Cydnabyddiaethau
Acknowledgments

'Tir Hela' gan E. Llwyd Williams Llyfrau'r Dryw

'Pencar' gan Rachel Phillips Gomer

'Tir na n-Og' gan T. Gwynn Jones Hughes a'i Fab

'Daw'r Wennol yn ôl i'w Nyth' gan Waldo Williams Gomer

'Y Tŵr a'r Graig' gan Waldo Williams Gomer

'Cromlech Pentre Ifan' gan Gerallt Lloyd Owen Ystâd Gerallt Lloyd Owen

'Sir Benfro' gan Eirwyn George Gwasg Gwynedd

Cwpled Tydfor Jones Gomer

'Y Gorwel' gan Dewi Emrys Gwasg Aberystwyth

'Y Don Olaf' gan Lleuwen Steffan

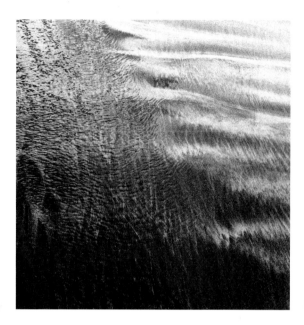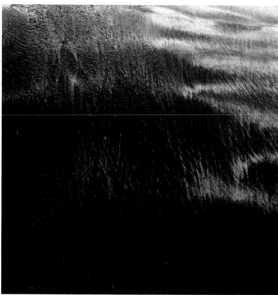

Hiraeth yw hanfod ffotograffiaeth — atgof o'r hyn a fu, a hebddo mi fyddai'n bywydau ni dipyn tlotach. Mae gan bob teulu ei flwch neu albwm yn llawn lluniau sy'n gofnod o ddigwyddiadau hapus yn ein bywydau bregus. Mam oedd ceidwad y lluniau yn ein tŷ ni ac rwy'n amau mai merched sydd yn didoli a chadw trefn ar dreftadaeth ffotograffig pob teulu ar y cyfan — a da yw hynny.

Y camera felly yw offeryn y cof imi ac ynddo rwyf wedi ymgolli ers y flwyddyn 2000. Roeddwn wedi tynnu lluniau ers pan oeddwn yn grwt ac fe enilles i'r wobr gyntaf gyda llun o ffarmwr yn Eisteddfod Caerfyrddin yn 1974. Ond y sbardun i fynd ati go iawn a throi'n broffesiynol o dipyn i beth oedd anrheg o gamera digidol gan Jakki, fy nghyn-bartner. Byddaf yn ddiolchgar iddi am byth. Er ein bod wedi gwahanu roedd ei cholli i gancr yn Ionawr 2017 yn ergyd drom imi ond yn drasiedi i'r teulu. Bu farw Mam yn Rhagfyr 2016 a

Nhad ar yr un diwrnod â Jakki. Mae'r rhain yn golledion sy'n brathu hyd y dydd hwn. I leddfu peth ar y galar, daeth comisiwn gan Wasg Gomer i greu llyfr ar Sir Benfro. Cyfle i ddianc. Cyfle i grwydro. Cyfle i chwilio am falm i enaid egwan. Cyfle i gusanu daear fy milltir sgwâr ac i gasglu gwreichion golau o *atelier* yr anfeidrol. Cyfle i bererindota â phwrpas a dilyn fy nghalon.

Rydym wrth gwrs yn gaethweision i'n magwraeth ac mae yna elfen gref o hunangofiant yn y lluniau. Cefais fy ngeni

yn Ysbyty Llwynhelyg ar yr 22ain o Fedi 1952 yn fab i weinidog capel y Bedyddwyr, Harmoni, Pen-caer. John Young oedd enw fy nhad a ganwyd ef ym Mynachlog-ddu. Roedd teulu fy nhad yn hanu o ardal Maenclochog fel y gwelwch yn rhan gyntaf y gyfrol, ac roedd Mam yn athrawes ac yn ferch i löwr o Gwmllynfell. Roeddwn yn unig blentyn am saith mlynedd cyn genedigaeth fy mrawd, Owain, yn nhŷ capel Harmoni yn 1959 ac yna Elin, fy chwaer, a anwyd yn Nhreforys yn 1960. Fi oedd canolbwynt byd fy rhieni am saith mlynedd a Harmoni a Phen-caer oedd

**The item should be returned or renewed
by the last date stamped below.**

Dylid dychwelyd neu adnewyddu'r eitem erbyn
y dyddiad olaf sydd wedi'i stampio isod

SIR — — — OF

PEM — — — ND

To renew visit / Adnewyddwch ar
www.newport.gov.uk/libraries

Gomer

Cyhoeddwyd gyntaf yn 2018 gan
Wasg Gomer, Llandysul, Ceredigion SA44 4JL
www.gomer.co.uk

ISBN 978 1 78562 248 9

Dymuna'r cyhoeddwyr gydnabod cymorth ariannol
Cyngor Llyfrau Cymru.

Argraffwyd a rhwymwyd yng Nghymru gan Wasg Gomer,
Llandysul, Ceredigion SA44 4JL

First published in 2018 by
Gomer Press, Llandysul, Ceredigion SA44 4JL
www.gomer.co.uk

ISBN 978 1 78562 248 9

This book is published with the financial support of the
Welsh Books Council.

Printed and bound in Wales at
Gomer Press, Llandysul, Ceredigion SA44 4JL

fy mywyd a lloches fy mreuddwydion. Dyma ble mae fy ngwreiddiau a sail fy hunaniaeth. Pen-caer, Sir Benfro - 'bro dawel' a 'bro deall', chwedl Idwal Lloyd.

Gellir trin atgofion dyn 65 mlwydd oed â phinsied o halen ond mae mân ddigwyddiadau plentyndod yn ddigwyddiadau anferth ar y pryd ac yn byw yn y cof er gwaethaf treigl amser. Dyma rai o'r uchafbwyntiau.

Yn nhŷ capel Harmoni claddwyd fy nghi, Pero, a gefais yn anrheg gan Harris James. Mae cartref Harris bellach yn dŷ haf. Ym Mhen-caer bûm yn anturio droeon yn fy ngwisg Lone Ranger. Roedd gen i ddryll arian a oedd yn tanio caps, nid bwledi arian. Bûm yn pysgota am bysgod aur yn y bedyddfaen ac yn hedfan ar hyd heolydd y wlad ar fy meic tair olwyn. Cysgais mewn gwely plu yn Nhreathro. Eisteddais ar gôl Lewis Valentine ac un diwrnod fe es i 'gwrdd â chawr', yng ngeiriau fy nhad. Roeddwn yn disgwyl gweld dyn mawr, cyhyrog, a siom ar y pryd oedd cwrdd â dyn byr o'r enw Waldo, ond roedd yn ddyn tyner ac yn llawn direidi. Es i ga'l te yn nhŷ D. J. Williams a'i wraig, Siân, a oedd yn perthyn i Mam. Cefais fy nychryn gan lwynog â dannedd gwaedlyd yn Nhrehowel, pencadlys y Ffrancwyr yn 1797. Dysgais fy adnod gyntaf, sef 'Duw cariad yw'. Cuddiais yng nghesail Mam pan ymddangosodd yr High Executioner mewn perfformiad o'r *Mikado* yn Abergwaun. Mynychais Ysgol Wdig a rhoddais fy mys mewn twll bwled yng nghloc hir Bristgarn. Pwdais â Nhad ar ôl iddo foddi cathod bach mewn tun paent. Prynais siwgr mewn bagiau

glas i Mam o swyddfa'r post, Trefasser, lle roedd y bostfeistres, Miss Thomas, yn ddi-Gymraeg a finnau heb air o Saesneg. Pinsio merch yn yr Ysgol Sul a chael cerydd gan Mam. Chwaraeais ran dyn o Oes y Cerrig yn borcyn ymysg y rhedyn ar y Garn Fawr. Dysgais Salm 121 a'i hadrodd ar aelwydydd y fro gan dderbyn sawl swllt, chwe cheiniog neu hanner coron am wneud, os oeddwn i'n lwcus. Rwy'n cofio Gwilym George yn gwneud bwa saeth o bren helygen ac yn ei roi imi fel anrheg pen-blwydd.

Rwy'n cofio gorwedd ar fy mola yn gwylio ffilm yn cael ei saethu ar y Garn Fach. Roedd golau mawr yno a chefais fy nghyfareddu gan y dynion yn ymladd â chleddyfau yn eu crysau llaes. Cofiaf fethu'n lân â deall pam roedd fy rhieni am adael paradwys i fyw yn Nhreforys a oedd yn wlad estron a nhafodiaith 'wês wês' yn destun sbort.

Mae yna lawer o ddŵr wedi mynd o dan sawl pont ers y dyddiau hynny ac rwyf bellach wedi dychwelyd i fyw i Sir Benfro. Mae cylch fy mywyd bellach yn gyflawn.

Man cychwyn y gyfrol hon oedd ailddarllen *Crwydro Sir Benfro*, cyfrolau 1 a 2, gan E. Llwyd Williams a gyhoeddwyd gan Lyfrau'r Dryw yn 1958. Mae'r diwyg yn hen ffasiwn a'r ysgrifennu a'r ffotograffiaeth yn perthyn i'w hoed a'u hamser ond serch hynny mae yna berlau rhwng y cloriau. Bu mapiau OS a sgidiau cadarn yn rhan hanfodol o nghrwydro hefyd a hebddynt byddai'r dasg wedi bod yn anodd. Roeddwn am osgoi'r ystrydebol a defnyddio fy nghamera fel llygad fy nychymyg gan adael i'r awen

ffotograffig ddwyn fy mryd, felly does dim pâl, morlo na niwl ar fryniau Dyfed yn y gyfrol hon. Mae llu o gyfrolau gwych eraill ar gael sy'n cynnwys y delweddau hynny os mai dyna eich bryd.

Nid wyf yn grediniwr ond anodd oedd osgoi crefydd wrth fynd ati i greu'r llyfr. Mae yna emynau, ambell adnod a barddoniaeth gan rai o feirdd pwysicaf ein cenedl.

Un o drafferthion mawr y byd modern, instagramaidd yw ein bod yn cael ein boddi â delweddau ac yn neidio o lun i lun heb aros am eiliad i werthfawrogi'r hyn a welwn, felly rwyf wedi defnyddio ffurfiau amrywiol er mwyn ceisio dal llygad y darllenydd. Rwy'n mawr obeithio y bydd y wledd esthetig yn apelio.

Yn olaf fe hoffwn ddiolch i'r canlynol: Elinor Wyn Reynolds am gefnogi fy mhrosiect yn y lle cyntaf ac am sgyrsiau difyr dros sawl paned o goffi; fy mrawd, Owain, am wneud i fi chwerthin a fy chwaer, Elin, am fod yn gefn; Rhodri Young am wybodaeth deuluol; Manon Steffan Ros am fy nghyfeirio at gyfrol E. Llwyd Williams, *Tir Hela*; Lleuwen Steffan am ei cherddoriaeth wrth i mi olygu'r gyfrol; Tim Collier am fy mentora ar ddechre fy ngyrfa ffotograffig; Andy Lee am ei frwdfrydedd, ei athrylith creadigol ac yn bennaf am fod yn ffrind heb ei ail; Brian Carrol a Glyn Shakeshaft, fy nghyd-frodyr yn Ffoton; Dewi Glyn Jones am sgyrsiau difyr yn yr oriau mân; Beca Brown, fy ngolygydd deallus, a Gomer am gyhoeddi.

A bitter-sweet longing, or 'hiraeth' in Welsh, is at the heart of all photography. It is a fleeting glimpse of what has passed and without it our lives would be so much poorer. Every family has its own box or album of photographs recording the happy events of our fragile lives. Mam was the 'Keeper of the photographs' in our house, like many women who collect, sort, store and cherish the photographic heritage of families.

The camera is the tool I use to record my world and I have lost myself in this pleasure since the year 2000. I've been taking photographs since I was a boy and won first prize with a picture at the Carmarthen National Eisteddfod in 1974. But the real incentive to properly throw myself into the world of photography and gradually turn professional was a digital camera gifted to me by my former partner, Jakki. I will be forever grateful to her. Although we were separated, losing her to cancer in January 2017 was a heavy blow to me and a tragedy for the family. Mam died in December 2016 and my father on the same day as Jakki. These losses continue to gnaw at me every day. This commission from Gomer Press to create a book of photography on Pembrokeshire has soothed me somewhat in my grief. The invitation to escape and to wander. The opportunity to seek out solace and healing for a weakened soul. This was my chance to kiss the soil of a familiar earth and to grasp the dancing flames from within infinity's atelier.

We are all slaves to our upbringing and there is a strong autobiographical element to my photography. I was born in Withybush Hospital on the 22nd of September 1952, son of the minister of Harmoni Baptist chapel, Pen-caer. My father's name was John Young and he was born in Mynachlog-ddu. My father's family hailed from the Maenclochog area, as you will see in the first section of this book, while my mother was a miner's daughter from Cwmllynfell who became a teacher. I was the only child

at the Harmoni chapel house for seven years until the birth of my brother, Owain, in 1959, swiftly followed by my sister, Elin, who was born at Morriston in 1960. I was the centre of my parents' universe for seven long years and Harmoni and Pen-caer were my whole life, sheltering both myself and my young dreams. My roots and the cradle of my very identity are here, in Pen-caer, Pembrokeshire.

The memories of a 65-year-old man can be taken with a pinch of salt but the crumbs of childhood events were at the time the most important things in the world, of course. Here are some highlights.

It is the Harmoni chapel house that saw the burial of my beloved dog, Pero, which I received as a gift from Harris James. His dwelling is now a holiday home. I roamed frequently in Pencaer looking for adventure in my Lone Ranger outfit. I had a silver gun that shot caps, not silver bullets. I went fishing for goldfish in the baptistery and flew through the unsuspecting countryside on my three-wheeled bike. I slept in a feather bed at Treathro. One day I sat on Lewis Valentine's lap and on another my father told me that I was going to 'meet a real giant'. I expected a big man with muscles and was disappointed at the time to be greeted by a very small man called Waldo, but he was a gentle man and full of mischief. I took tea with D. J. Williams and his wife, Siân, who was related to my mother. I was startled by a bloody-toothed fox in Trehowel, headquarters of the French in 1797. I learnt my first Bible verse in Welsh, 'Duw, cariad yw', or 'God is love'. I took solace in my mother's arms when the High Executioner appeared during a performance of *The Mikado* in Fishguard. I

attended Ysgol Wdig and placed my finger in the bullet hole left in Bristgarn's grandfather clock. I sulked with my father for drowning kittens in a paint pot. I bought sugar in blue bags for my Mam from the post office in Trefasser where the postmistress, Miss Thomas, had not a word of Welsh and I barely a word of English. I pinched a girl at Sunday School and was reprimanded by my mother. I stripped off to be a caveman in the bracken on Garn Fawr. I committed to memory Psalm 121 and dutifully recited it at many homes in the locality, receiving, for my trouble, a shilling, a sixpence or half a crown if I was lucky. I remember Gwilym George making a bow and arrow from willow and gifting it to me on my birthday. I remember lying on my stomach watching a film being shot on Garn Fach. There were bright lights and I was intoxicated by the sight of men sword fighting in their flowing shirts. I remember being unable to comprehend why my parents wanted to leave this paradise and move to Morriston, which was to all intents and purposes a foreign land to me, and one where my western 'wês wês' accent was the subject of ridicule.

Much water has flowed under many bridges since my childhood days and I have now returned to live in Pembrokeshire. The circle of my life is complete.

The starting point of creating this book was to reread *Crwydro Sir Benfro*, volumes 1 and 2, by E. Llwyd Williams, that was published by Llyfrau'r Dryw in 1958. Its appearance and style is somewhat old-fashioned and its writing and photography very much of its time, but there are many jewels to be found between its covers. OS maps and sturdy boots were also essential to my journeying

and without them the task would have been virtually impossible. I decided to avoid clichés and use the camera as my imagination's eye, letting visual inspiration take me down whichever path captured me at that moment. Because of this there are no puffins, no seals and no mists over the hills of Dyfed in this book – there are many other fine publications containing such images, if you so desire.

I am not a believer but it was difficult to avoid religion while creating this book. There are hymns, the odd Biblical verse as well as poetry by some of our greatest national poets.

One of the greatest difficulties associated with our modern, 'instragrammatical' world is that we are drowning in new images and constantly swiping from one picture to the next without pausing even for a second to enjoy and appreciate what we have before us. It is because of this that I have tried to use a variety of photographic forms to capture the eye of the reader and I very much hope that the aesthetic feast between these pages will appeal.

Lastly I would like to thank the following: Elinor Wyn Reynolds for supporting my project at the outset and convivial conversations over numerous cups of coffee; my brother, Owain, for making me laugh; my sister, Elin, for her support; Rhodri Young for information about the family; Manon Steffan Ros for directing me toward E.Llwyd Williams's poetry in *Tir Hela*; Lleuwen Steffan for being the soundtrack to my editing; Tim Collier for being my mentor at the start of my photographic career; Andy Lee for his enthusiasm, creative genius and friendship; Brian Carrol and Glyn Shakeshaft, my brothers in Ffoton; Beca Brown, my intelligent editor; and Gomer for publishing.

Rwyf yn ddiolchgar i'r nofelydd Manon Steffan Ros am fy nghyfeirio at gyfrol E. Llwyd Williams *Tir Hela*. Rhaid oedd prynu'r gyfrol ac fe es i chwilota ar y we. Fe ddes i ar draws copi a'i brynu. Ymhen ychydig ddiwrnodau fe gyrhaeddodd ac er mawr sioc cyn-berchennog y llyfr oedd y cyn-Archdderwydd James Nicholas, ffrind mynwesol i Llwyd ei hun.

I am grateful to the novelist Manon Steffan Ros for guiding me to E. Llwyd Williams's book of poetry Tir Hela. *I browsed the web and found a copy and bought it. It arrived some days later and to my surprise was previously owned by the late Archdruid and Llwyd's great friend, James Nicholas. The poem encapsulates my feelings about Pembrokeshire.*

TIR HELA

Ofer i chwi
Chwilio yn unman amdanaf i,
Ond yn y coed
Uwchben yr afon, lle ni ddaw troed
Anifail dof
I aflonyddu tir hela'r cof.
A gwn na ddaw
I lonni'r lle ond y gwynt a'r glaw
A chrawc a bref
Yn gymysg ag eco cynnar lef
Crwydryn y paith,
Dyn heb nod penodedig daith.

Pan glywaf 'gw'
Ysguthan brudd-weddw a gwdihŵ
Ar drum yr allt,
Bydd bysedd ysbrydion yn cribo 'ngwallt;
A'r eiliad hon
Y lluniaf fwa o bastwn ffon.
Ofer i chwi
Edliwio hyn, cans digwydd i mi
Pan syrth fy nhroed
Ar ddaear ddisathr distawrwydd y coed.
A rhaid ymdroi
Nes cyrraedd yr ogof, lloches ffoi
Gwŷr a fu gynt
Yn pererindoda'n y glaw a'r gwynt
Am iddynt hwy
Gweryla â chrefydd ysgweier y plwy.

Yma y caf
Y cwmwl tystion ar brynhawnddydd haf,
A brigau'r ynn
Yn ysgwyd crib talcen capel y glyn.
Bu yma saint,
Llinach saethyddion heb na bri na braint
Yn annel fyw
Rhwng drain a mieri ... yn hela Duw.

E. Llwyd Williams, 1936

Yn y dechreuad y creodd
Duw y nefoedd a'r ddaear.
A'r ddaear oedd AFLUNIAIDD a gwag,
a thywyllwch oedd ar wyneb
y dyfnder, ac ysbryd Duw yn
ymsymud ar wyneb y dyfroedd.

In the beginning God created
the heaven and the earth.
And the earth was without form and void;
and darkness was upon the face of the deep.
And the spirit of God moved upon
the face of the waters.

A Duw a ddywedodd,
Bydded goleuni,
a goleuni a fu.

And God said,
Let there be light;
and there was light.

TEULU
ACH
GWEHELYTH
TYLWYTH
AELOD
LLWYTH
MAM
TAD
PLANT

FAMILY

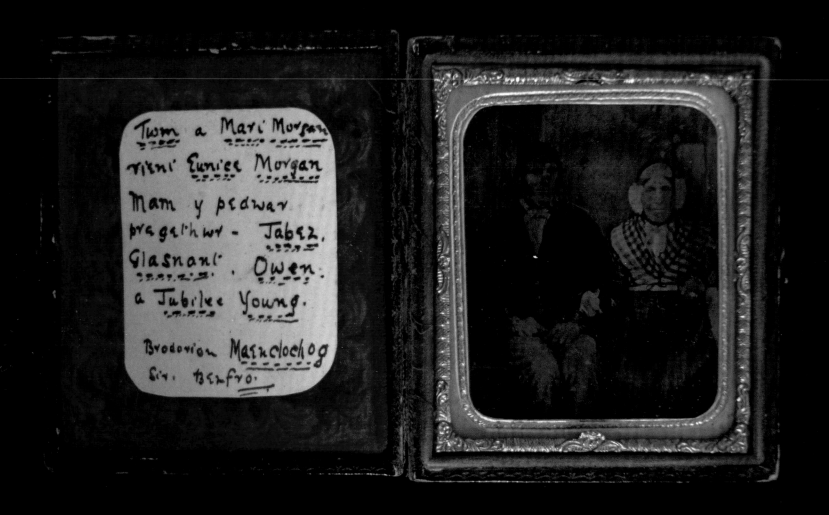

Twm a Mari Morgan, hen hen dat-cu a mam-gu
Twm and Mari Morgan, great great grandfather and grandmother

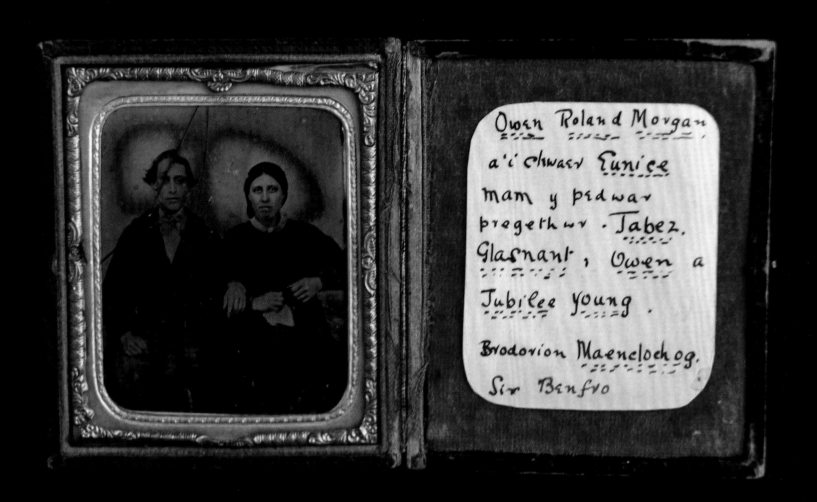

Owen Roland Morgan
a'i chwaer Eunice
mam y pedwar
pregethwr · Jabez,
Glasnant, Owen a
Jubilee young.

Brodorion Maencloch og,
Sir Benfro

Eunice Morgan, hen fam-gu
Eunice Morgan, great-grandmother

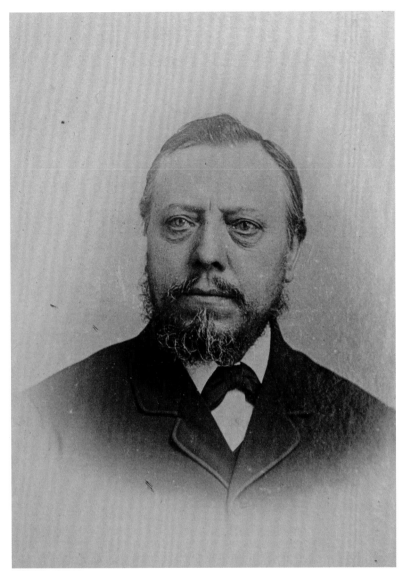

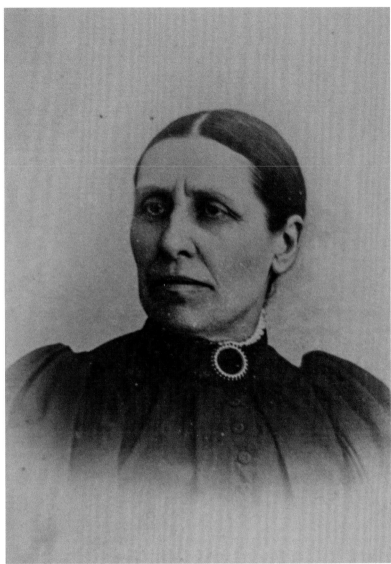

Tomos Young, hen dat-cu
great-grandfather

Eunice Morgan, hen fam-gu
great-grandmother

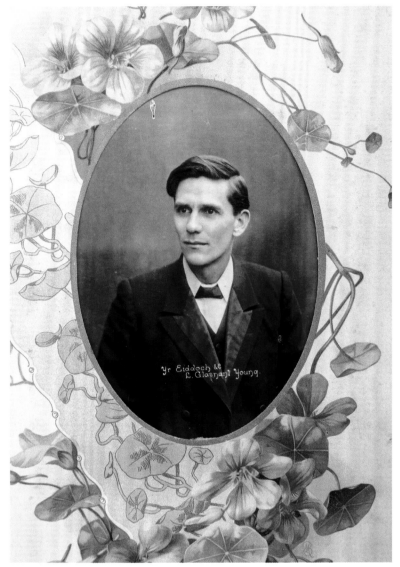

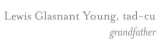

Lewis Glasnant Young, tad-cu
grandfather

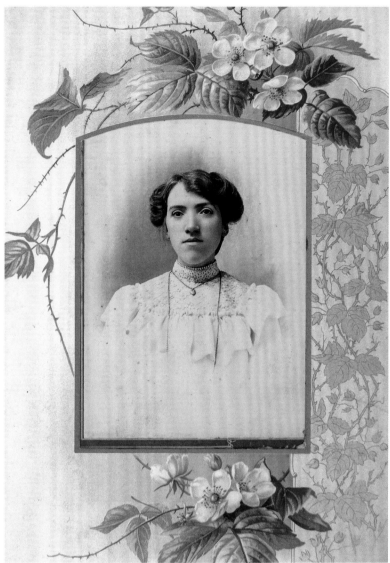

Elizabeth Young, mam-gu
grandmother

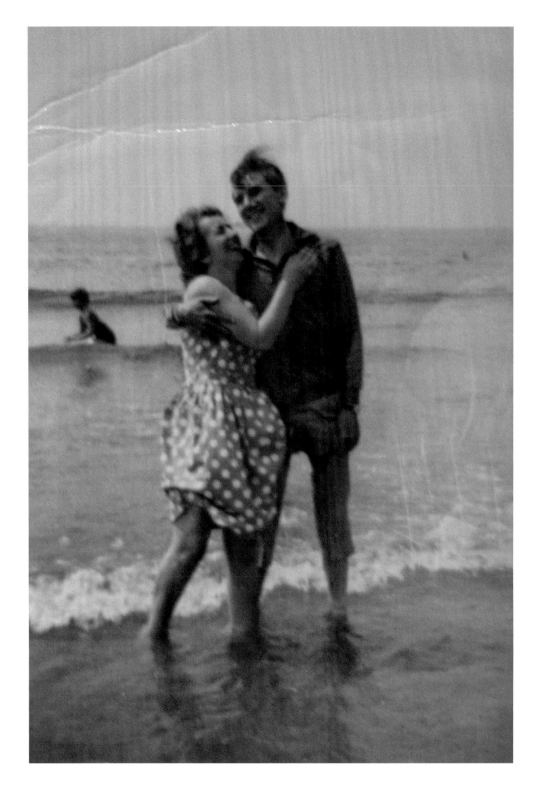

John a Mary Young, Mam a Dad
My mother and father

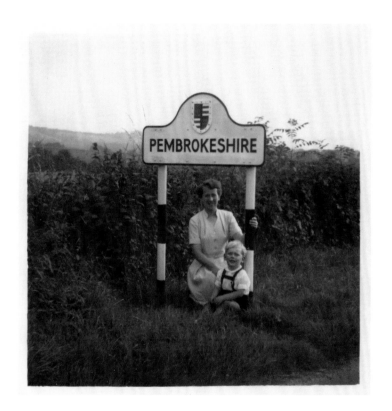

Mam a fi
My mother and I

Dad a fi
My father and I

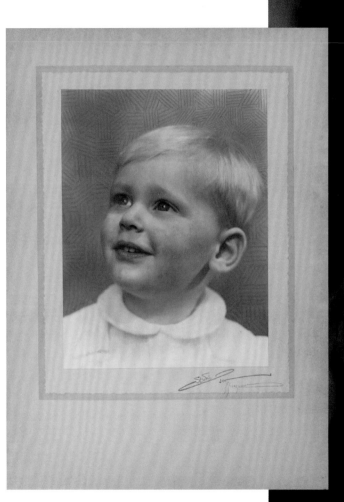

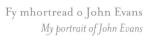

Fi gan John Evans
Me by John Evans

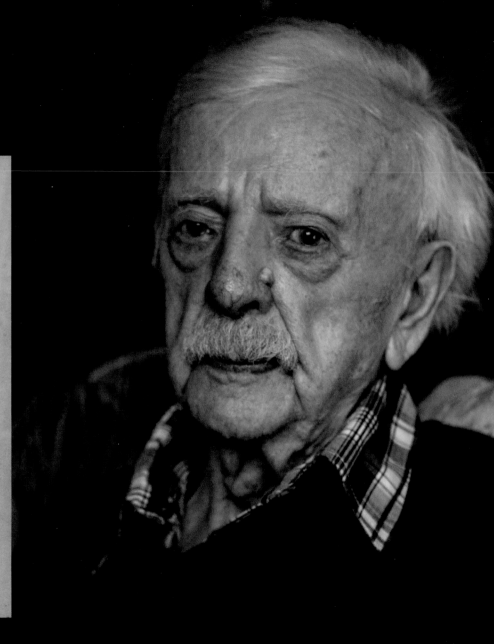

Fy mhortread o John Evans
My portrait of John Evans

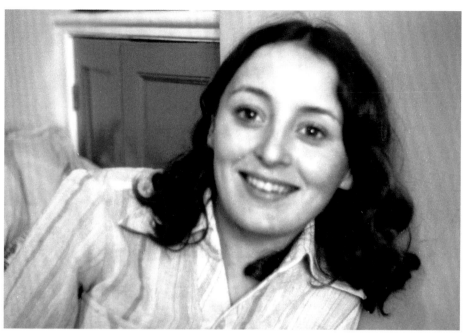

Siân Young, mam Sara, 21.6.54 – 22.6.99

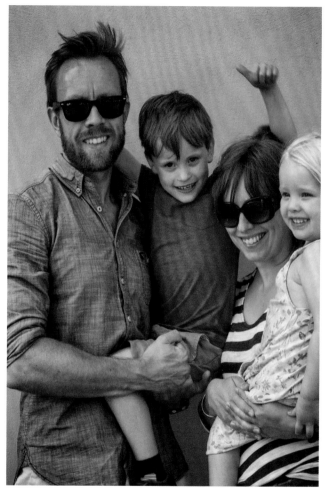

Dan, fy mab yng nghyfraith;
Sara, fy merch; Morgan a Martha, fy wyrion

Dan, my son-in-law; Sara, my daughter,
and my grandchildren — Morgan and Martha

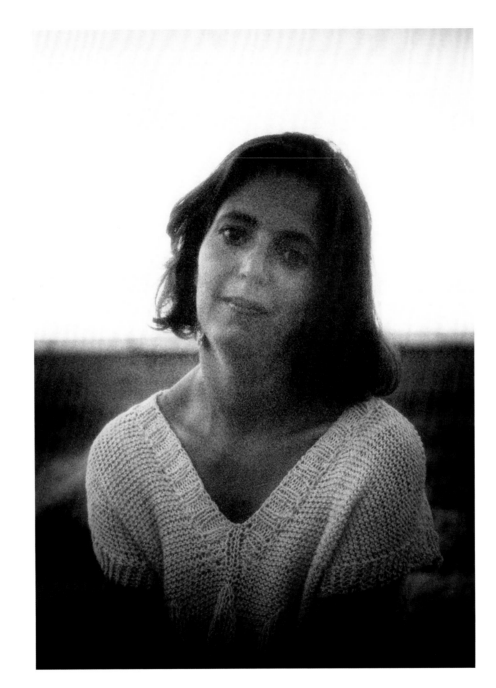

Jakki Winfield, 3.9.54 — 13.1.17

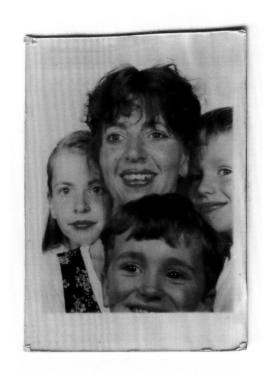

YN NAEAR EIN GALARU
Y MAE'R FAM ORAU A FU

TYDFOR JONES

Fy mhlant: Lora, Lewys a Tomos,
gyda'u mam, Jakki
My children: Lora, Lewys and Tomos,
with their mother, Jakki

YNYS BŶR

CALDEY ISLAND

Glas. Paradwys. Lliw. Crefydd. Lliw Yves Klein. Awyr

Y tro cyntaf imi fynd i Ynys Bŷr oedd yng nghroth fy mam.
The first time I went to Caldey Island was in my mother's womb.

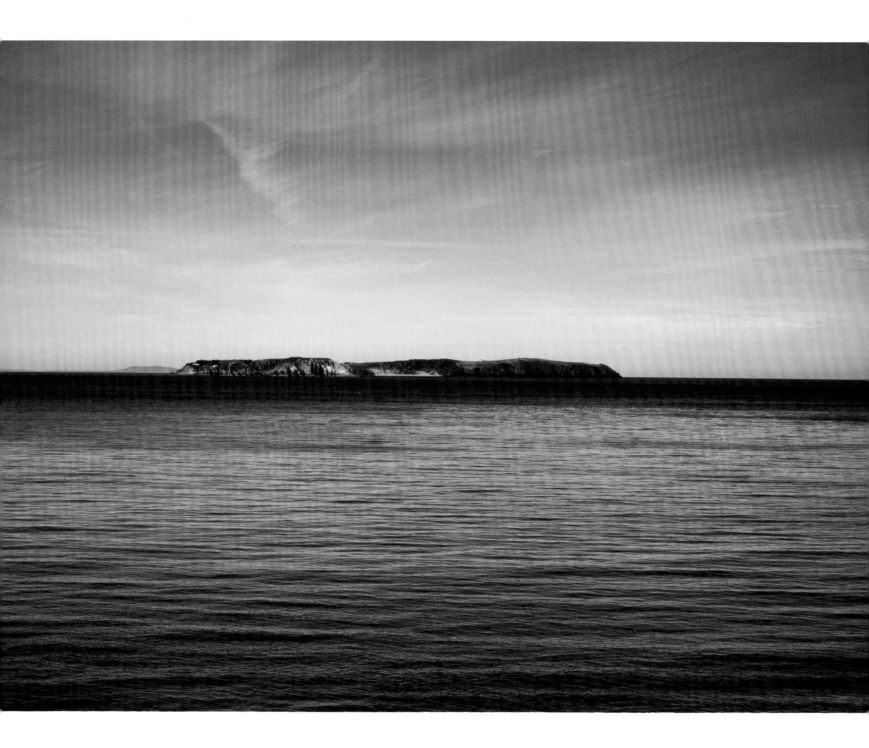

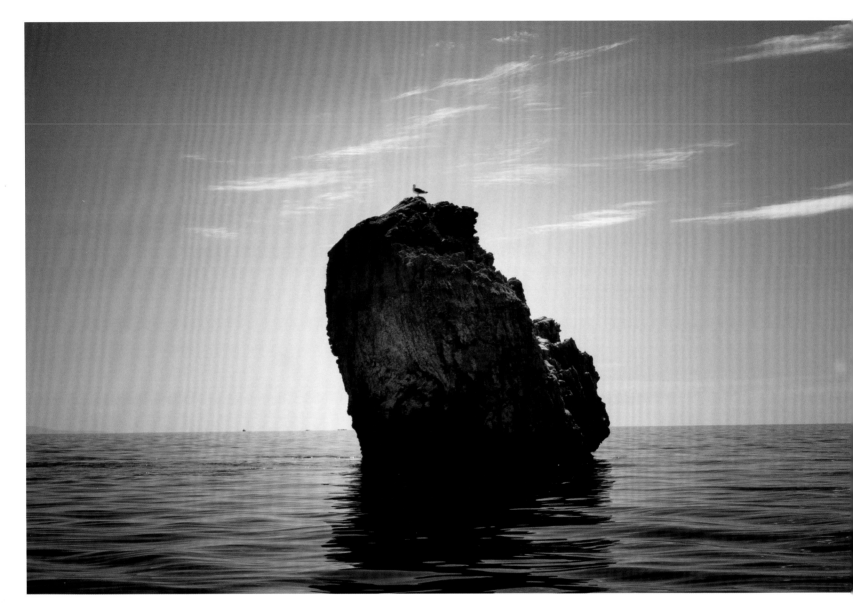

Craig Ynys Bŷr

Gwylan unig a chraig mewn môr o wydr ar fy nhaith
i Ynys Bŷr ar ddiwrnod crasboeth o haf, 2017

A rock and a lone seagull in a glass sea on my journey to Caldey Island.
A sweltering hot day in the summer of 2017

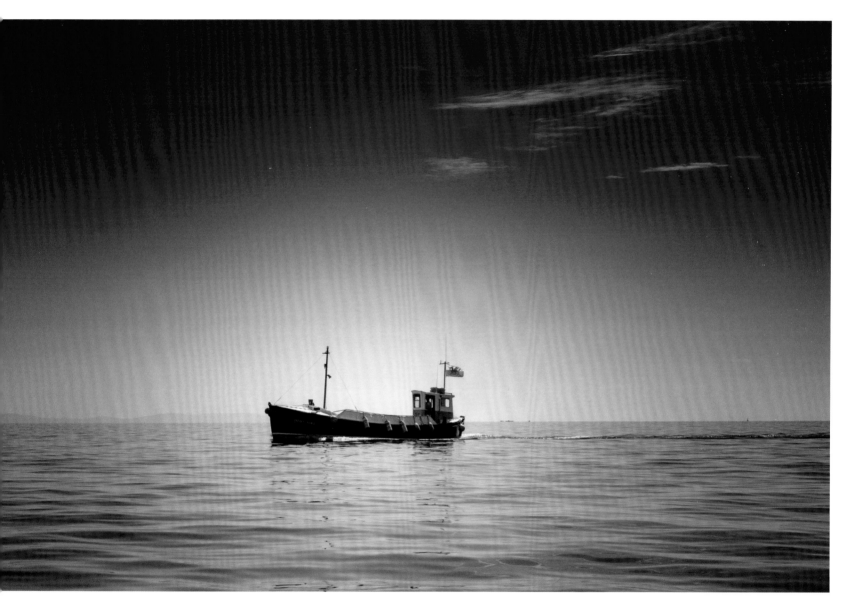

Mi welais long yn hwylio ...

I saw a ship a-sailing ...

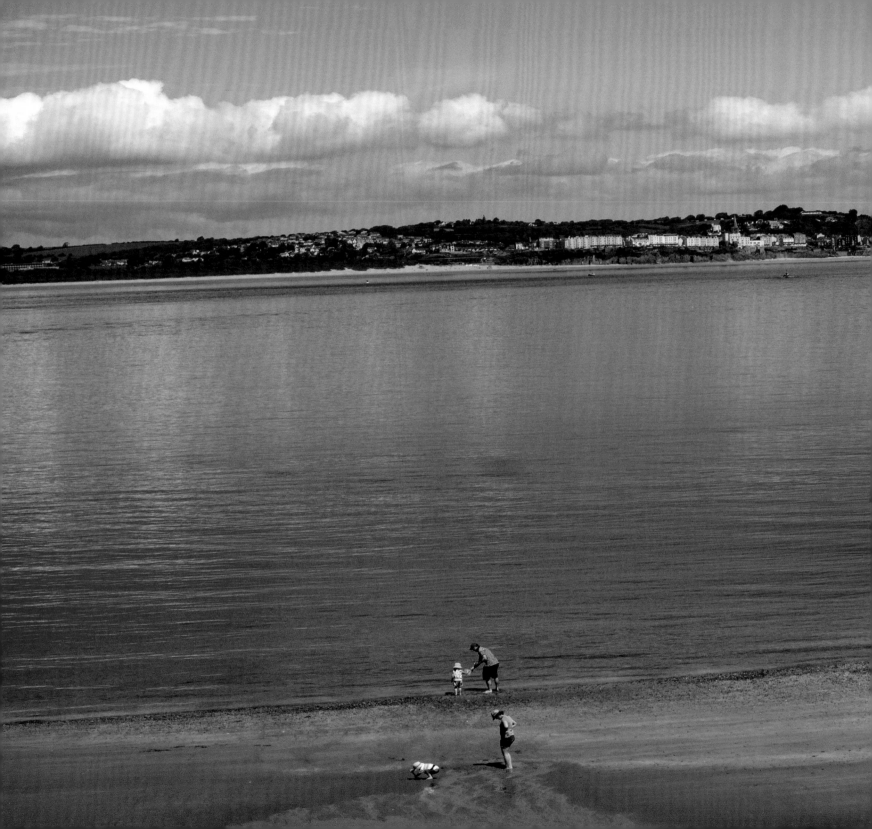

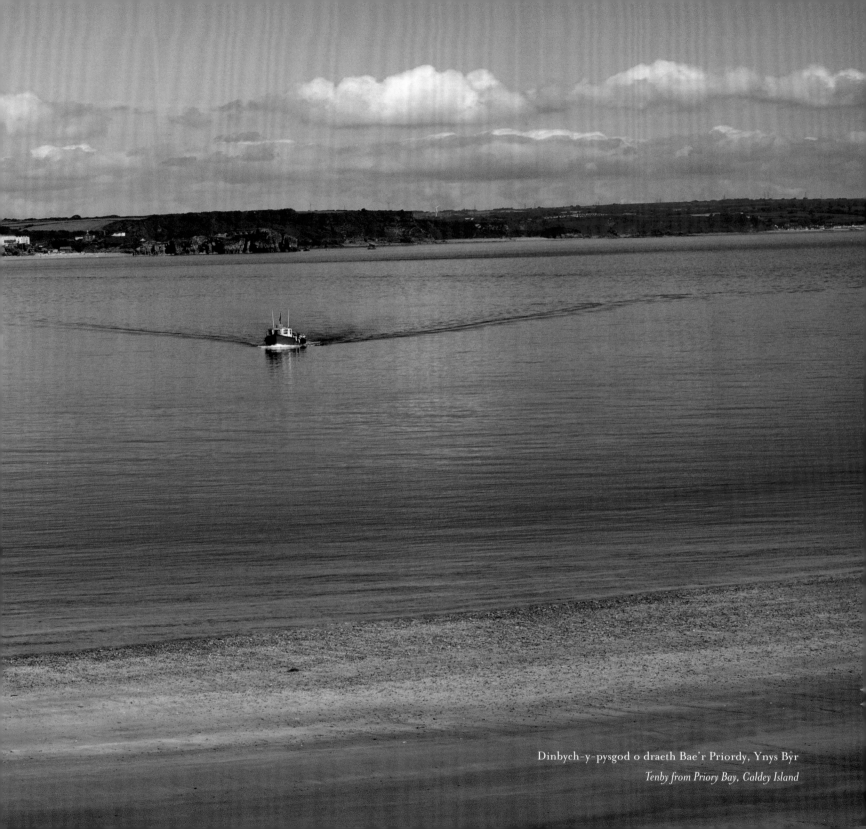

Dinbych-y-pysgod o draeth Bae'r Priordy, Ynys Bŷr

Tenby from Priory Bay, Caldey Island

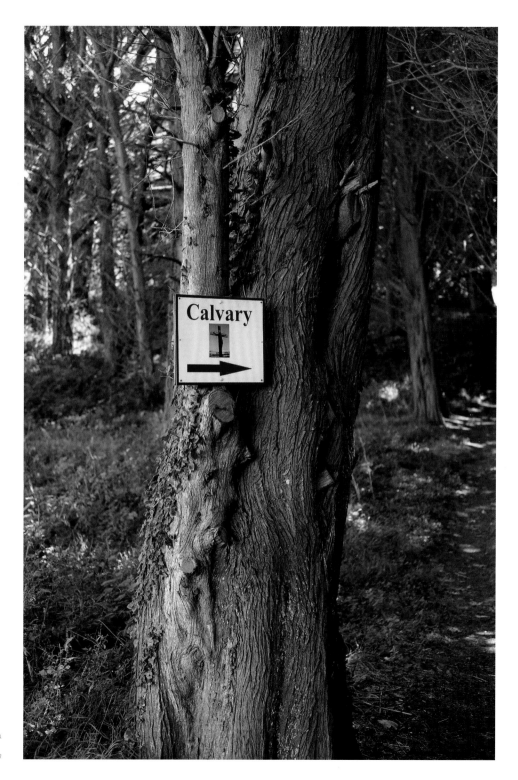

Y ffordd yma i iachawdwriaeth

Salvation this way

PENCÂR CERRIG LLWYDON,
LLE DRWG I FAGU DA,
LLE DA I FAGU LLADRON.

Rachel Philipps James
'Pencar'

Llun twll pin o'r Garn Fawr yn ymyl Harmoni,
fy nghartref tan oeddwn i'n wyth mlwydd oed

*A pinhole photograph of Garn Fawr near Harmoni,
my home until I was eight*

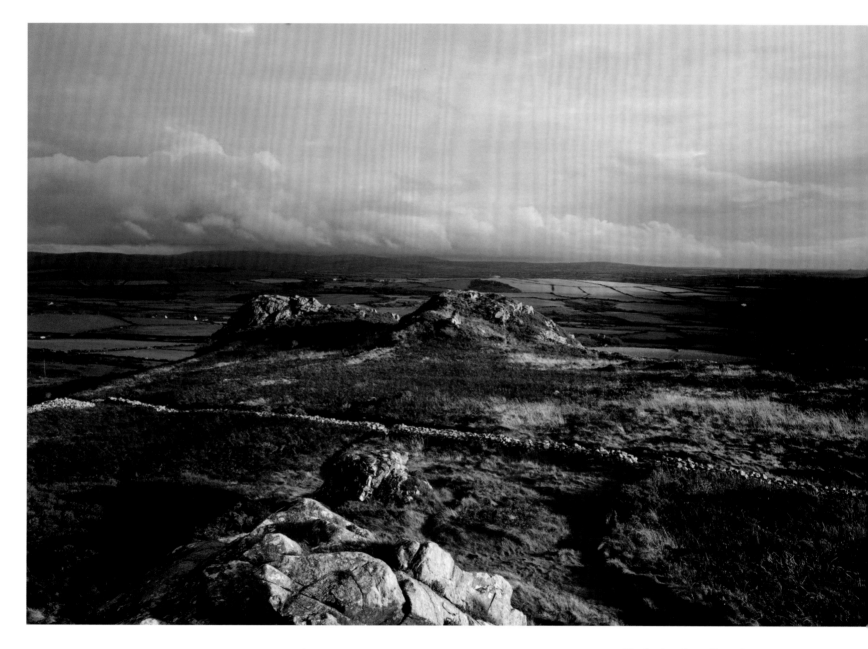

Yr olygfa o Garn Fawr, Pen-caer
A view from Garn Fawr, Pen-caer

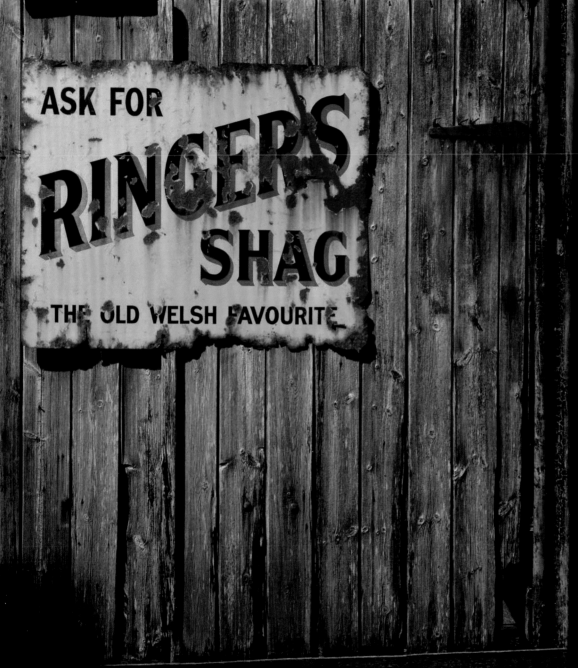

ASK FOR

RINGER'S
SHAG

THE OLD WELSH FAVOURITE

Tybaco
Tobacco

CYMYDOG
NEIGHBOUR

Ni ruthrodd Tom i unman erioed. Naddo gwlei, 'Jiar i boi, peidied a straeno wr' oedd ei arwyddair. Fe'i dywedodd ganwaith a mwy wrthym ni ei gyd-aelodau pan weithiem o gwmpas y Capel. A bod yn gwbl onest byddai ei gyngor parhaus yn mynd o dan gron llawer ohonom, a chofiaf gyda chywilydd, i mi gnoi ei ben e bant rhyw dro. Codi pabell fawr ar gyfer Cymanfa Bregethu Bedyddwyr Sir Benfro yr oeddem a hynny mewn gwynt nerthol o'r Sow' West. Roedd hi'n gamp anodd yn galw am lawer o ddwylo. Roeddwn i ac eraill yn tynnu am ein bywyd ar y rhaff oedd i godi'r consarn tra daliai pawb oedd yn sbar hold be dag ar y post canol. 'Jiar i boi peided a straeno wr' meddai'r gwron gan sefyll yn jocos yn fy ochr a'i ddwylo yn ei boced. 'Mae'n rhaid i rywun straeno ne chodith e byth' medde fi yn sarrug reit ac ar fy ngwaethaf rywsut. Difares ar unwaith gan sylweddoli mai dyna'r agosaf y bu neb pwy bynnag i gwmpo mas â Tom. Shwt alle unrhyw un ond twpsyn fel fi gwmpo mas a chreadur mor ddishmol. Fe'm cododd o'r falen fawr lawer gwaith am nad oedd lle i ddigofaint o fewn mil o filtiroedd iddo.

Rhyw fore Sul o Wanwyn nid oedd gwylltu ar neb i fynd adref ar ddiwedd yr Oedfa. Y Sul wedi'r Gyllideb oedd hi a phawb ond Tom a'r Gweinidog yn cwyno fod y dreth wedi codi. 'Jiar i boi' medde Tom, gan symyd bys cyntaf ei law dde ar hyd ei fwstas a'i drwyn heb gyffwrdd y naill na'r llall. 'Jiar i ma hen fois y Dreth yn hen fois nobl iawn, jiar i, sdim treth incwm heb incwm a ma Iwng a fi yn cal llonny' iawn da'r tacle'. Aeth pawb i'w ffordd ei hun o dan orfod.

Daeth yn Gyrdde Mawr a'r casgliad yn gyfatebol fawr wrthgwrs. Yn anffodus angofiodd y Trysorydd ddod â'i gwdyn mawr arferol i gyrchu'r ysbail adref ac yr oedd yn fawr ei ofid yn stwffio'r arian i bob boced o'i siwt drwsiadus. 'Ofni y collai beth o'r arian sy arna i' medde fe, 'Jiar i boi, wes dim twll yn i goden e gwlei?' medde Tom.
'Na, ofni y collai beth dros ymyl y pocedi sy arna i' medde'r Trysorydd yn flin braidd bod Tom yn awgrymu bod twll yn mhocedi ei siwt ef. 'Jiar i boi, fuo'r gofid hwnnw ddim arna i eriod wr', medde Tom. Chofia i ddim pwy wedd y pregethwr y dwthwn hwnnw ond ni fu'r cyrddau yn ddi fendith.

Cwmpodd dwy wraig mâs a'i gily' ac ni wyr uffern am ffyrnigrwydd gwaeth. Fel gweinidog newy' fflam ceisiais eu cymodi. Llosgais fy mysedd. Pwdais wrth y byd a'r betws gan fynd i'r falen fowr. Fel y Mab Afradlon gynt, pan ddes ataf fy hun, codais ac es dau led parc i roi tro bach ar Tom. Eisteddai yn y sime fowr yn cal mwgyn bach o siag gore Bryste. Ceisiwyd gan wraig Tom i ni fynd i'r pen isha at dân y parlwr. Gwrthodais gan droi i'r gegin a chymryd fy lle ar bentan y sime fowr. Bu tawelwch hir, Tom a minne'n smocio'i hochor hi gan boeri nawr a lweth i'r tân. Oherwydd ei brofiad helaethach roedd anel poer Tom yn rwbeth i'w ryfeddu ato. Saetha'r poer bob tro rhwng y barrau heb cymaint a'u cyffwrdd a hynny cofier ar oledd gan fod Tom yn eistedd ar sgiw a'i gefn at y wal ac nid o flaen y tân. Gwrthwynbai llygad y tân bob tro ymdrechion Tom i'w ddiffodd gyda rhyw wych fach hyfryd i'r glust. Rhyfeddais at ei ddawn anhygoel a theimlais y falen yn raddol godi. Poerodd Tom am y ganfed waith ac yna edrychodd arnaf am y tro cyntaf. 'Jiar i boi, ma golwg falen arno Iwng. Be sy'n bod wr?' Adroddais y cymod cwbl amhosib. Ail gynnodd ei bibell. Poerodd. Cliriodd ei lwnc. Gwyrodd i'm cyfeiriad a meddai 'Jiar i boi, dwy fenyw nobl Iwng. Ie wir, dwy fenyw nobl ond Jiar i Iwng, dwy fenyw hytrach yn debyg yn 'u mane gwan, wr'.

Diflanodd y falen a rhedais adref gan orfoleddu a diolch am gymydog o seiciatrydd cefn gwlad.

Daeth yn gynheuaf gwair a phawb wrthi hyd byth. Dim amser i anadlu. Son am ladd nadredd! Doedd dim pwynt mynd i weld neb. Doed neb isie ngweld i. Felly un p'nawn hirfelyn tesog dyma ddringo i ben y Garn Fowr i ymhyfrydu yn y panorama o berci Pencâr a thu hwnt, heibio i Aber Mawr a Threfin reit draw i Garn Llidi wrth Dŷ Ddewi. Lawr o dan fy nhraed megis yr oedd Pwllderi a'r eithin yn arllwys i flode fel sofrins melyn i lawr y dibyn. Gwelwn y saint yn chwysu wrth y gwair ymhob parc bron a gadewias i brydferthwch yr olygfa i dreiddio i ddyfnder fy mod. Sylweddolais yn sydyn nad myfi oedd yr unig un ar ben Garn Fowr y p'nawn hwnnw. Ychydig o lathenni odanaf yng nghanol yr eithin melyn mewn cwmwl o fwg siag roedd Tom. Ni ymyrrais ond cerddais ar flaenau fy nhrad oddi yno, canys yr oeddwn fel Moses gynt yn sengi ar ddaear sanctaidd.

Gwn beth oedd yn ei feddwl wrth weld ei gymdogion yn chwys domen yn ennill arian i fois y Dreth Incwm. 'Jiar i boi, peided a straeno, wr'.

An essay by my father about a neighbour written in the Pembrokeshire dialect

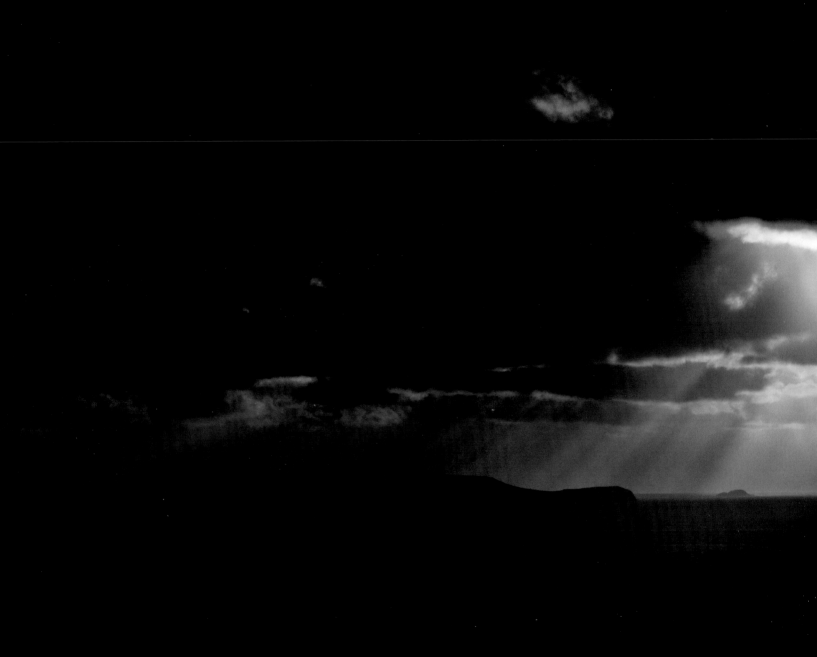

Yr wyf yn dywyllwch ac yn oleuni
I am darkness and light

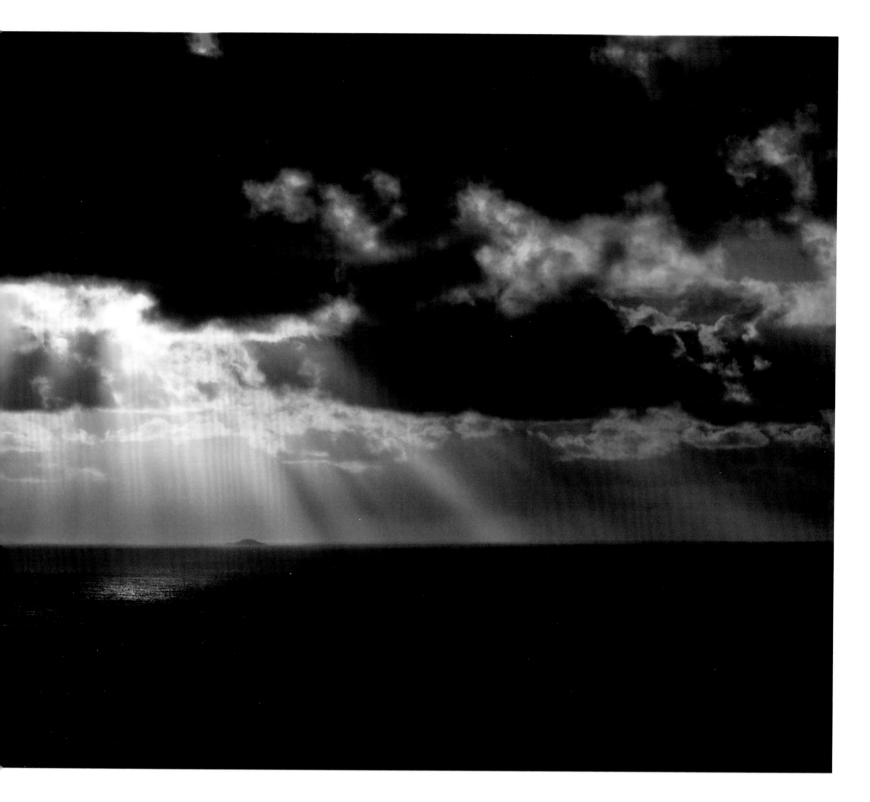

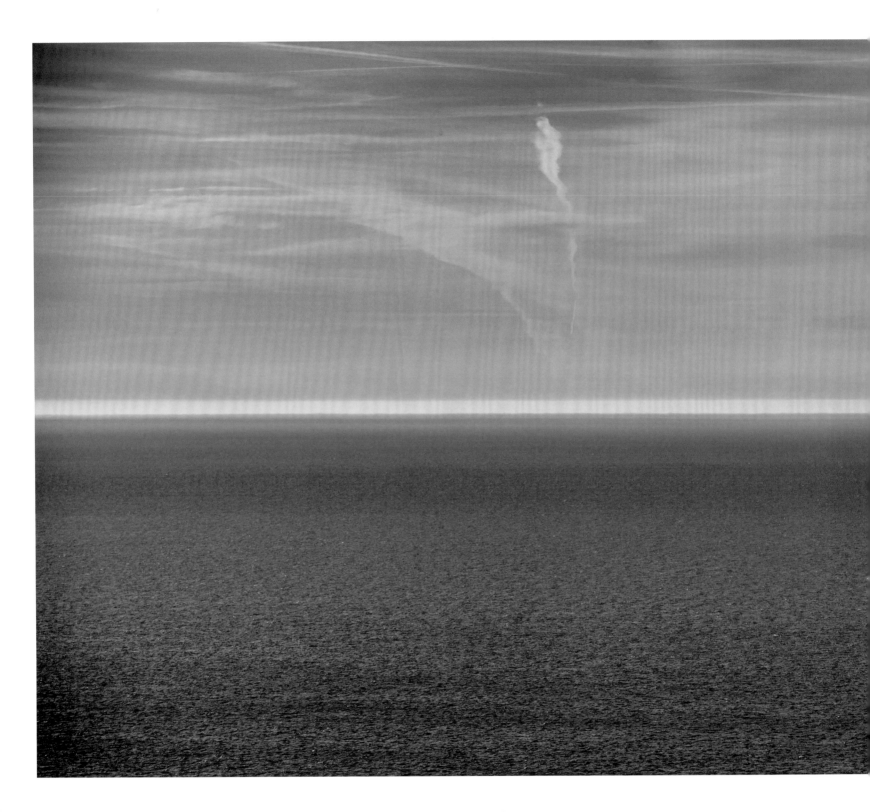

Wele rith fel ymyl rhod – o'n cwmpas,
 Campwaith dewin hynod;
Hen linell bell nad yw'n bod,
Hen derfyn nad yw'n darfod.

Dewi Emrys

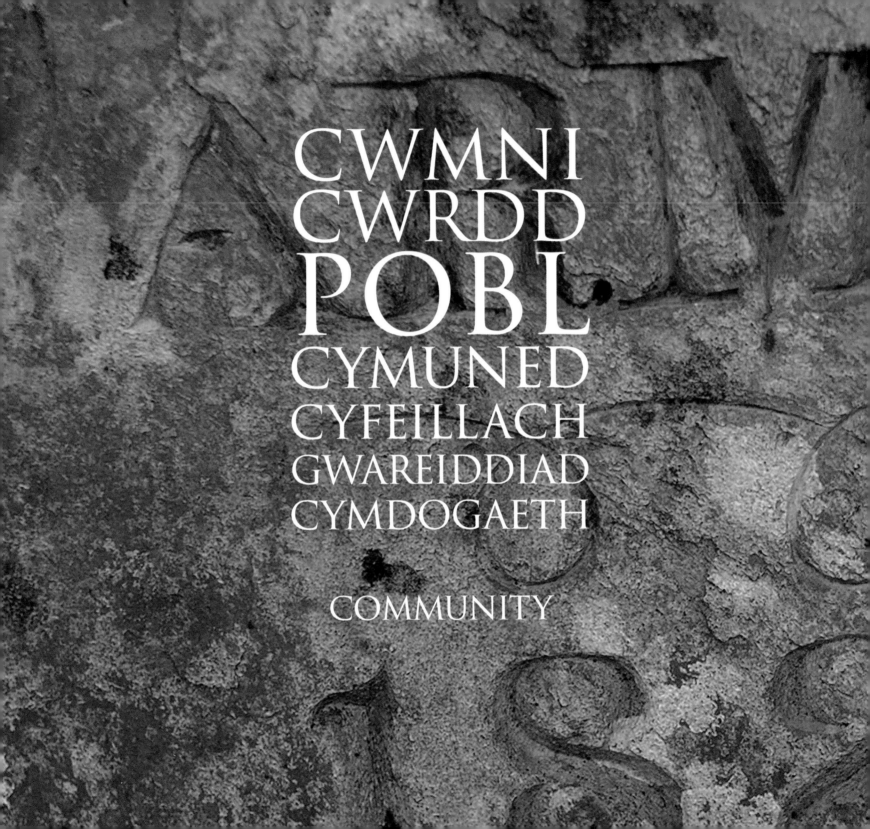

CWMNI
CWRDD
POBL
CYMUNED
CYFEILLACH
GWAREIDDIAD
CYMDOGAETH

COMMUNITY

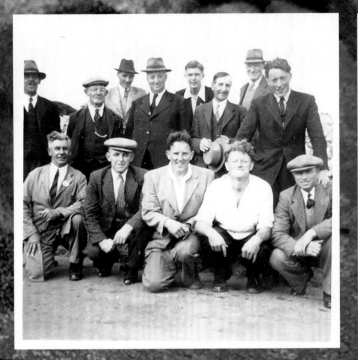
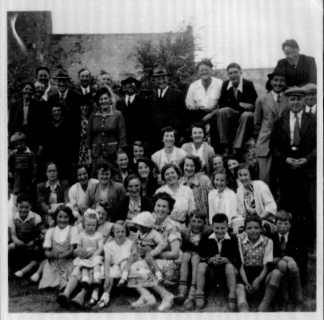
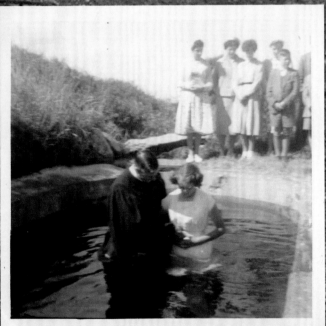
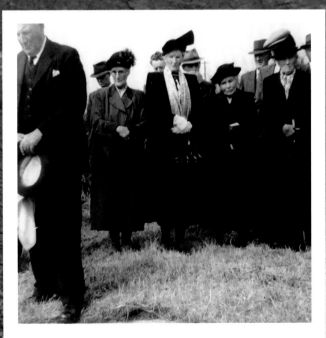

Fy nhad oedd gweinidog Capel y Bedyddwyr, Harmoni, a dyma oedd ffwlcrwm
fy mod. Y caswir yw bod y bobl wedi diflannu a nifer o'u tai bellach yn dai haf.
My father was the Baptist minister of Harmoni chapel and its people the centre of my being.
Sadly, the people have disappeared and many of their houses are now holiday homes.

PLANEDAU

PLANETS

Cymmerais hynt i ben un
o Fynyddoedd Cymru,
a chyda mi spienddrych
i helpu 'ngolwg egwan, i weled pell yn
agos, a phethau bychain yn fawr ...

I betook me up one of
the mountains of Wales,
spy-glass in hand, to enable my feeble
sight to see the distant near, and to make
the little to loom large.

Ellis Wynne
'Gweledigaeth Cwrs Y Byd'

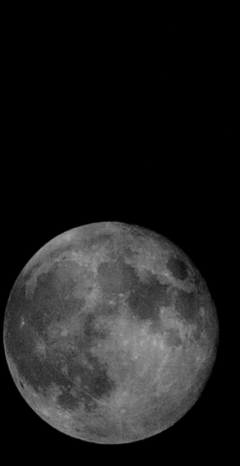

Lleuad las, 2018
Blue moon, 2018

Yr haul uwchben Pwllderi
The sun over Pwllderi

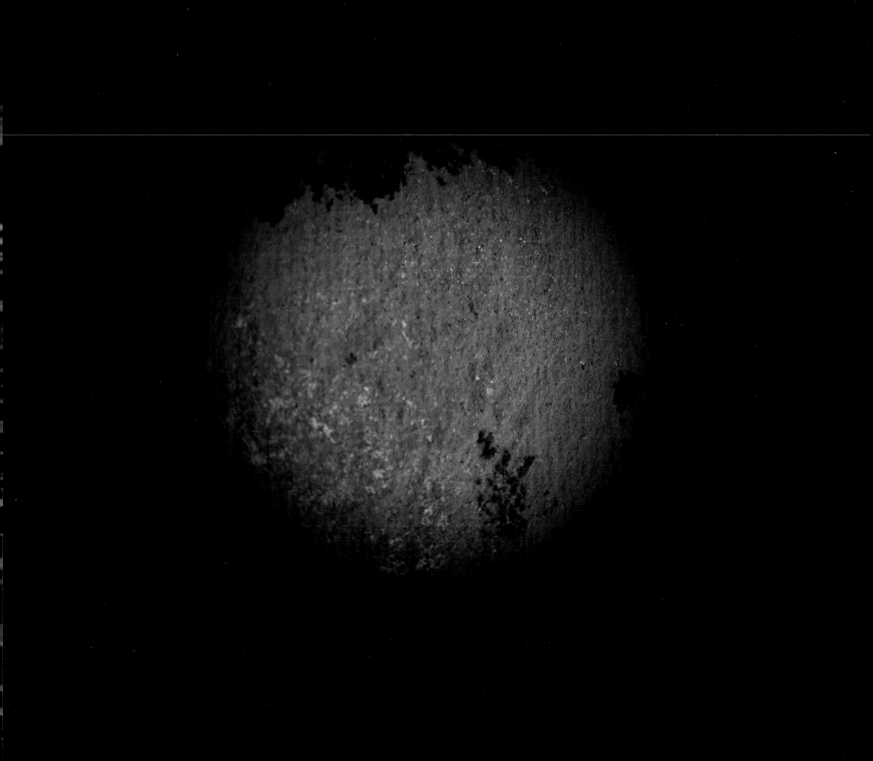

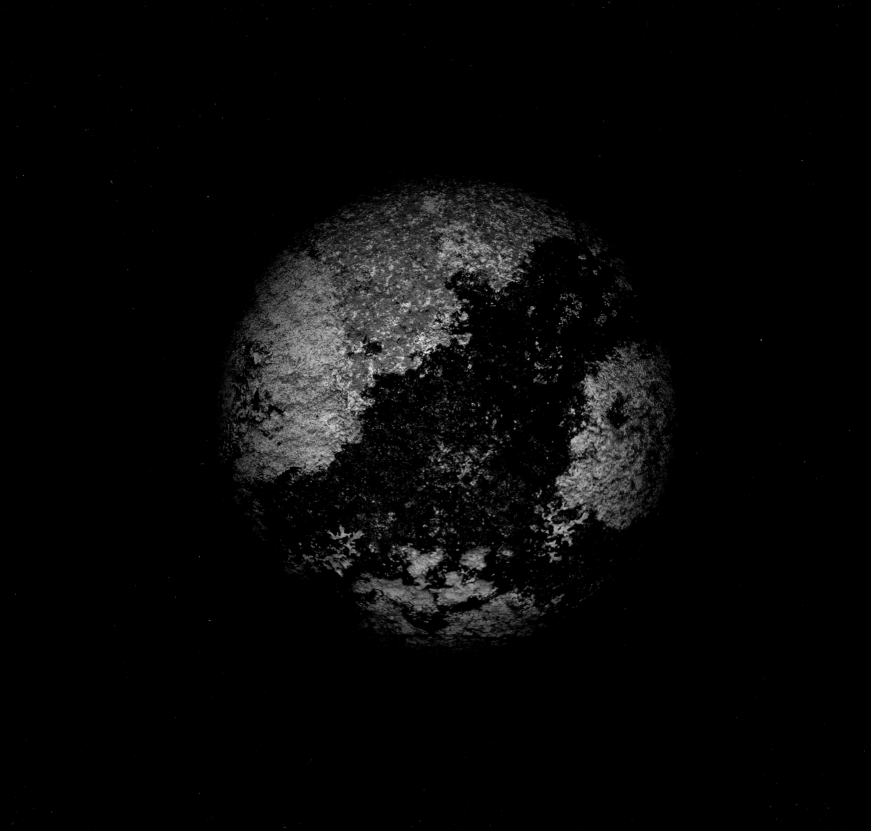

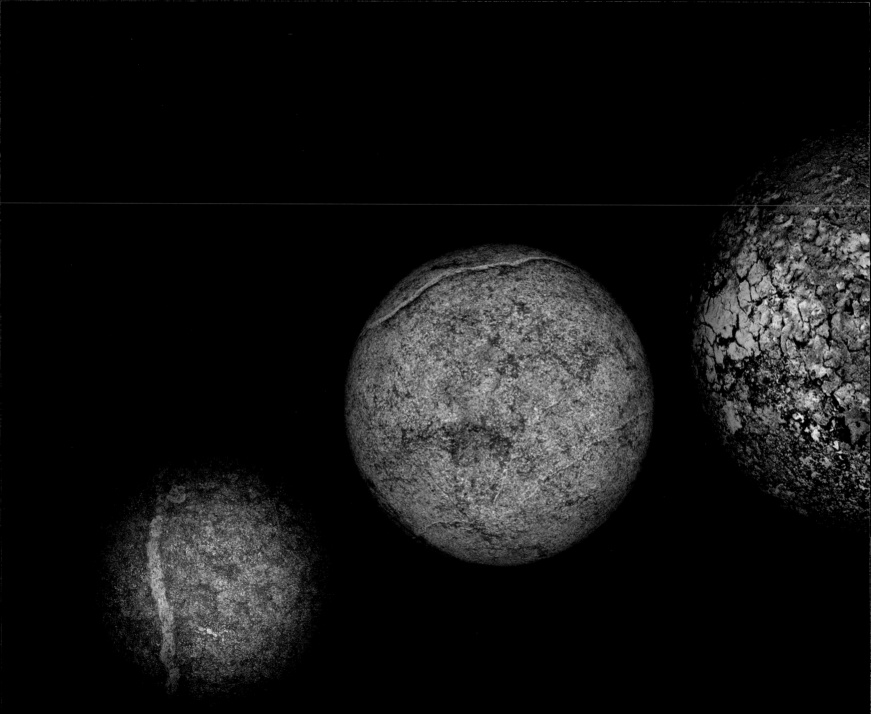

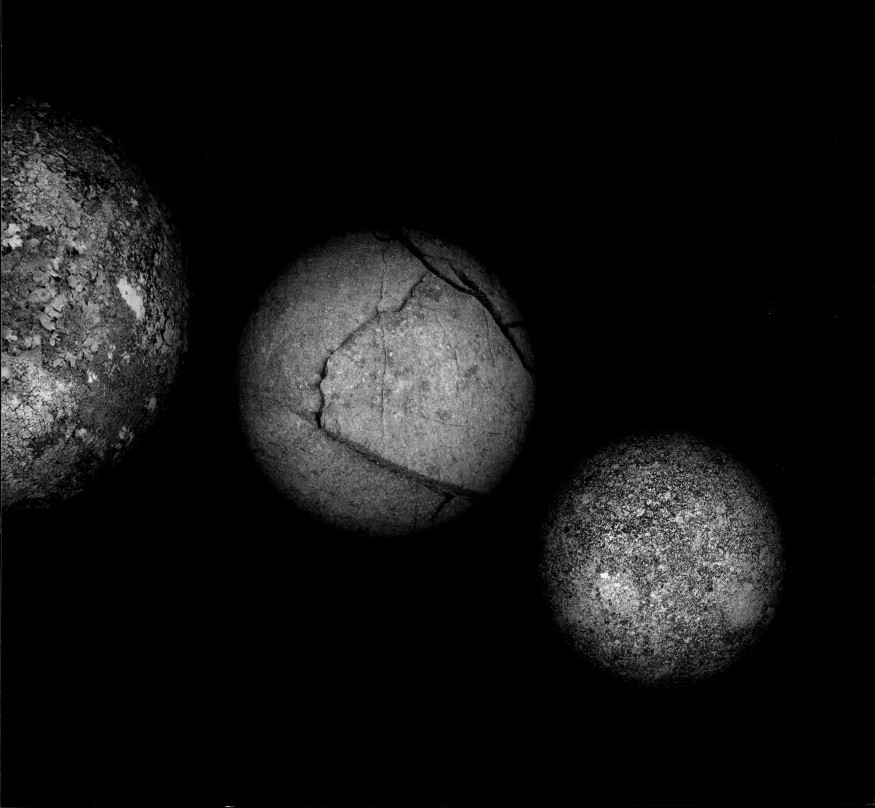

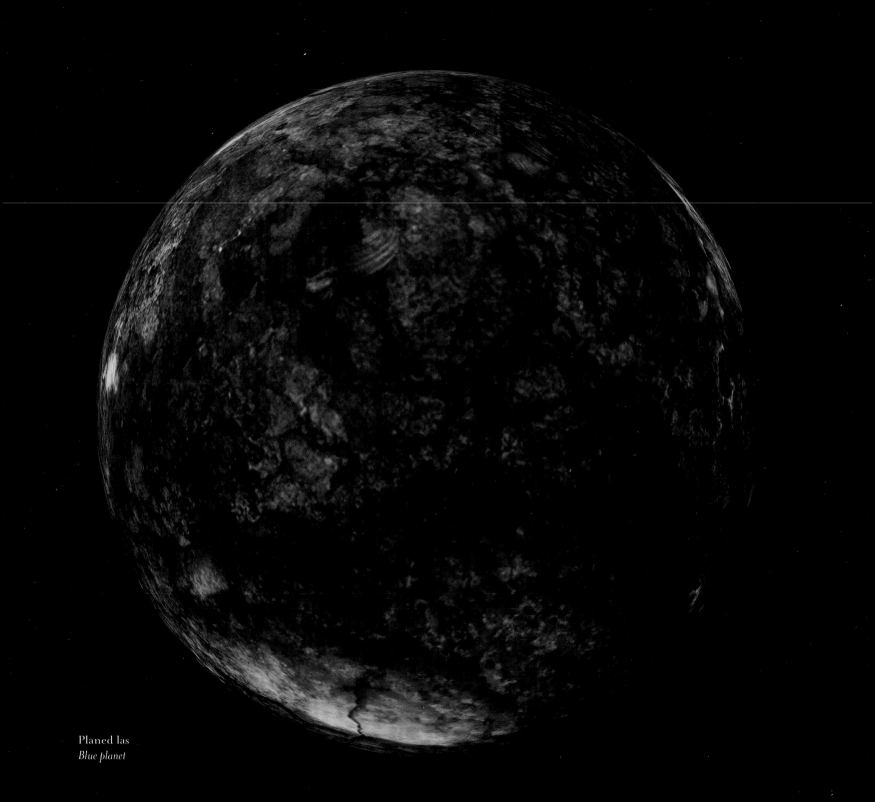

Planed las
Blue planet

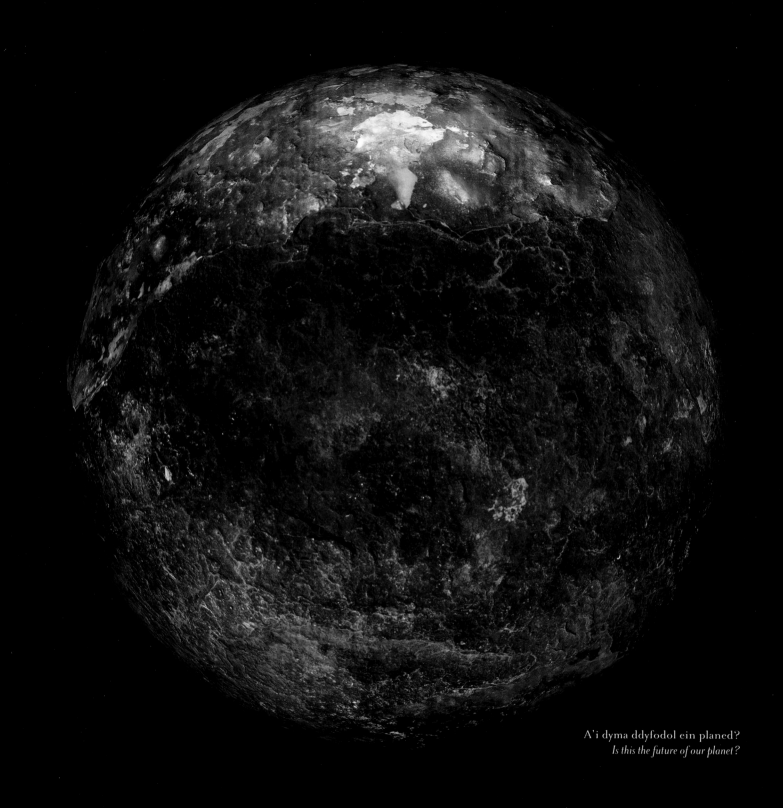

A'i dyma ddyfodol ein planed?
Is this the future of our planet?

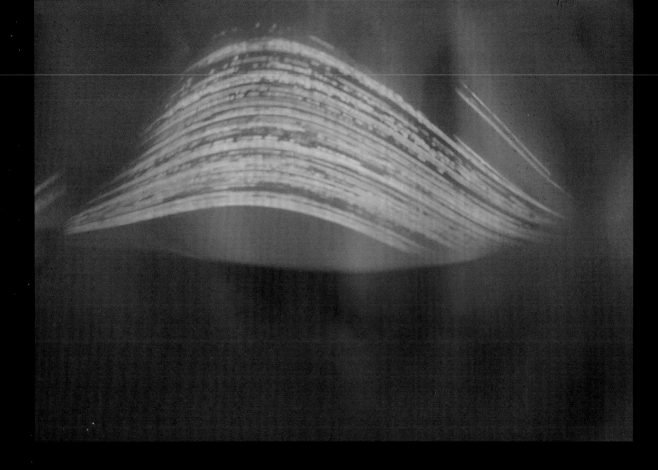

Graff heulol Mynydd Trewman
Plumstone Mountain solargraph

Treigl amser
The passage of time

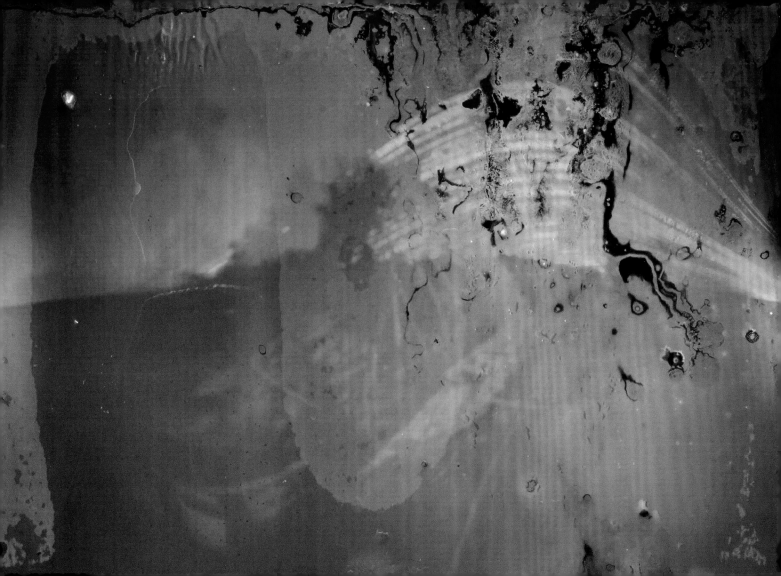

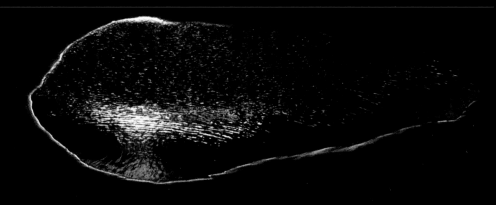

Arian Byw

Quicksilver

Rhedeg yn rhydd,
rhedeg yn wyllt

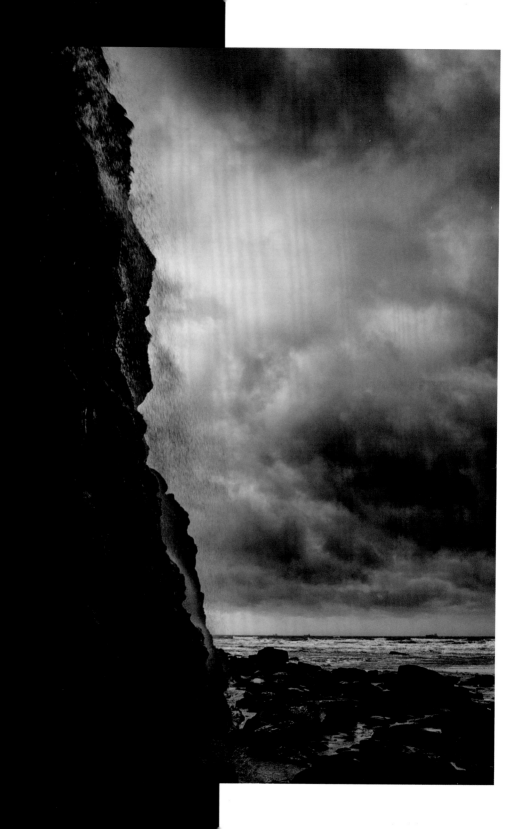

Rhaeadr Druidston

Druidston waterfall

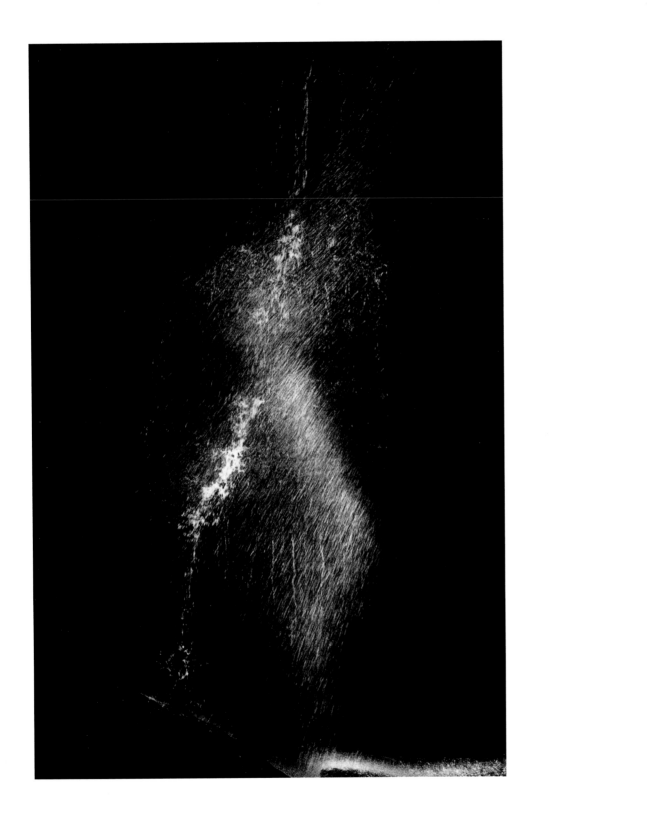

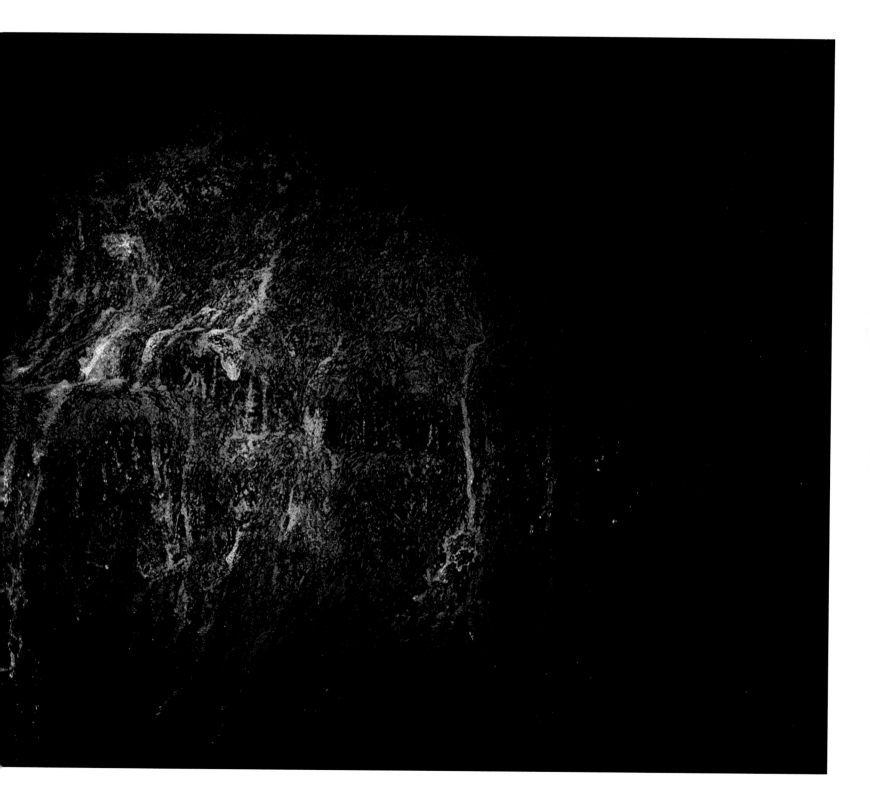

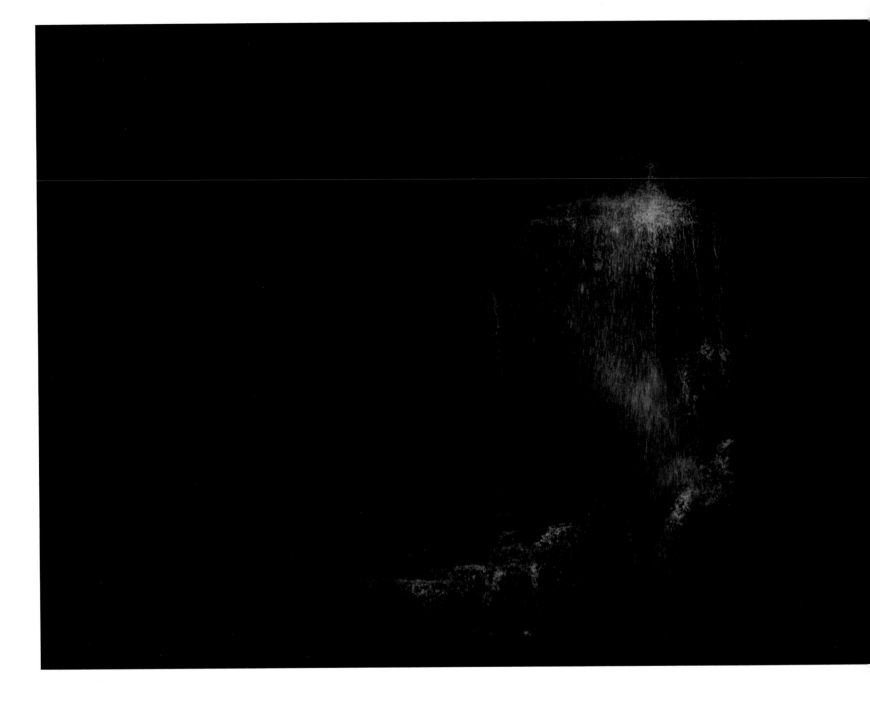

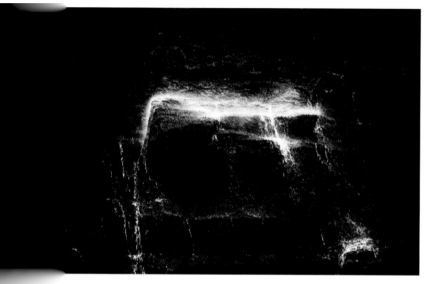
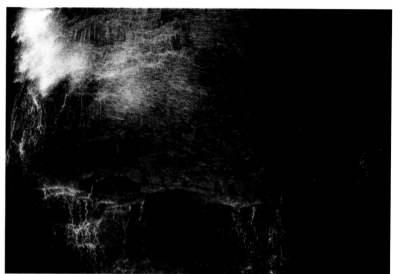

Wele, chi oll y rhai ydych yn cynnau tân ac
yn amgylchynu eich hunain â gwreichion;
rhodiwch wrth lewyrch eich tân, ac wrth
y gwreichion a gyneuasoch.

Eseia 50:11

Behold, all ye that kindle a fire, that compass yourselves
about with sparks; walk in the light of your fire,
and in the sparks that ye have kindled.

Isaiah 50:11

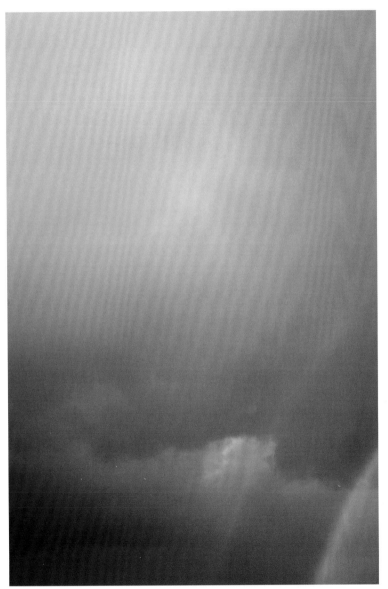

Band Alexander
Alexander's Band

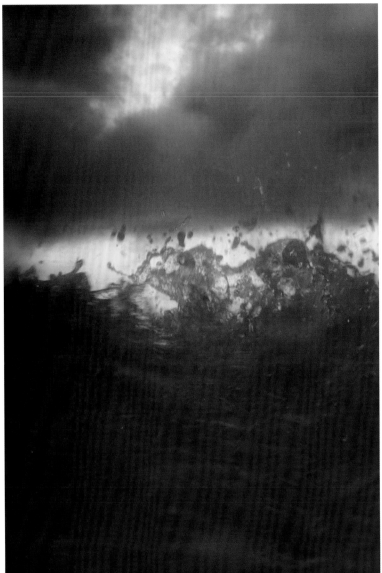

Machlud
Sunset

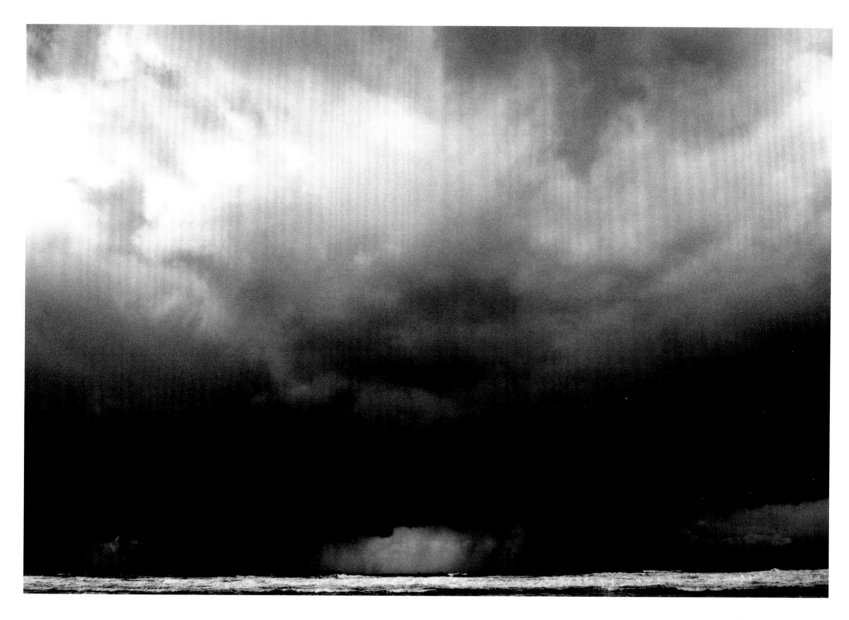

Pwysau
Pressure

COEDWIG TŶ CANOL

Woods

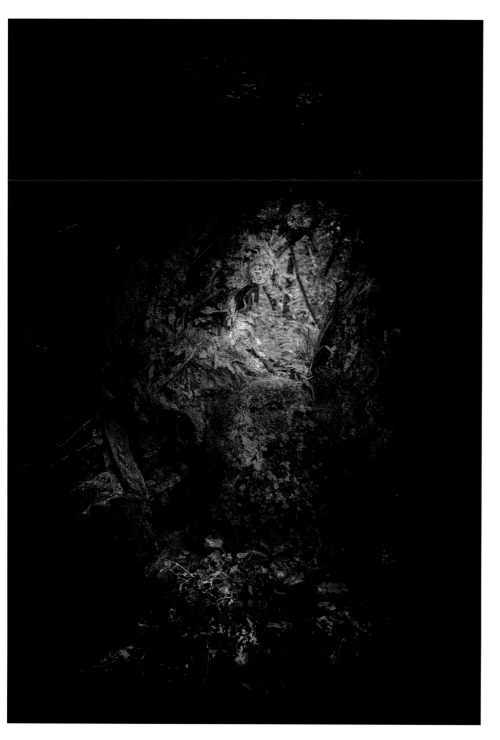
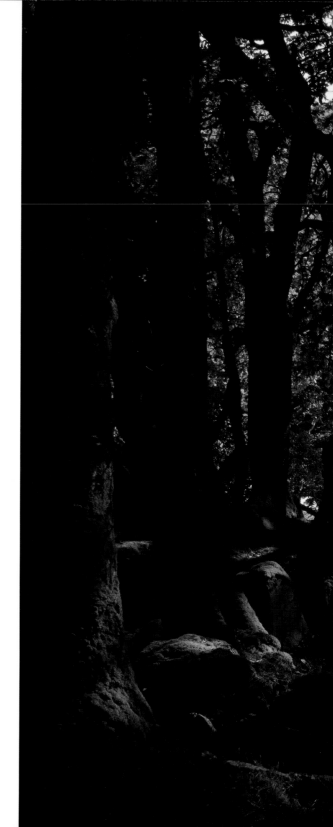

Porth i fyd arallfydol
A portal to the otherworld

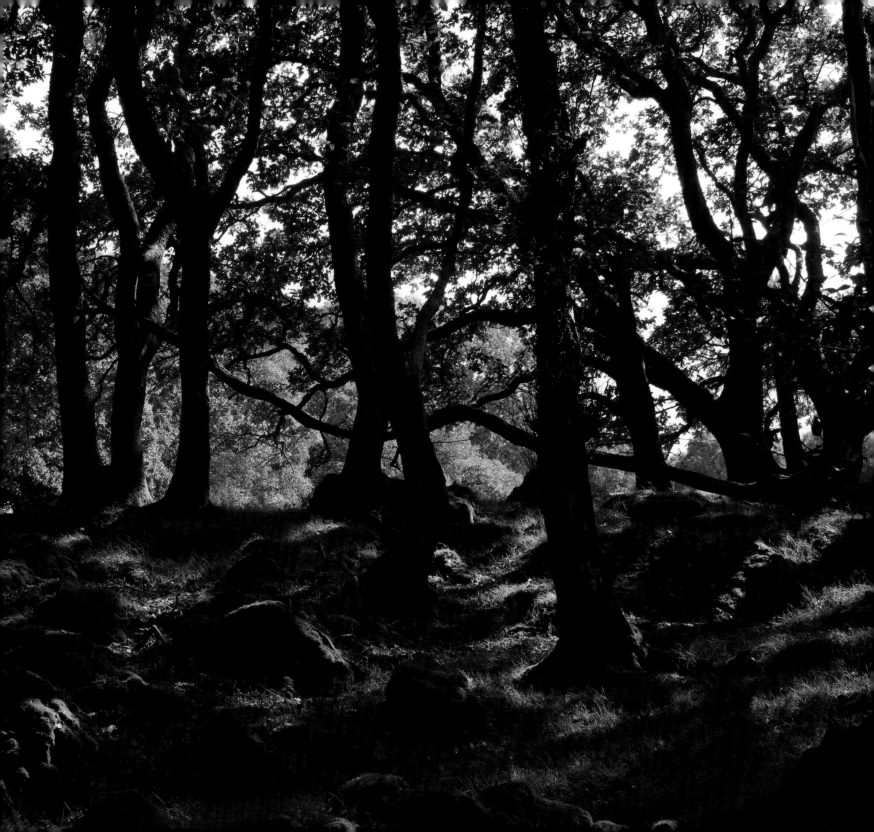

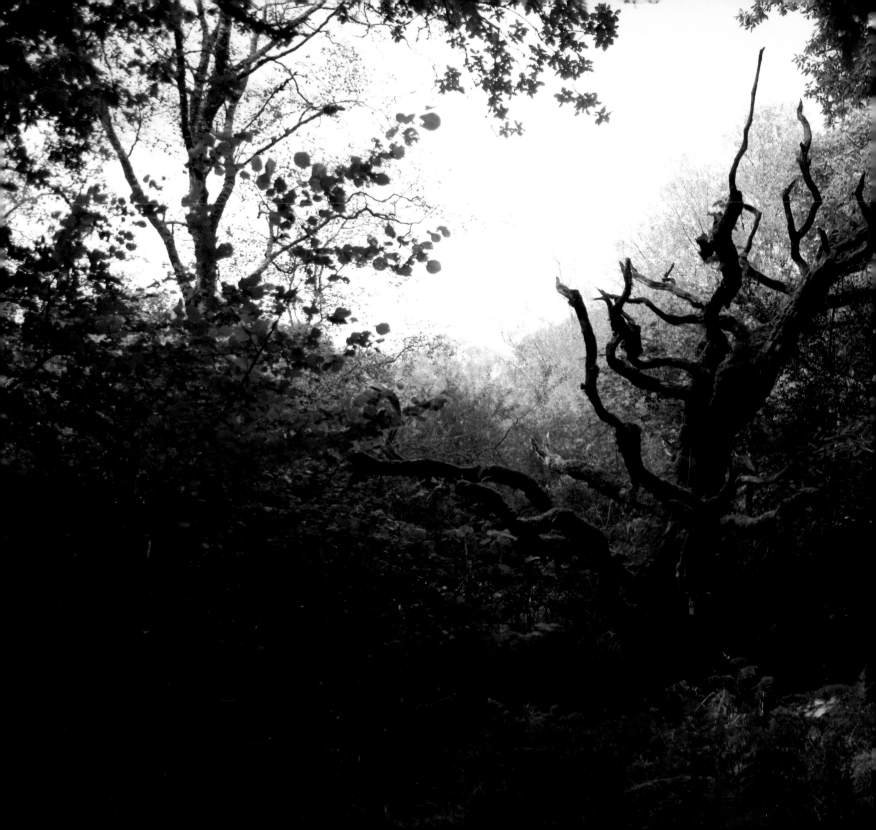

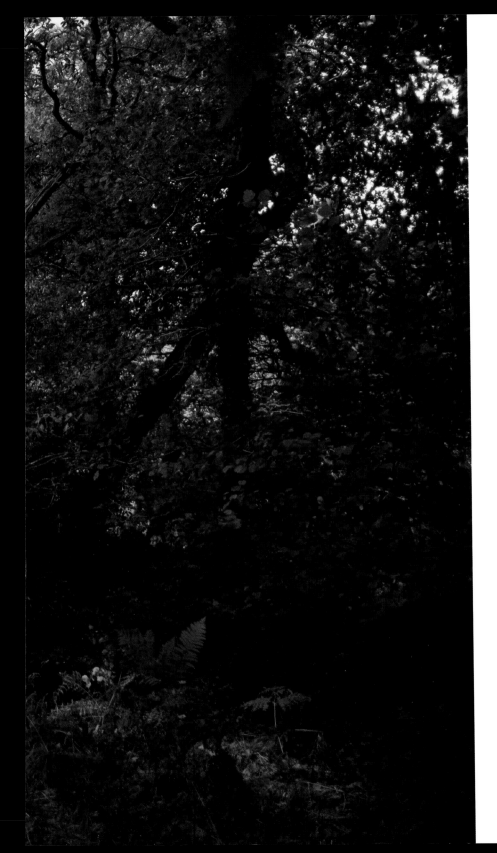

Sgerbwd
Skeleton

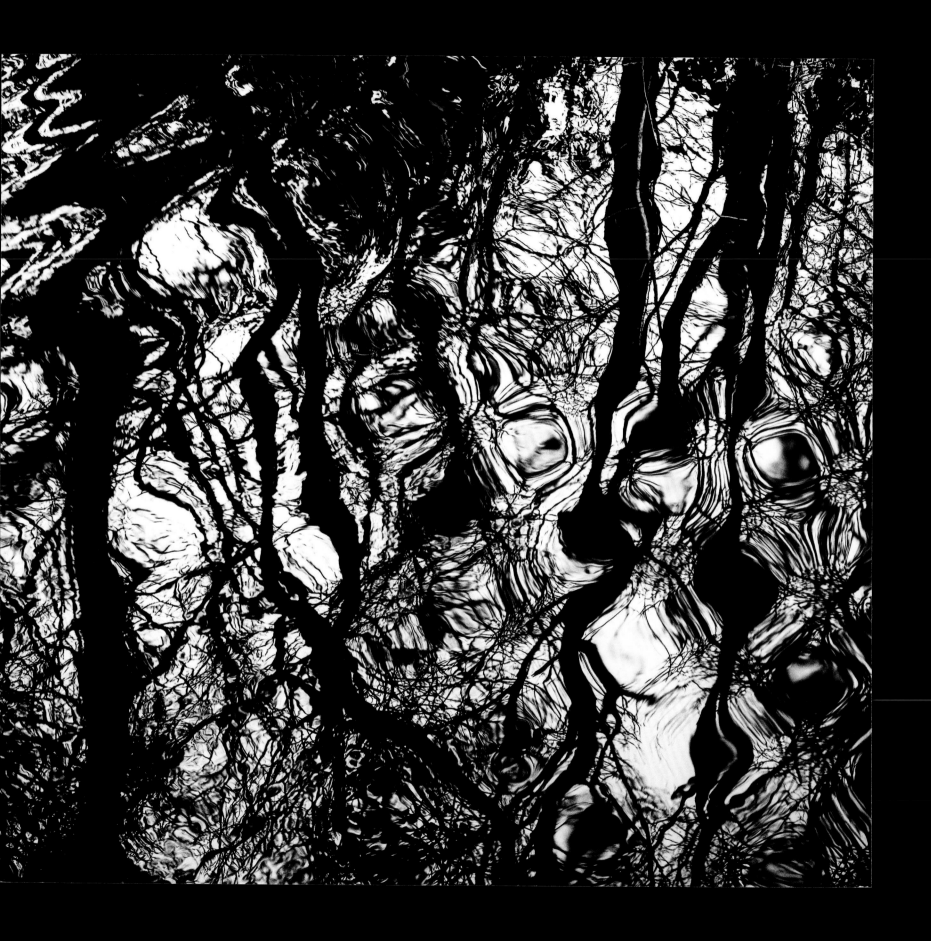

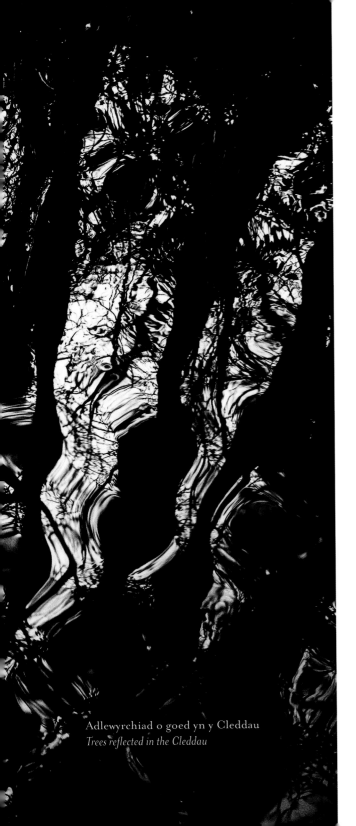

Adlewyrchiad o goed yn y Cleddau
Trees reflected in the Cleddau

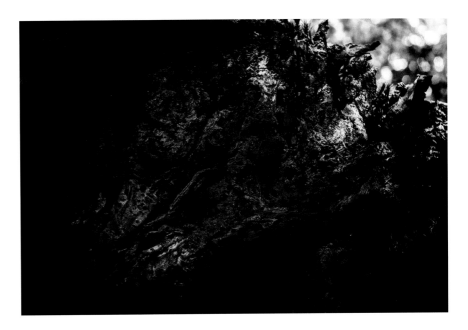

Twrch Trwyth
Twrch Trwyth, a mythical boar from the Mabinogi

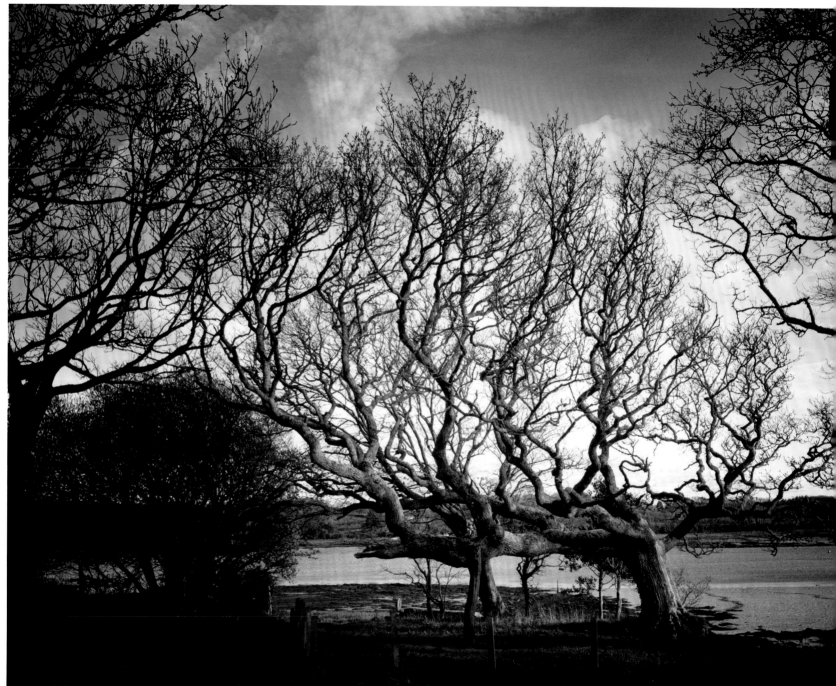

Y Dderwen Gam yn y Rhos ger Hwlffordd, hoff fangre Waldo Williams
The Crooked Oak at Rhos near Haverfordwest, one of Waldo Williams's special places

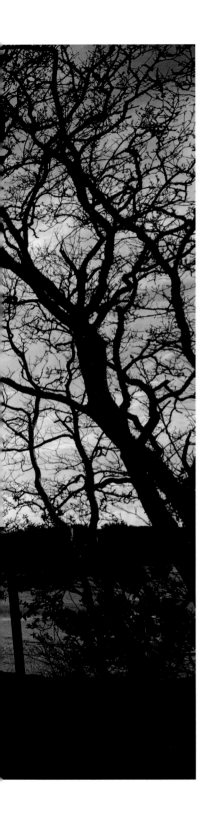
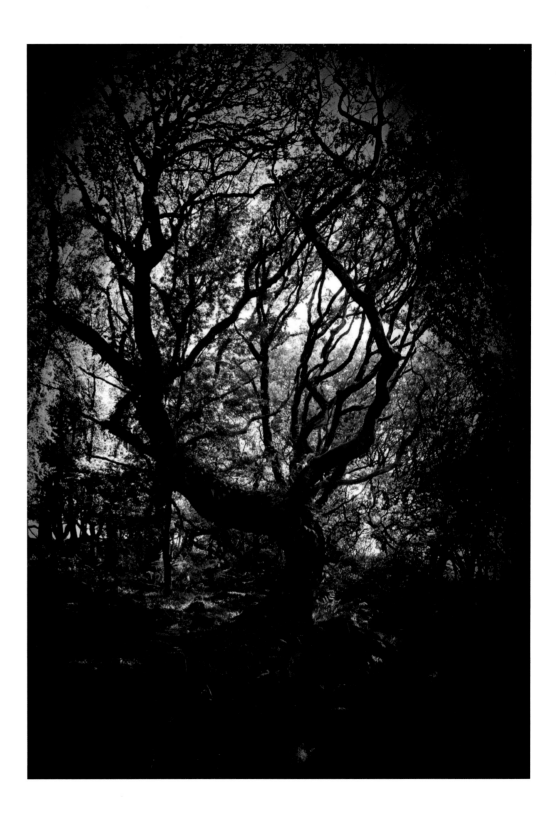

TIR NA N-OG
A LAND OF PERPETUAL YOUTH

Wele'r hwyl ar ael yr heli, –
Yn y bad, a'r sêr uwch ben,
Awn a'r don yn dyner danom,
Rhwyfwn ni i'r hafan wen.

T. Gwynn Jones

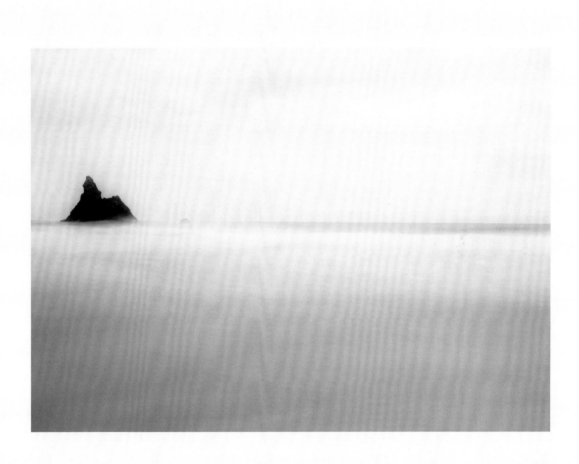

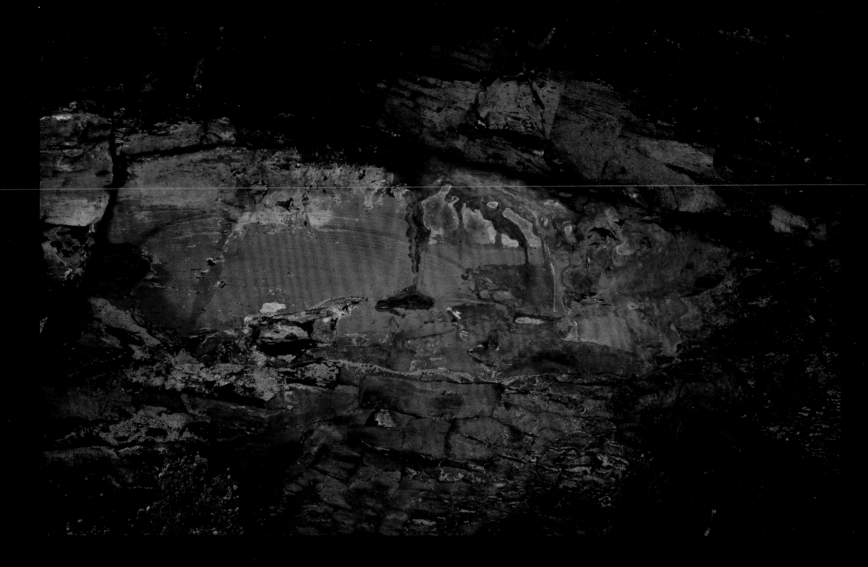

CREIGIAU LLIW

DRUIDSTON

Nature's abstract artist

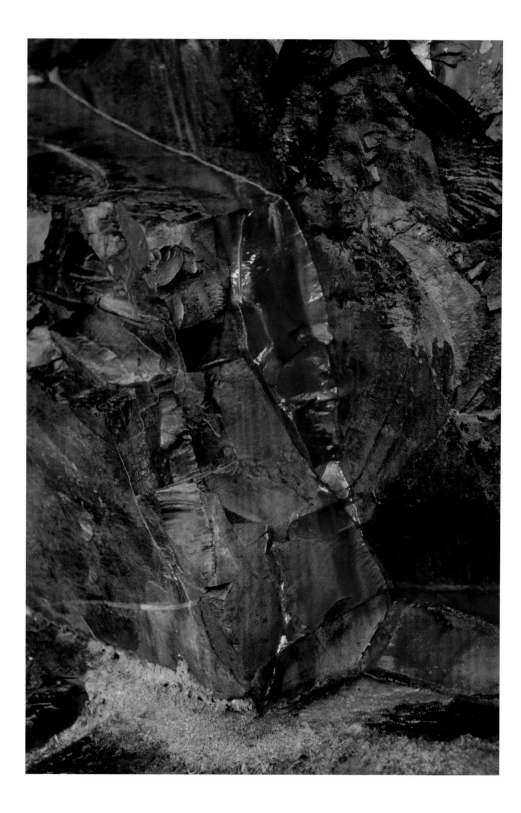

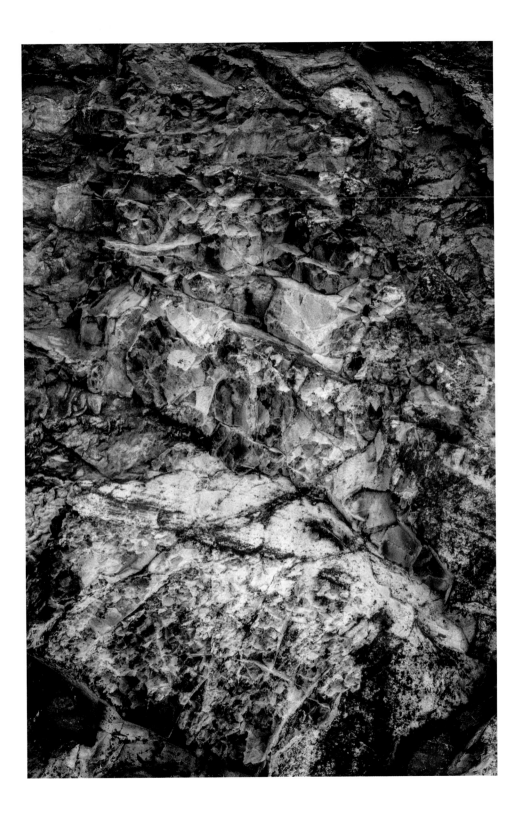
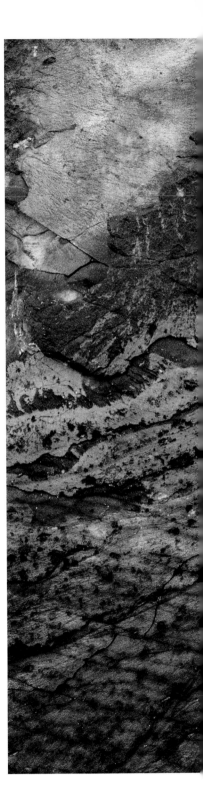

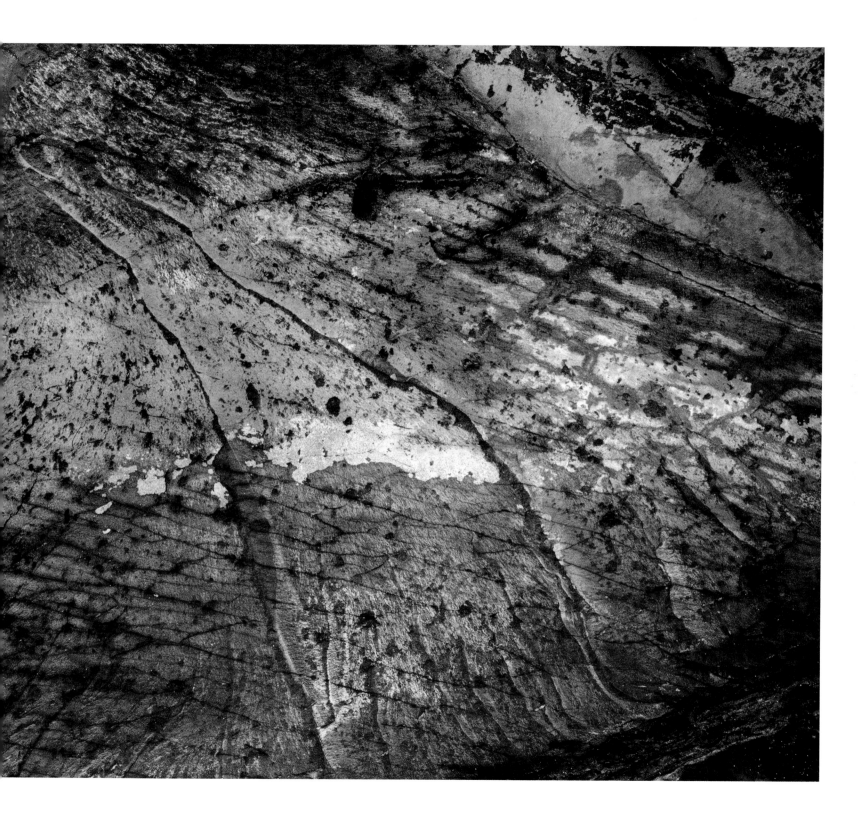

TYWOD

Sand

Wabi-sabi: estheteg Japaneaidd. Prydferthwch yn y pethau
amherffaith ac anghyflawn. Prydferthwch yn y diymhongar
a gostyngedig. Prydferthwch yn yr anghonfensiynol.

Wabi-sabi: a Japanese aesthetic. The beauty of imperfect and incomplete things.
The beauty of modest and humble things. The beauty of unconventional things.

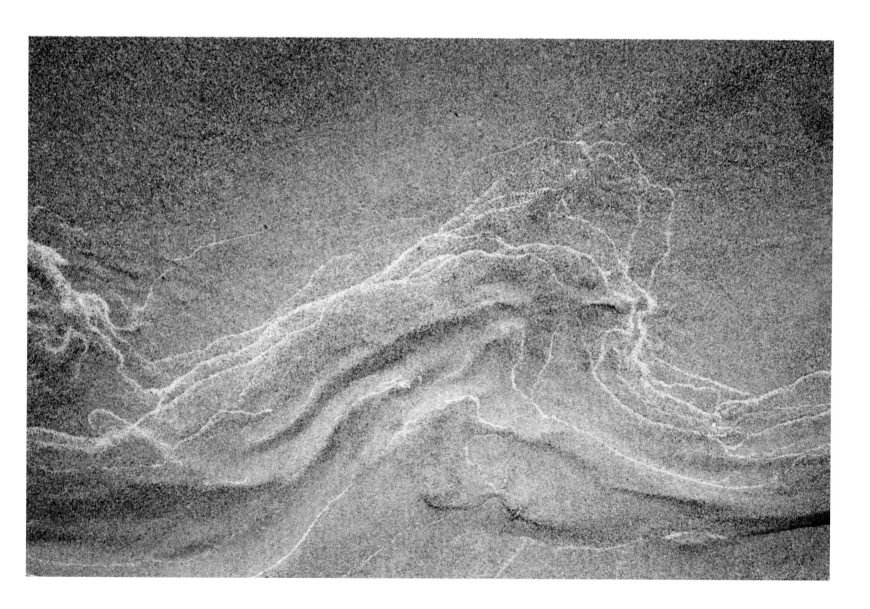

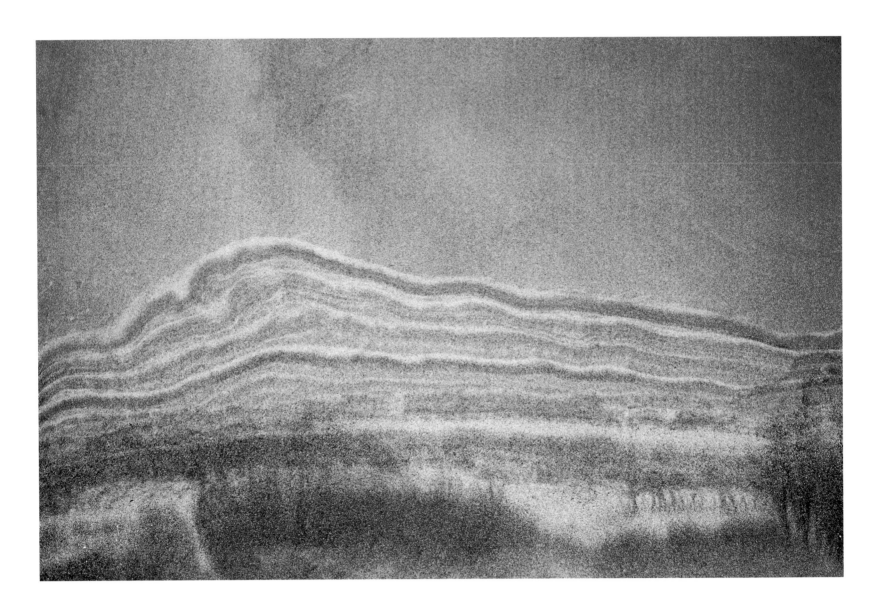

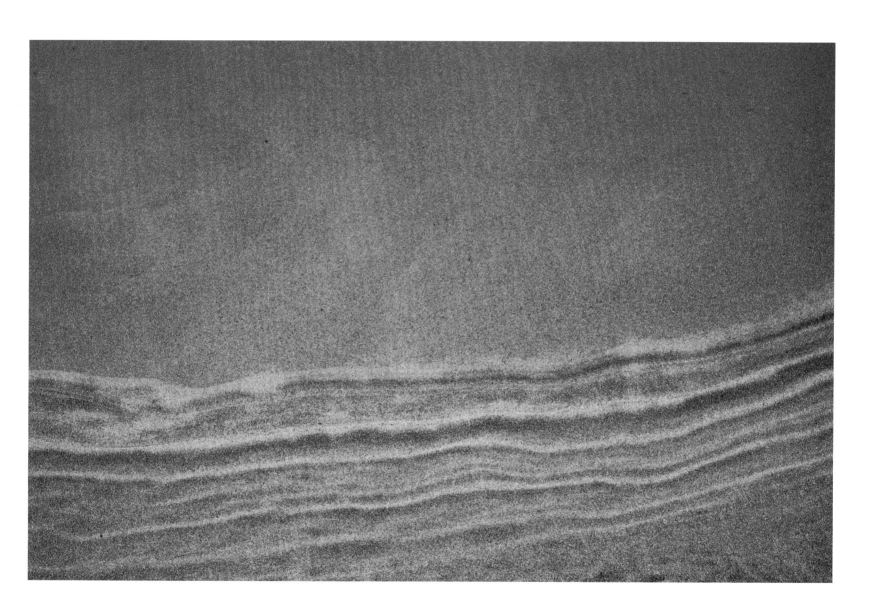

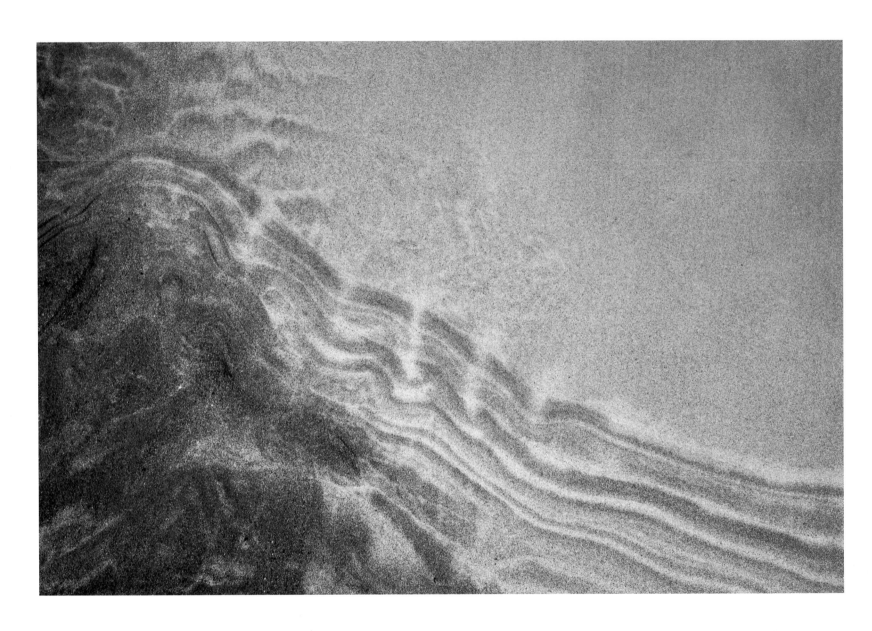

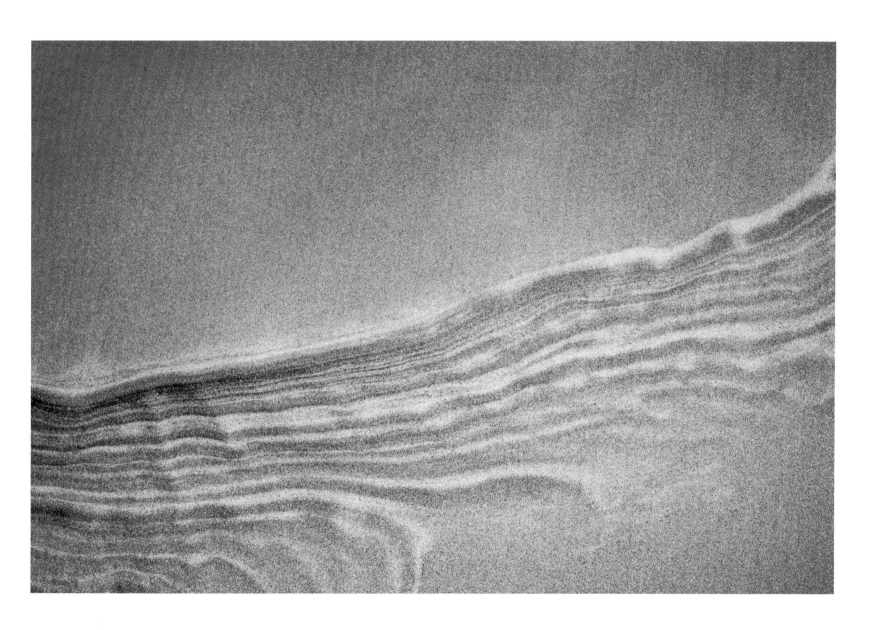

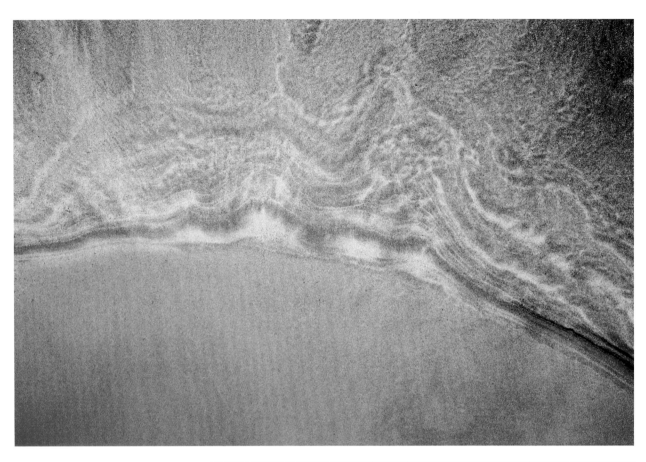

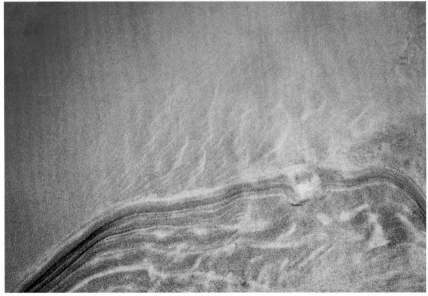

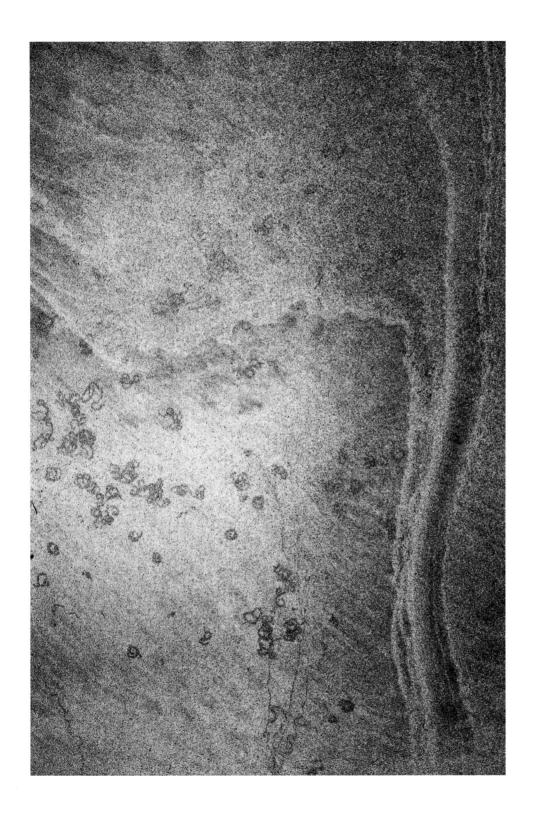
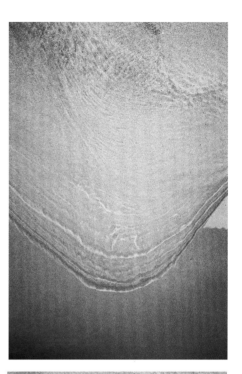
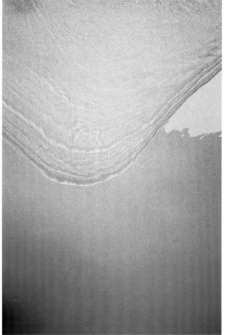

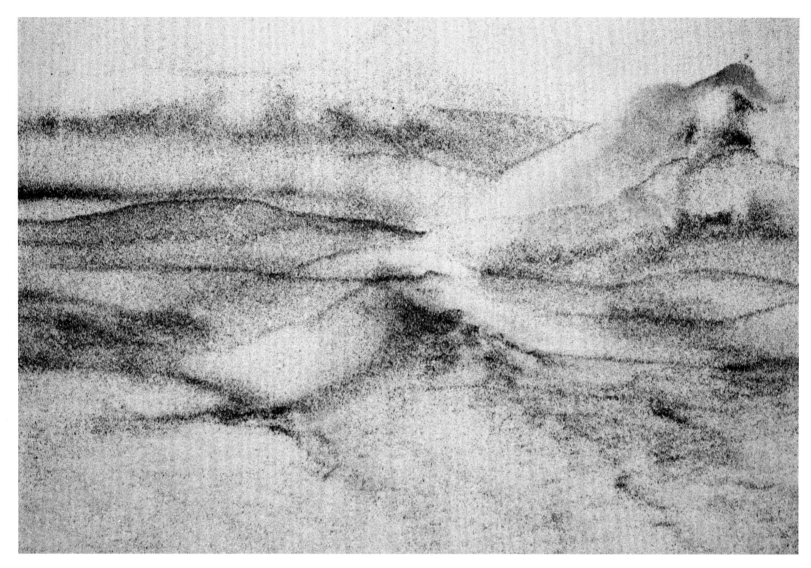

Tirluniau ar y tywod yn arddull artistiaid cynnar
o Tsieina sy'n newid gyda phob llanw a thrai

*Sand landscapes in the style of early Chinese paintings
that change with every tide*

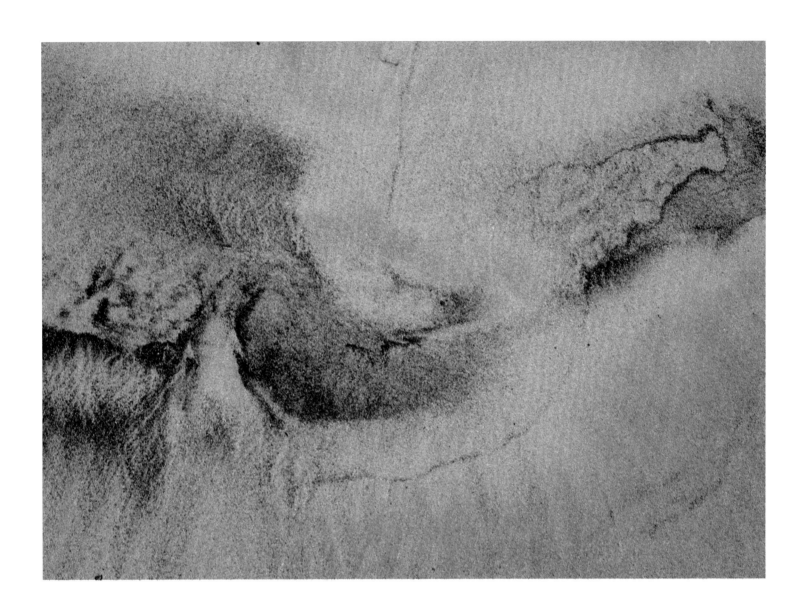

STORM OPHELIA

Boddi mewn môr o ddagrau

Drowning in a sea of tears

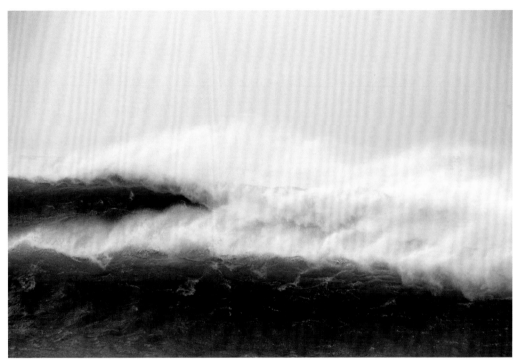

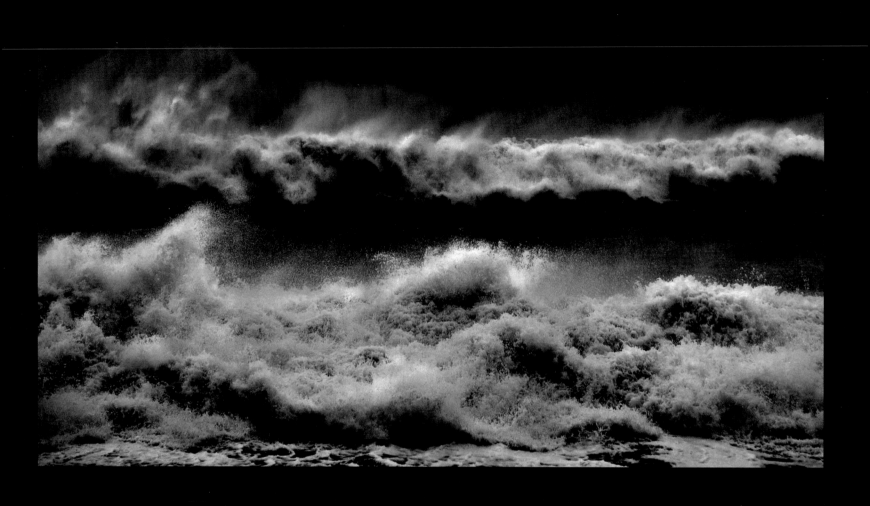

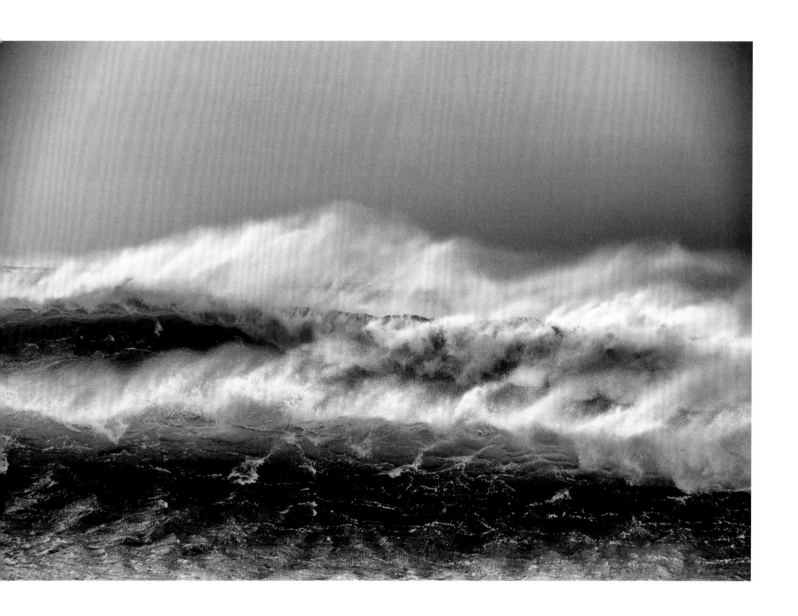

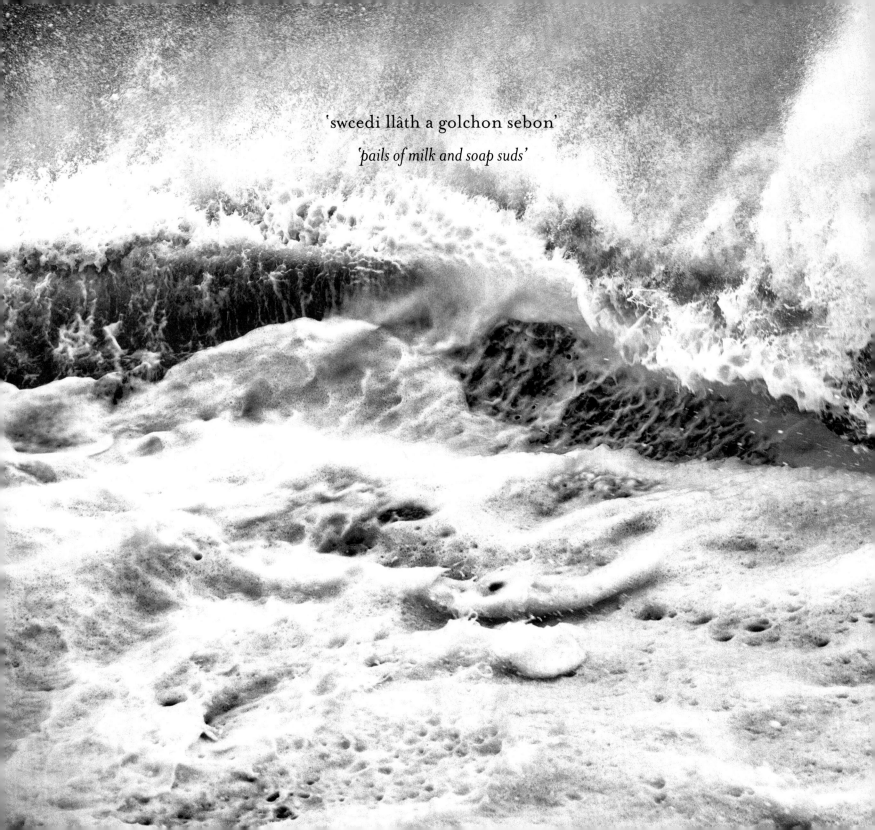

'swcedi llâth a golchon sebon'

'pails of milk and soap suds'

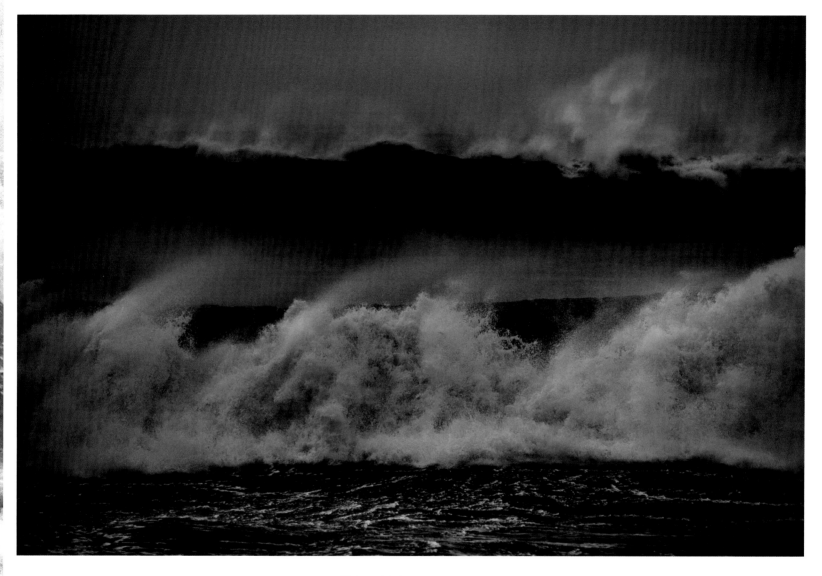

Y Don Olaf

Mi fydd 'na ganu,
Mi fydd 'na alaru,
Hen weddi mewn wisgi
I'n trwsio dros dro
Cyn y don ola yn y môr mawr,
Cadwn rwbath at yfory,
Cadwn lygad ar y wawr.

 Lleuwen Steffan

The last wave

MAENORBŶR

MAN GENI GERALLT GYMRO, 1146

The birthplace of Gerallt Gymro

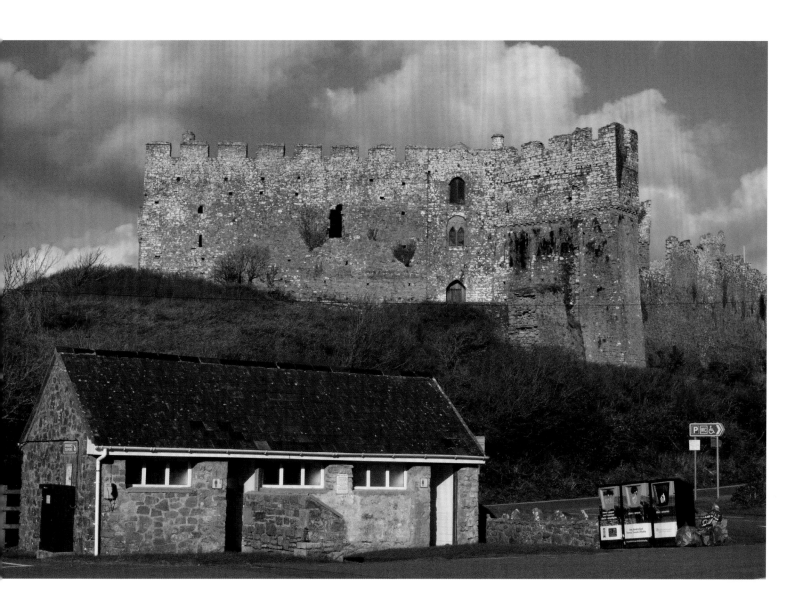

DINBYCH-Y-PYSGOD

SAUNDERSFOOT / AMROTH

TENBY

Welsh Sweets & Treats

WELSH SWEETS & TREATS

WELSH SWEETS & TREATS

WELSH SWEETS & TREATS

Liquorice Novelties

millions

millions

WALES

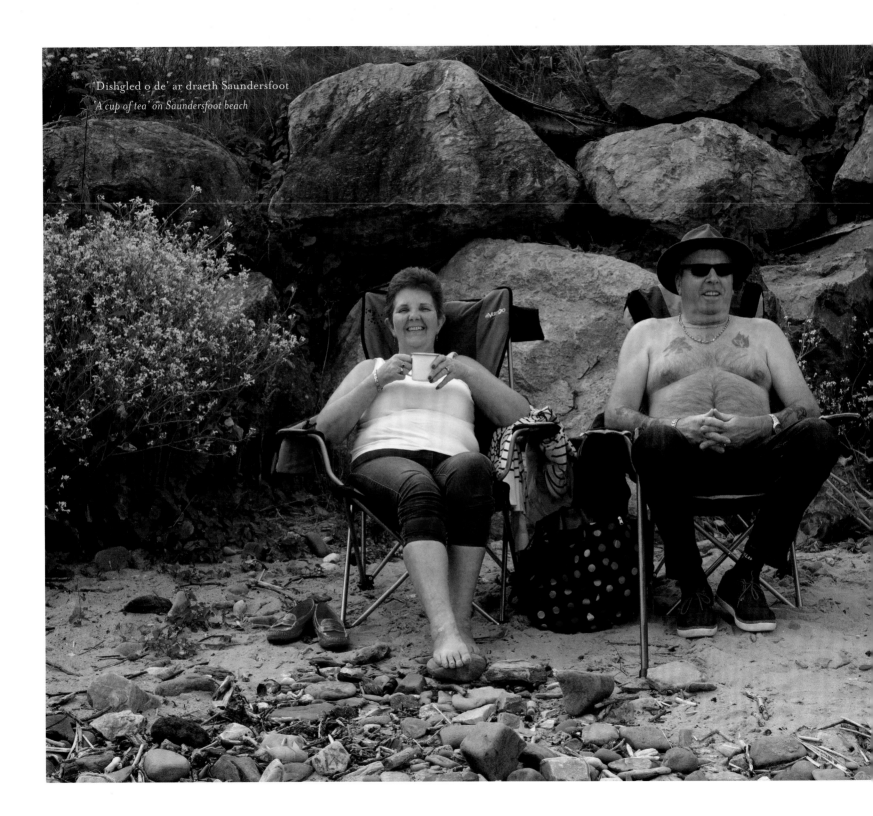

'Dishgled o de' ar draeth Saundersfoot
'A cup of tea' on Saundersfoot beach

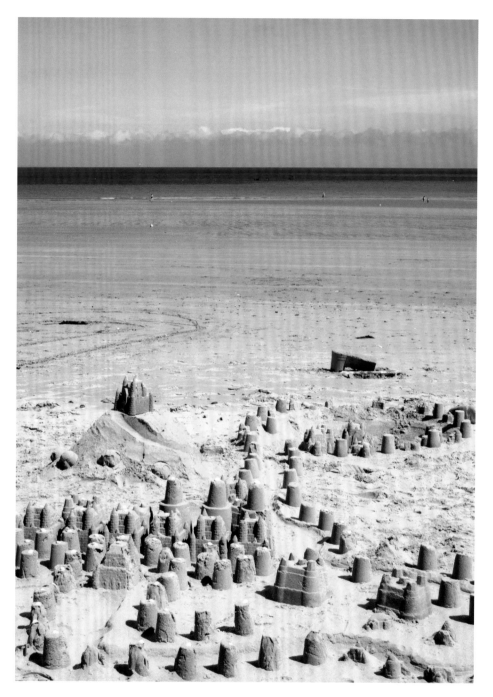

Coloneiddio traeth Saundersfoot

The colonisation of Saundersfoot beach

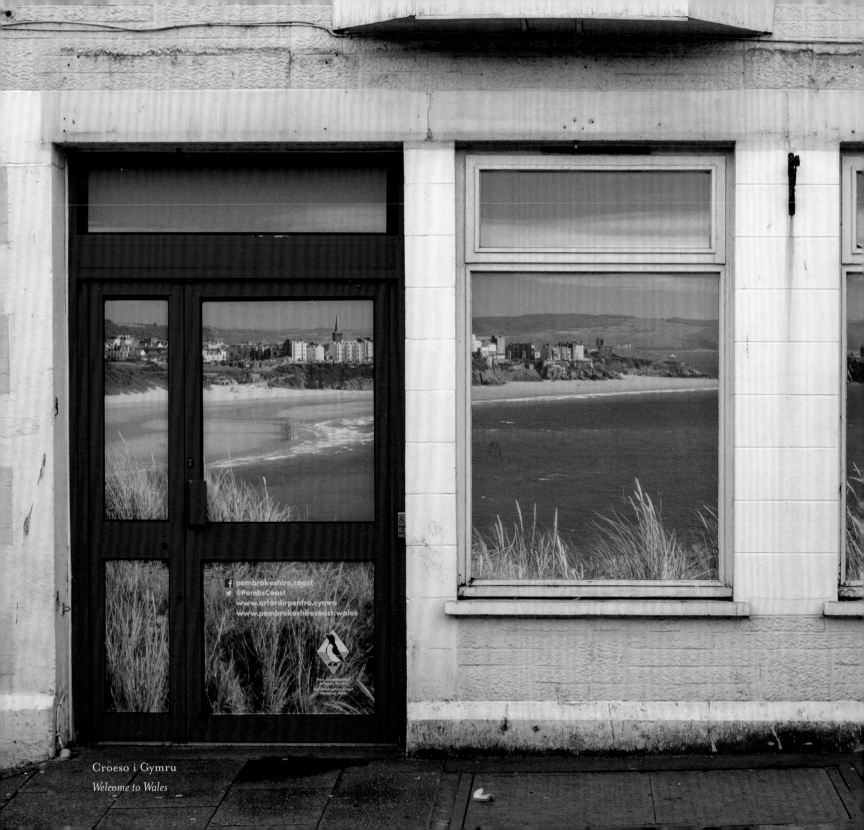

Croeso i Gymru
Welcome to Wales

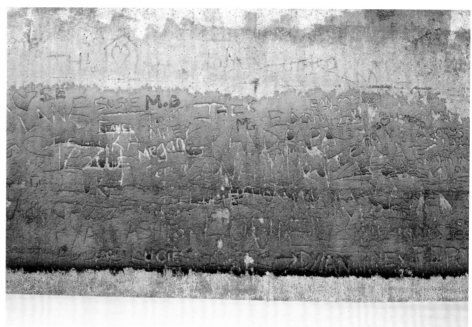

Graffiti ar wal y cei yn Saundersfoot

Graffiti on the Saundersfoot quay wall

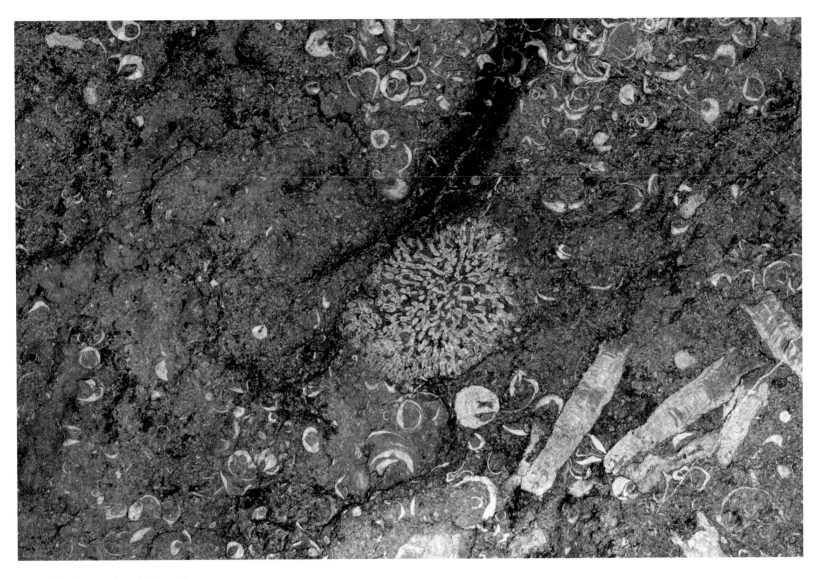

Ffosiliau ar draeth Amroth

Fossils on Amroth beach

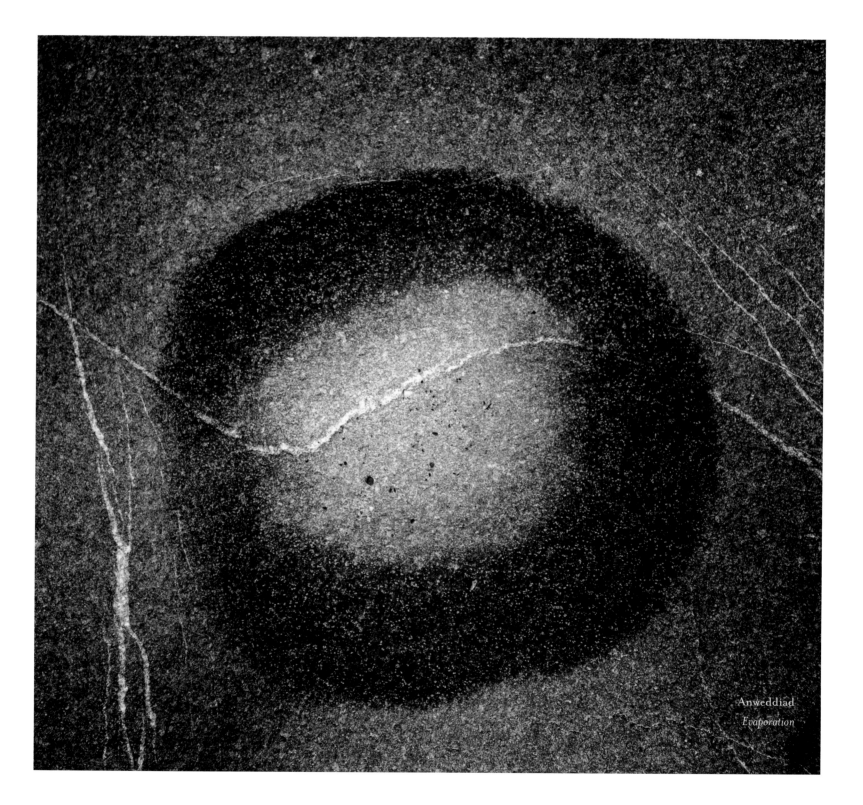

Anweddiad
Evaporation

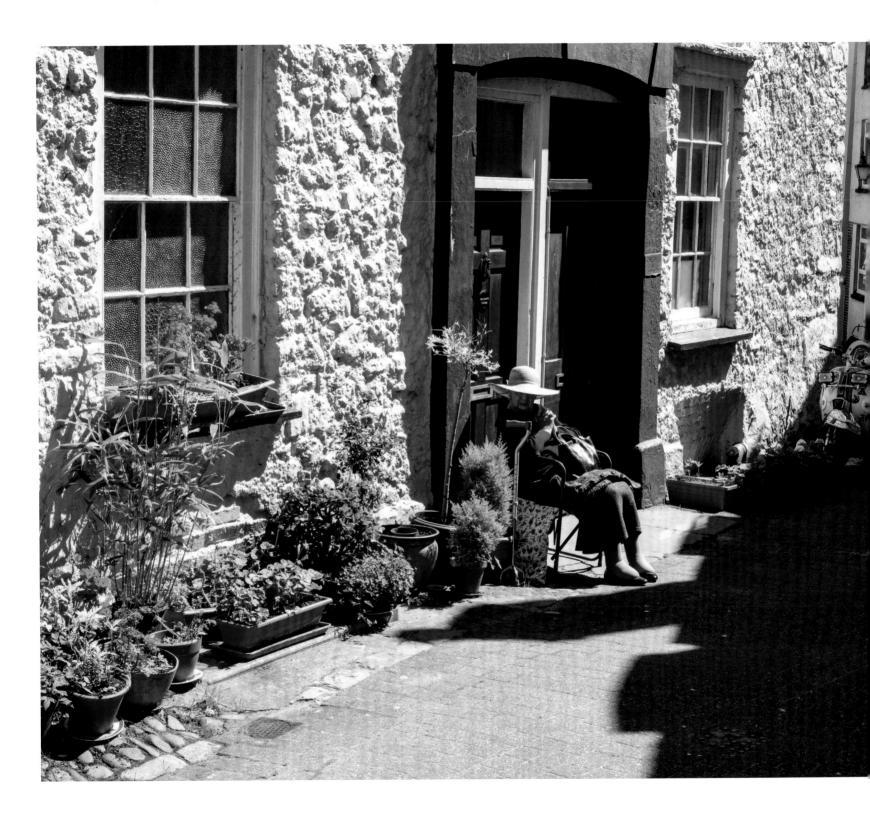

Stryd yn Ninbych-y-pysgod
A Tenby street

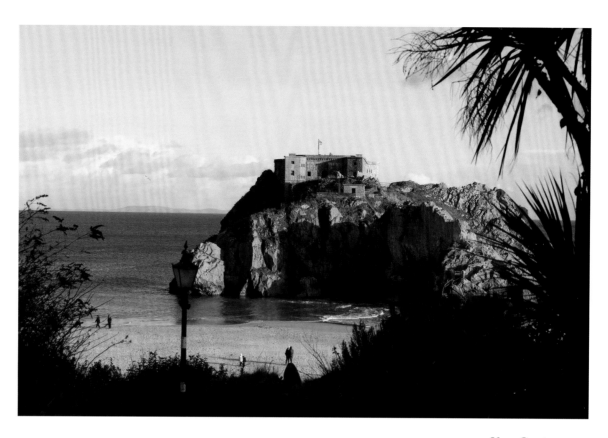

Ynys Catrin
St Catherine's Island

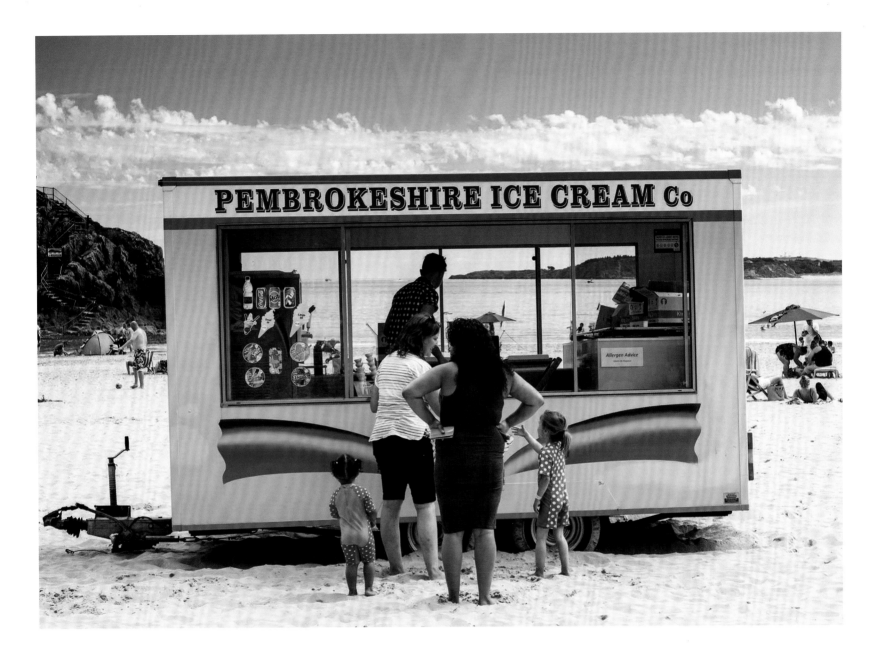

Robert Recorde, 1510–1558
Ganwyd Robert Recorde yn Ninbych-y-pysgod.
Roedd yn feddyg i Edward VI a Mari Tudur ac yn
fathemategwr o fri. Fe greodd y symbol am hafaliad

*Robert Recorde was born in Tenby. He was a physician
to Edward VI and Mary Tudor. He was also a celebrated
mathematician who invented the equals sign*

Daw'r wennol yn ôl i'w nyth

Daw'r wennol yn ôl i'w nyth
O'i haelwyd â'r wehelyth.
Derfydd calendr yr hendref
A'r teulu a dry o dref,
Pobl yn gado bro eu bryd,
Tyf hi'n wyllt a hwy'n alltud.
Bydd truan hyd lan Lini
Ei hen odidowgrwydd hi.

Hwylia o'i nawn haul y nef,
Da godro nis dwg adref.
Gweddw buarth heb ei gwartheg,
Wylofain dôl a fu'n deg.
Ni ddaw gorymdaith dawel
Y buchod sobr a'u gwobr gêl;
Ni ddaw dafad i adwy
Ym Mhen yr Hollt na mollt mwy.

Darfu hwyl rhyw dyrfa wen
O dorchiad y dywarchen,
Haid ewynlliw adeinllaes,
Gŵyr o'r môr gareio'r maes.
Mwy nid ardd neb o'r mebyd
Na rhannu grawn i'r hen grud.
I'w hathrofa daeth rhyfel
I rwygo maes Crug y Mêl.

Mae parabl y stabl a'i stŵr,
Tynnu'r gwair, gair y gyrrwr?
Peidio'r pystylad cadarn,
Peidio'r cur o'r pedwar carn;
Tewi'r iaith ar y trothwy
A miri'r plant, marw yw'r plwy.
Gaeaf ni bydd tragyfyth.
Daw'r wennol yn ôl i'w nyth.

Waldo Williams

A poem by the pacifist poet Waldo Williams

LEOPARD MK1

The Leopard MK1 tank was gifted to Castlemartin Ranges
by the Officers and men of the Federal German Army (FGA)
on their departure from Pembrokeshire. The FGA
were stationed at Castlemartin from 1961 to 1996.
This tank entered service in 1965, had a crew of four,
equipped with main armament of 105mm gun and two
7.62 machine guns. The power unit is a Diesel Turbine
engine with a top speed of 65km/h
and a driving range of 600km.

PLEASE DO
NOT CLIMB
ON THE TANKS

STOP

Maes tanio Castellmartin
Castlemartin range

PERCI LLAWN POBOL

POBOL

FIELDS OF PEOPLE

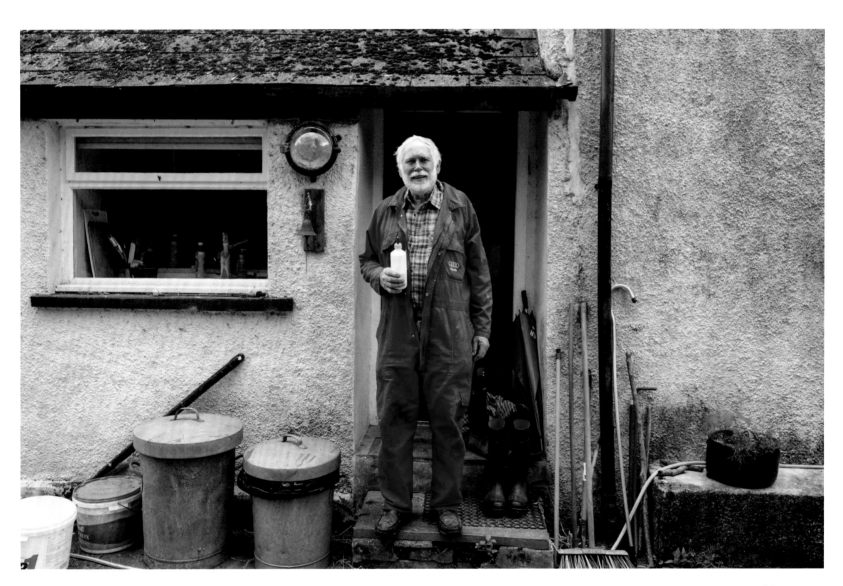

Wyna

Lambing

DIESEL

FIELD - MARSHALL

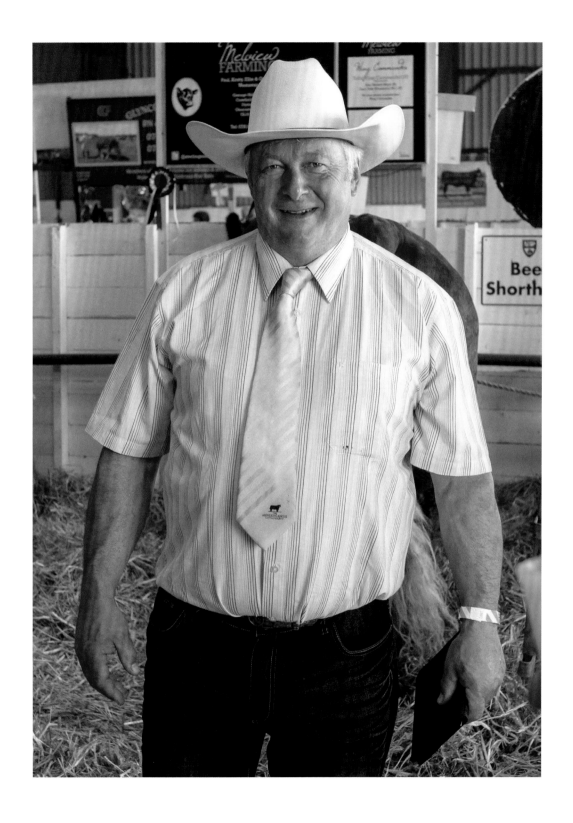

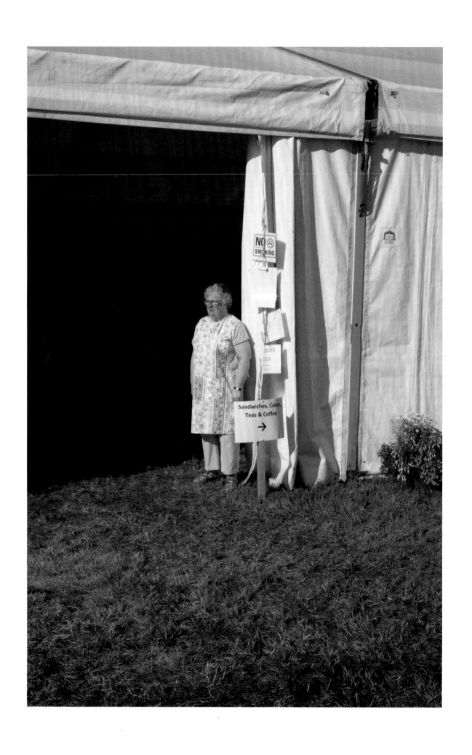
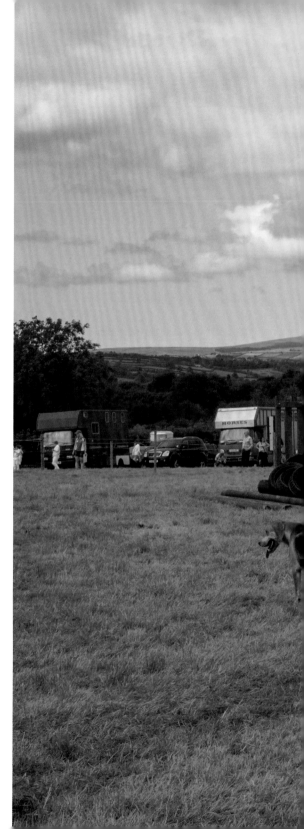

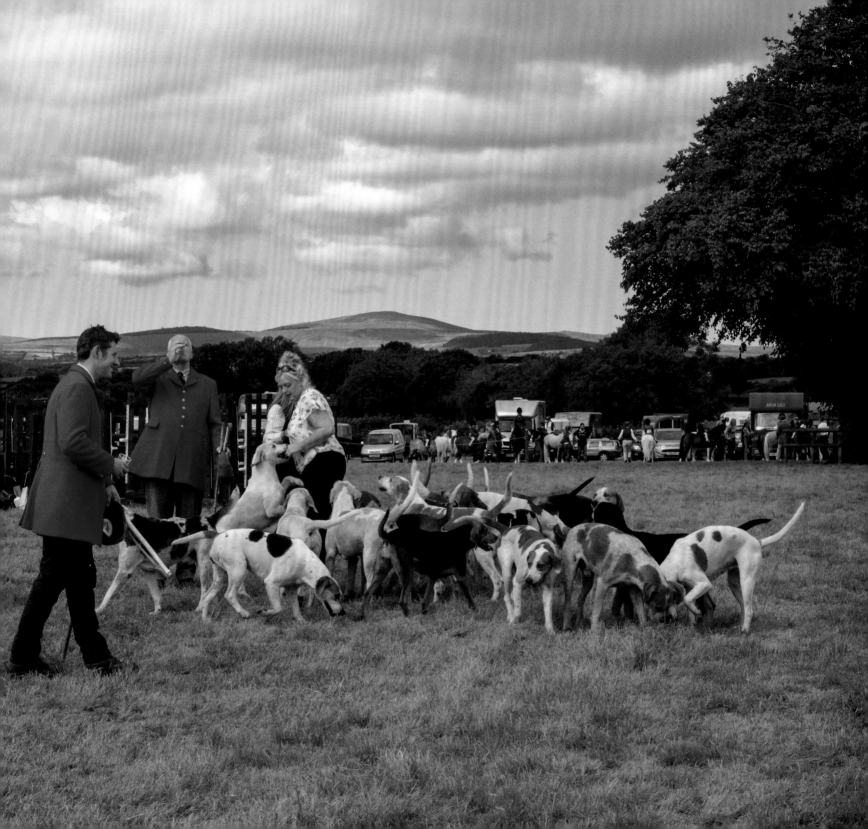

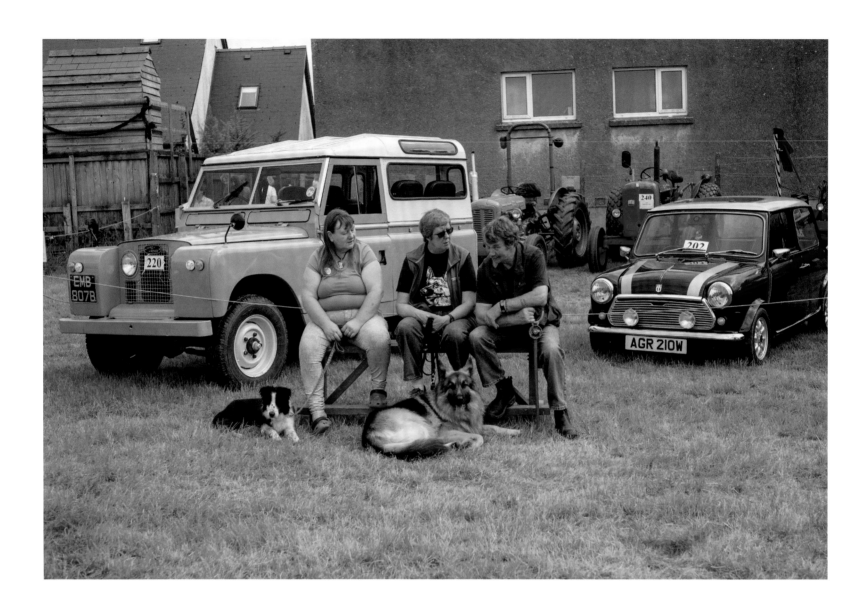

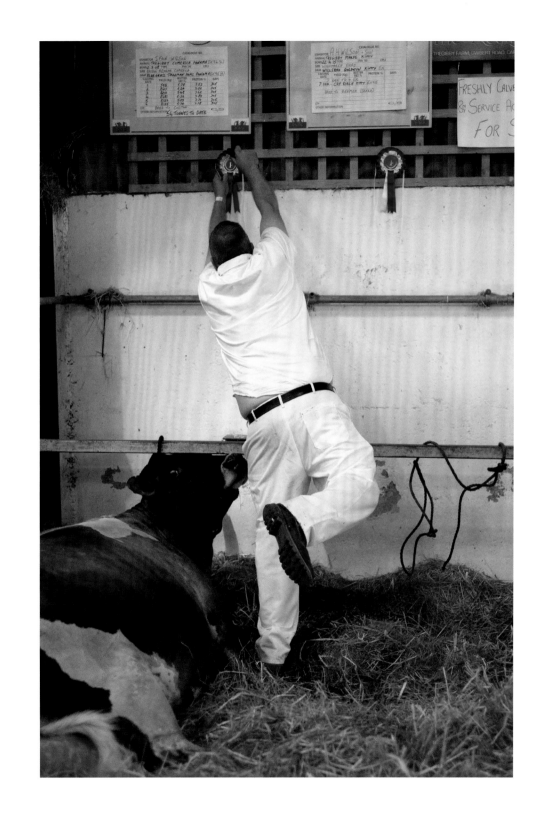

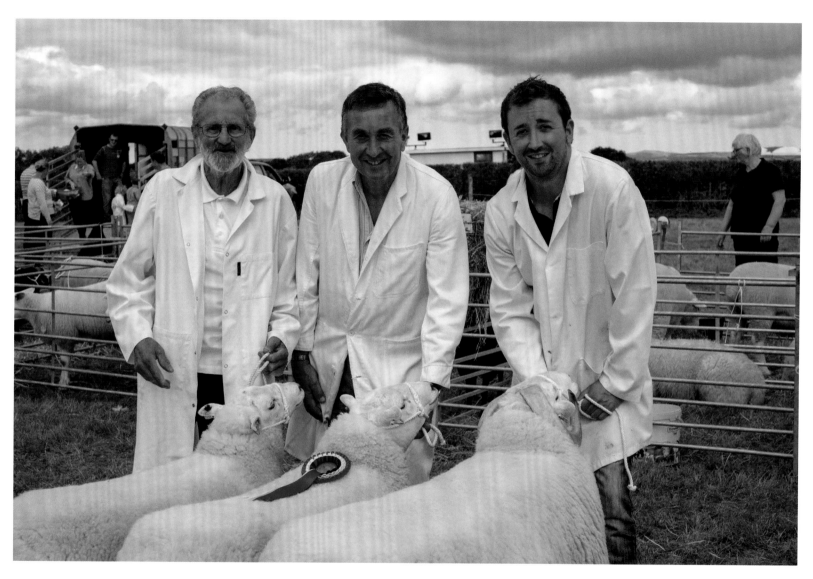

Tair cenhedlaeth - Sioe Clunderwen
Three generations - Clynderwen Show

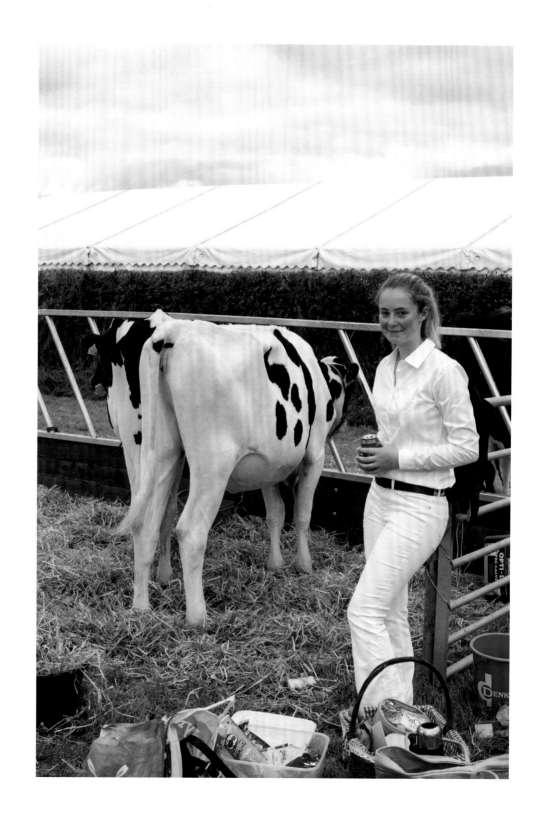

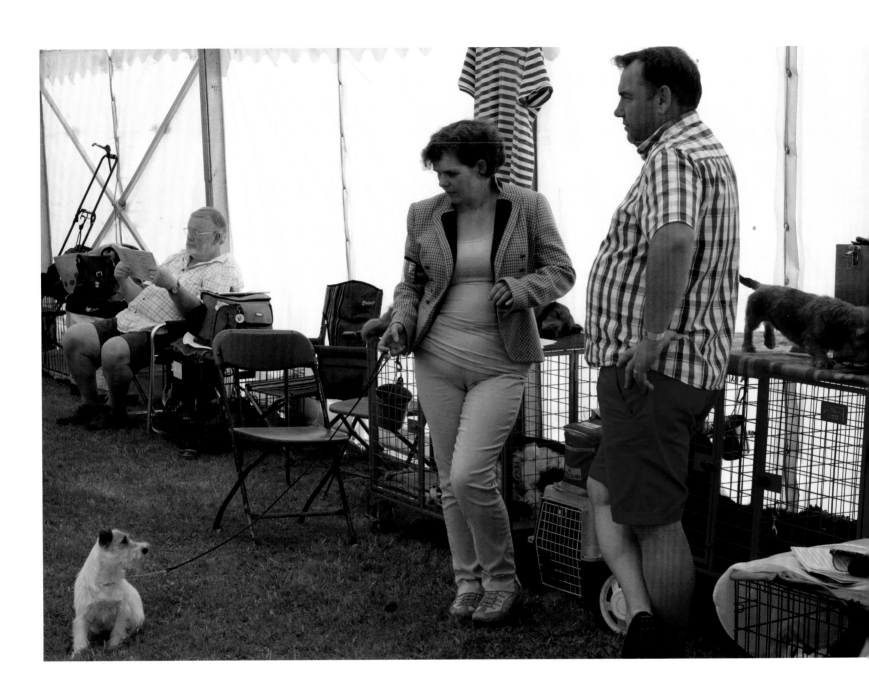

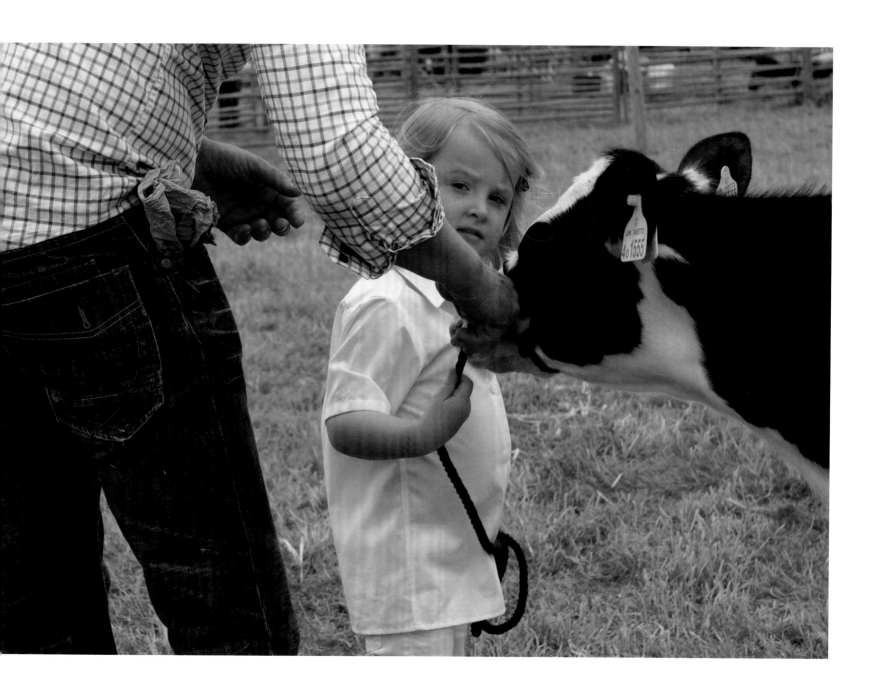

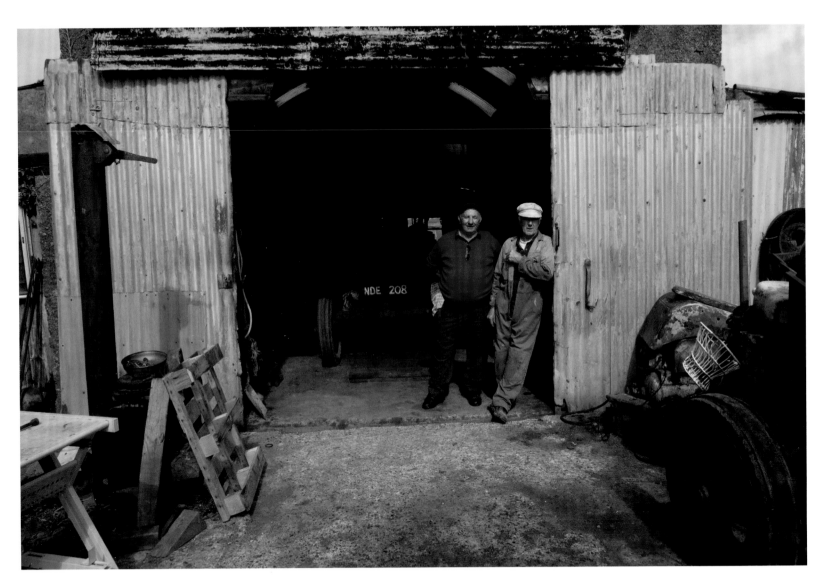

Garej Llanrhian
Colwyn Phillips a Robert Rees

Llanrhian garage

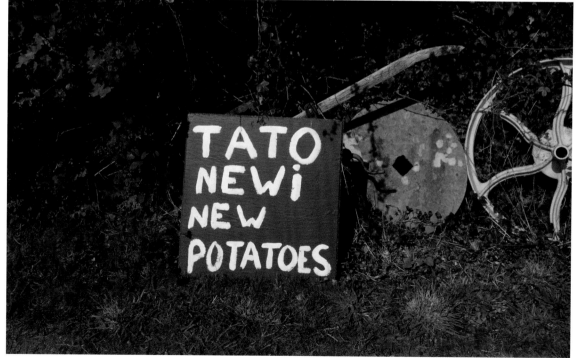

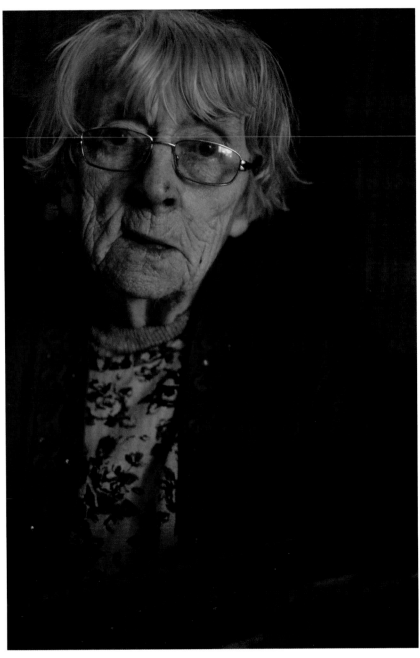

Bessie, Dyffryn Arms

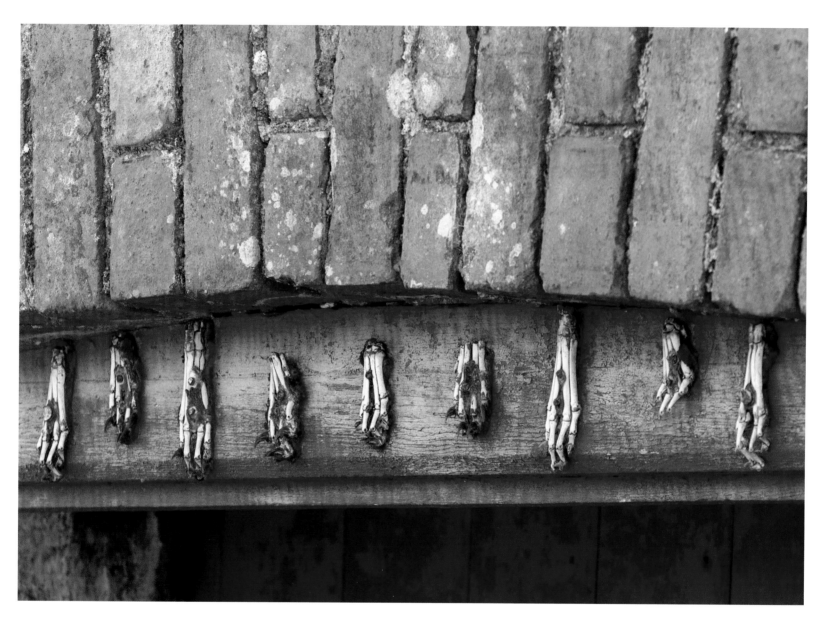

Traed moch daear
Badger feet

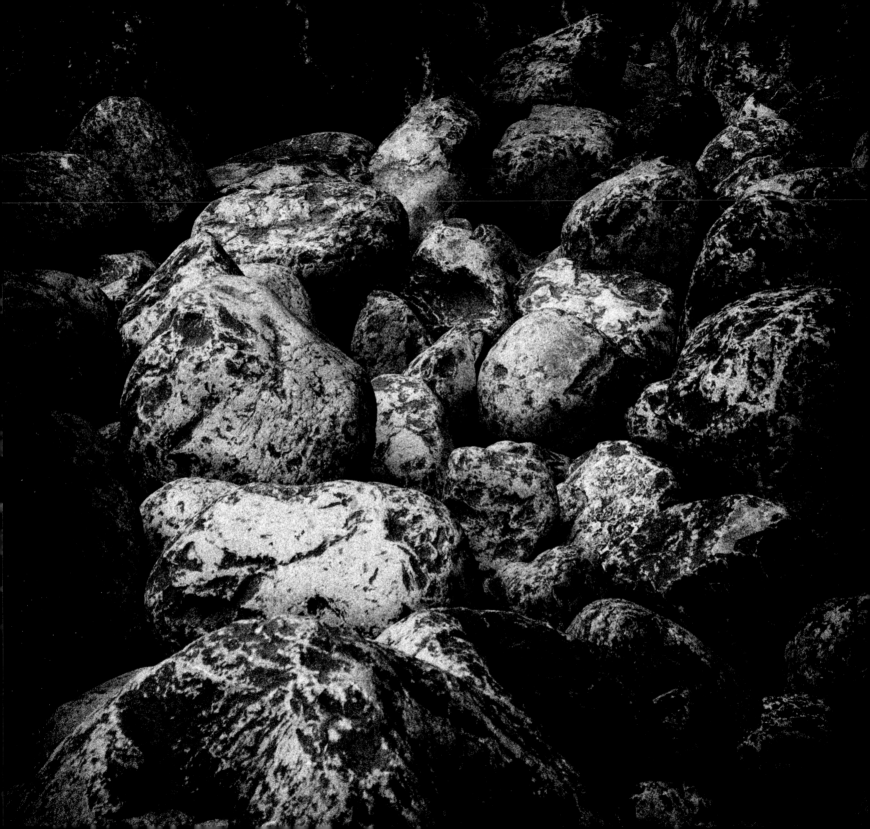

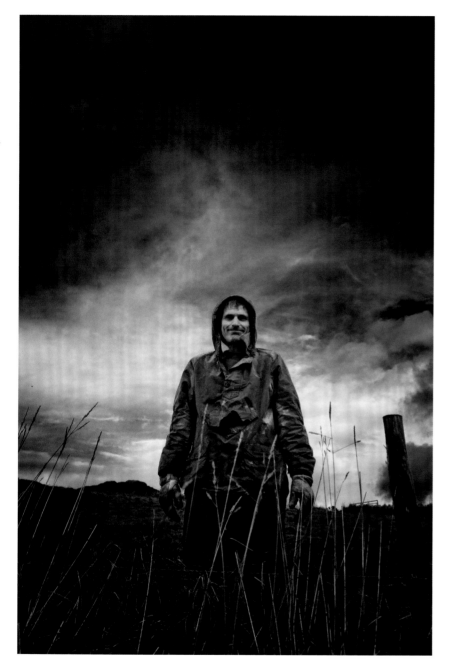
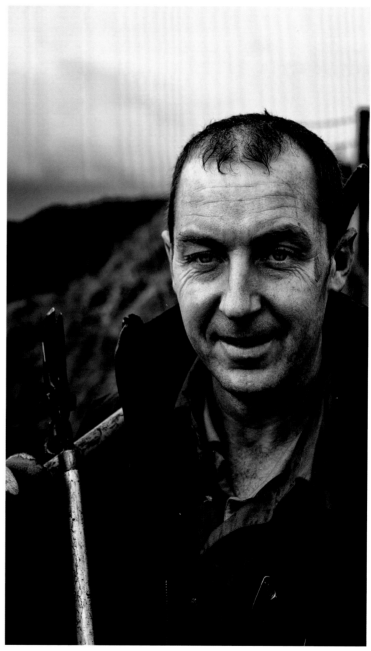

Gweithwyr yn atgyweirio llwybr yr arfordir
Workers repairing the coastal path

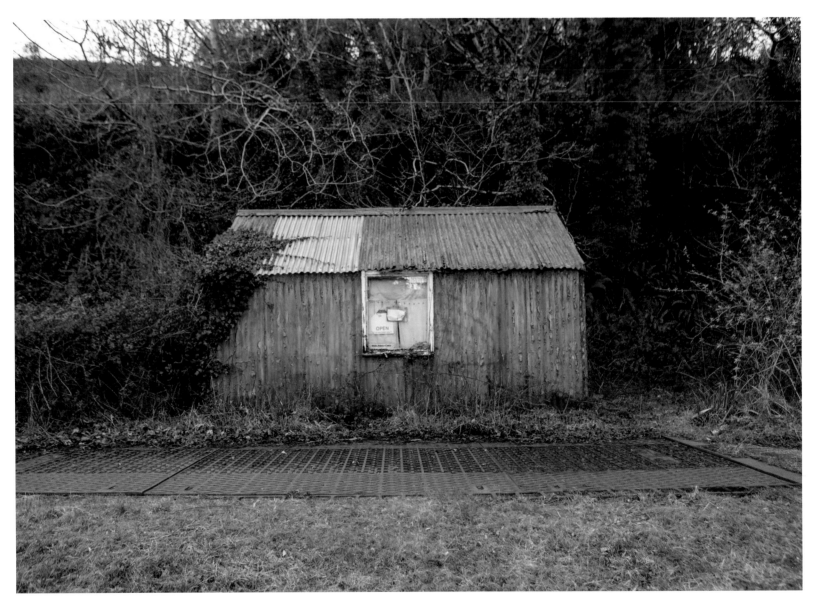

Felin Ganol

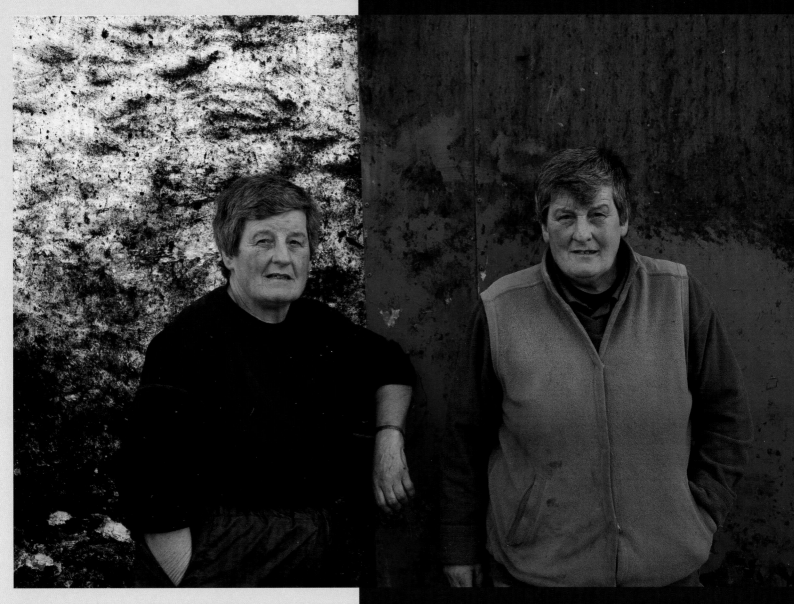

Efeilliaid yn ffermio ar y ffin rhwng
Sir Benfro a Sir Gaerfyrddin

*Twins who farm on the border between
Pembrokeshire and Carmarthenshire*

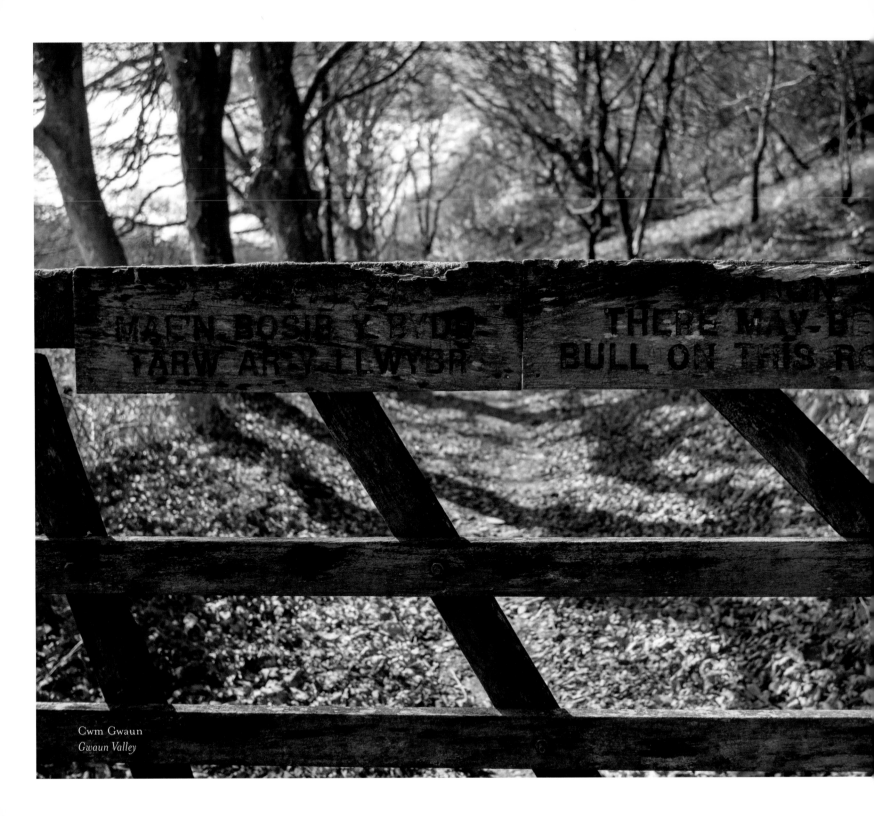

Cwm Gwaun
Gwaun Valley

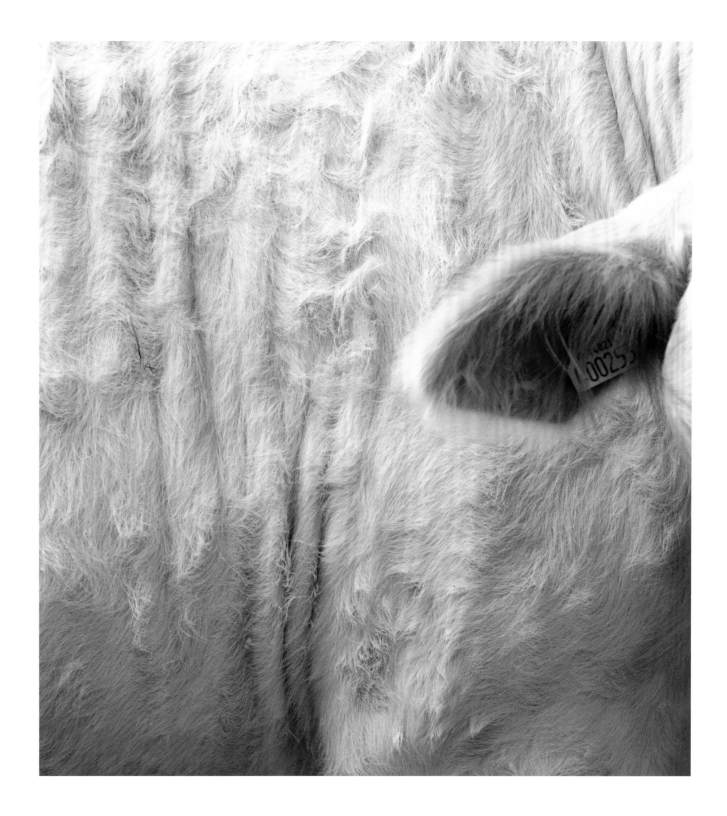

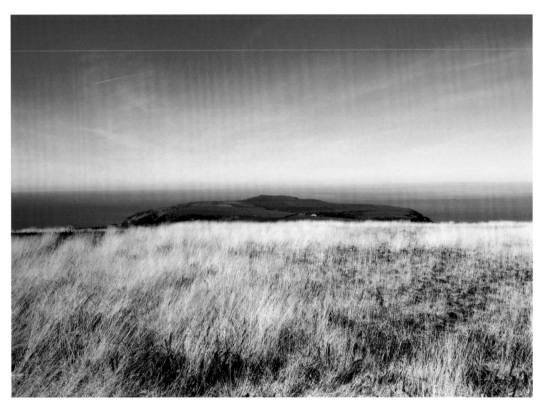

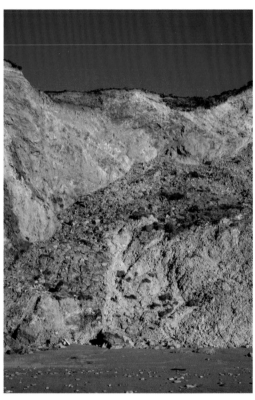

Ynys Dinas o Garn Gwiber
Dinas Island from Garn Gwiber

Tirlithriad, Traeth Llyfn
Rock fall, Traeth Llyfn

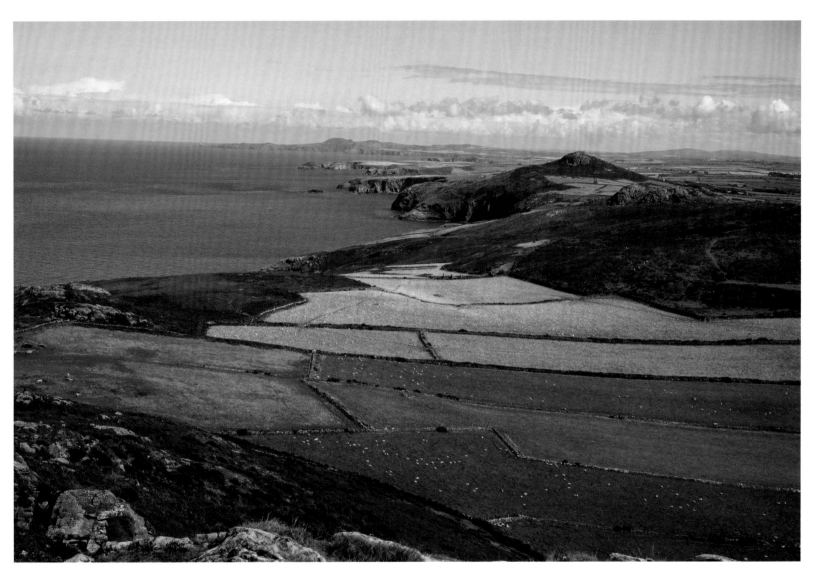

Edrych tua'r gogledd o ben Carn Llidi
Looking north from the summit of Carn Llidi

RYAN OWEN
MOTOR
VEHICLE + TRAILER
SERVICES
Crymych 673

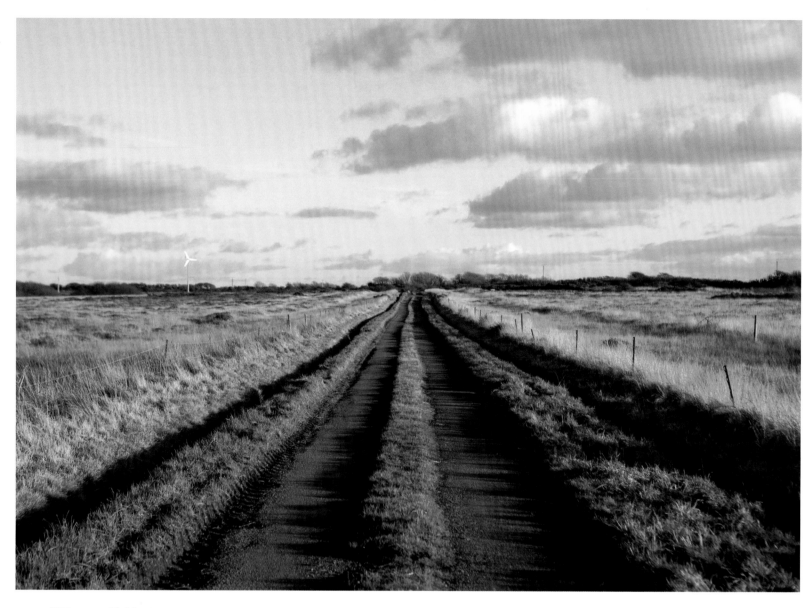

Y Dowrog, Tyddewi
The Dowrog, St David's

Hen rocyr, Hwlffordd
An old rocker, Haverfordwest

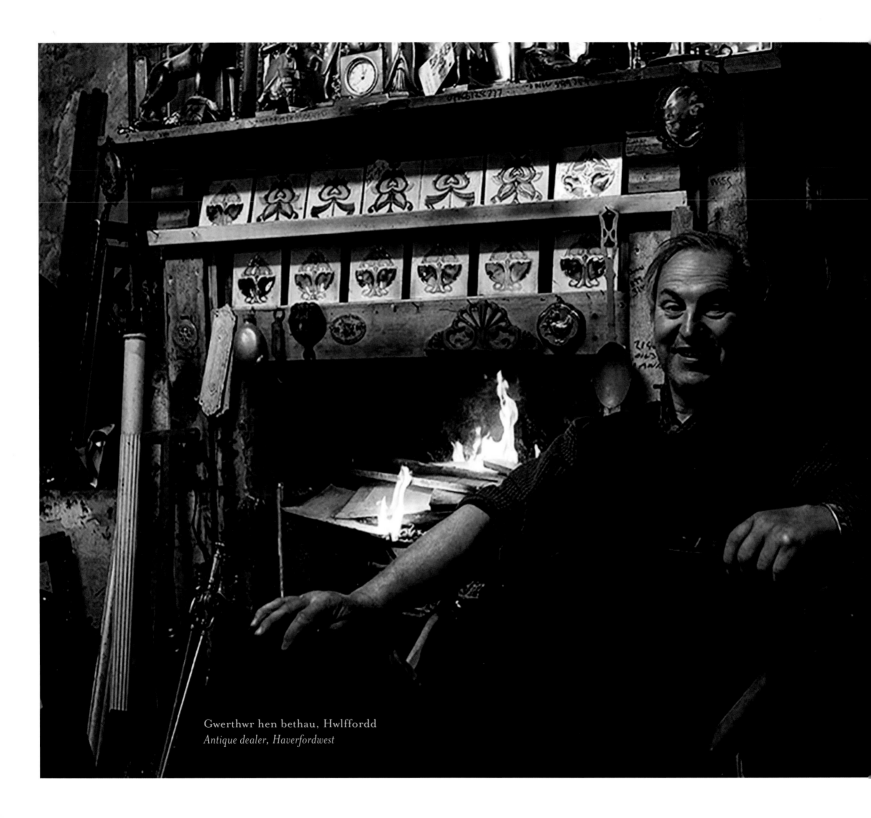

Gwerthwr hen bethau, Hwlffordd
Antique dealer, Haverfordwest

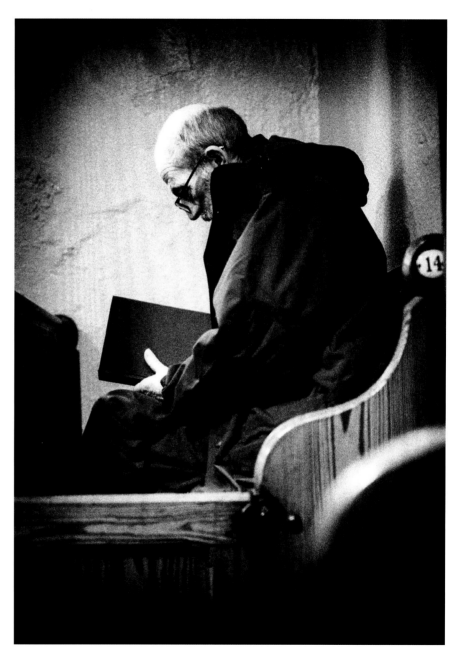

Gweddi. Bethel, Mynachlog-ddu

Prayer. Bethel, Mynachlogddu

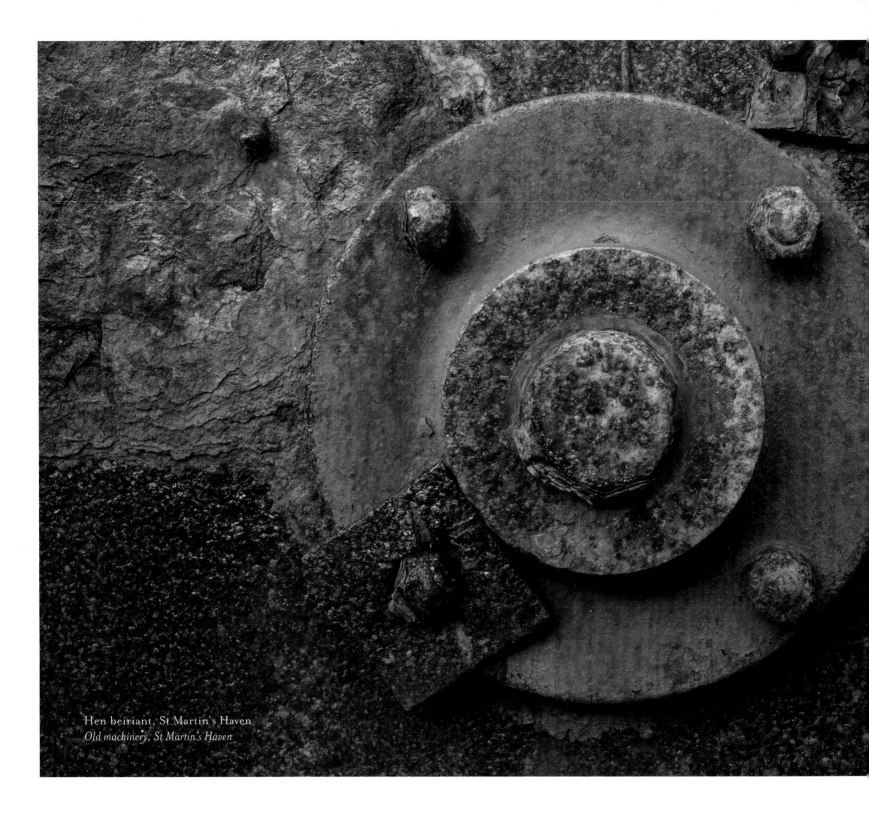

Hen beiriant, St Martin's Haven
Old machinery, St Martin's Haven

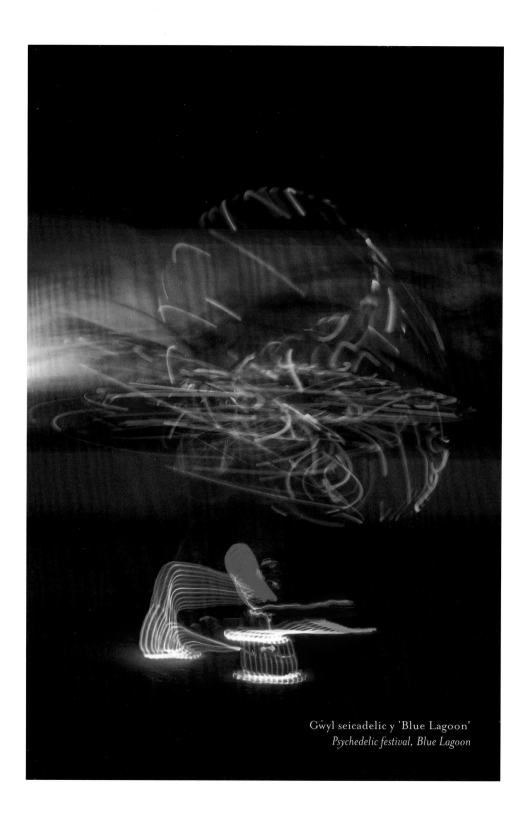

Gŵyl seicadelic y 'Blue Lagoon'
Psychedelic festival, Blue Lagoon

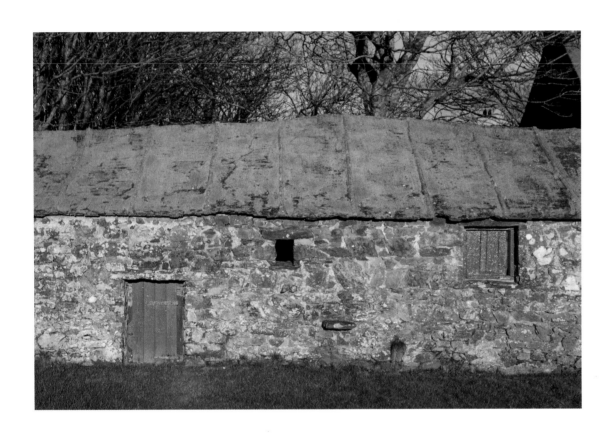

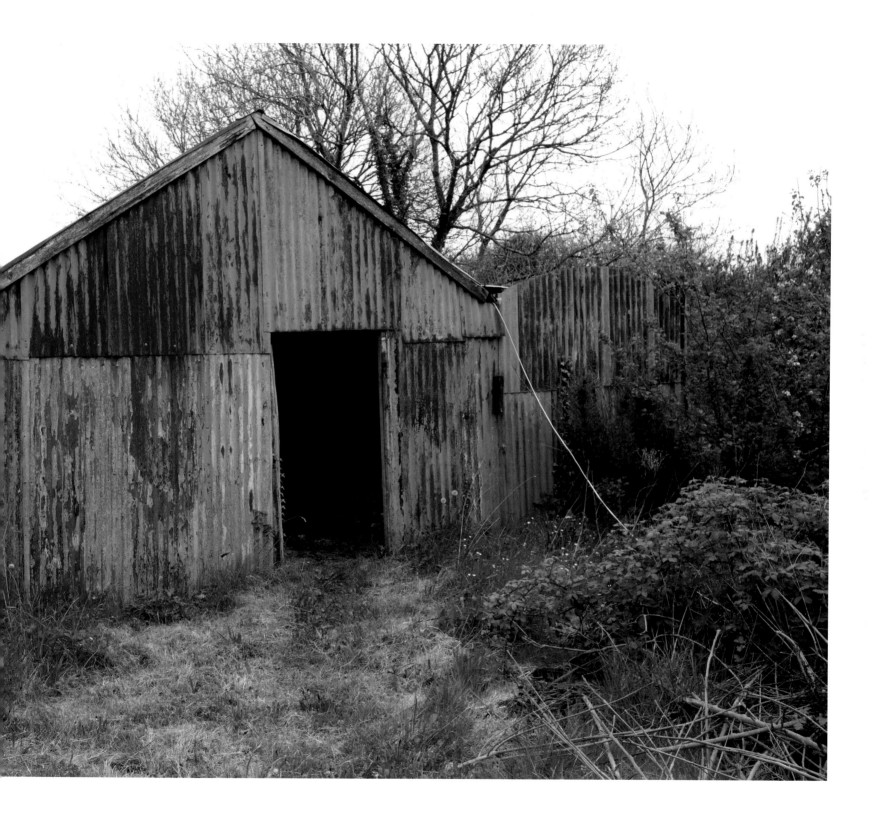

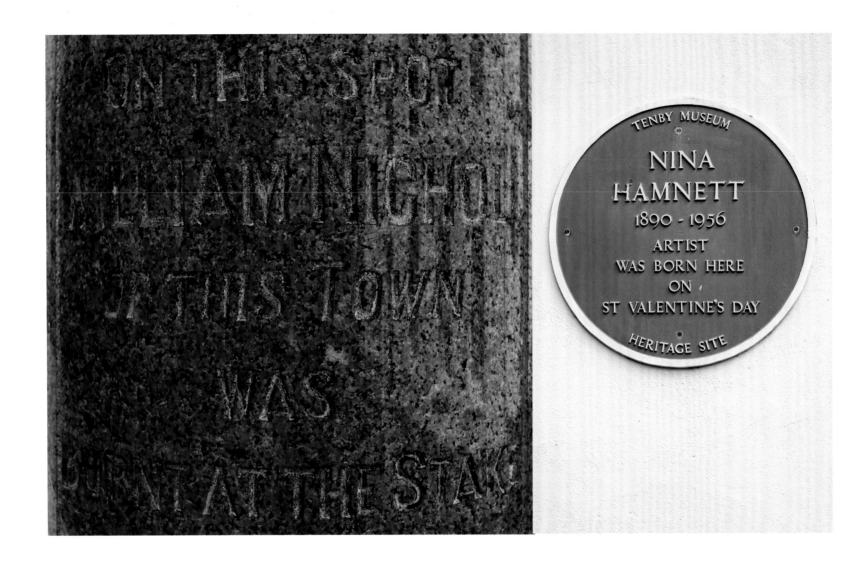

ARWYR

HEROES

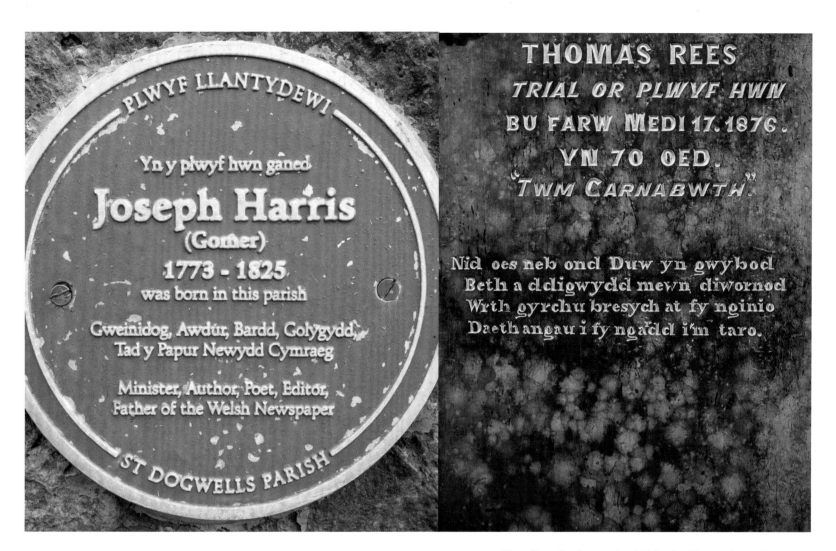

PLWYF LLANTYDEWI

Yn y plwyf hwn ganed

Joseph Harris

(Gomer)

1773 - 1825

was born in this parish

Gweinidog, Awdur, Bardd, Golygydd,
Tad y Papur Newydd Cymraeg

Minister, Author, Poet, Editor,
Father of the Welsh Newspaper

ST DOGWELLS PARISH

THOMAS REES
TRIAL OR PLWYF HWN
BU FARW MEDI 17. 1876.
YN 70 OED.
"TWM CARNABWTH"

Nid oes neb ond Duw yn gwybod
Beth a ddigwydd mewn diwrnod
Wrth gyrchu bresych at fy nginio
Daeth angau i fy ngardd i'm taro.

Twm Carnabwth, arweinydd Merched Beca, 1839–1843
Thomas Rees, leader of the Rebecca Rioters, 1839–1843

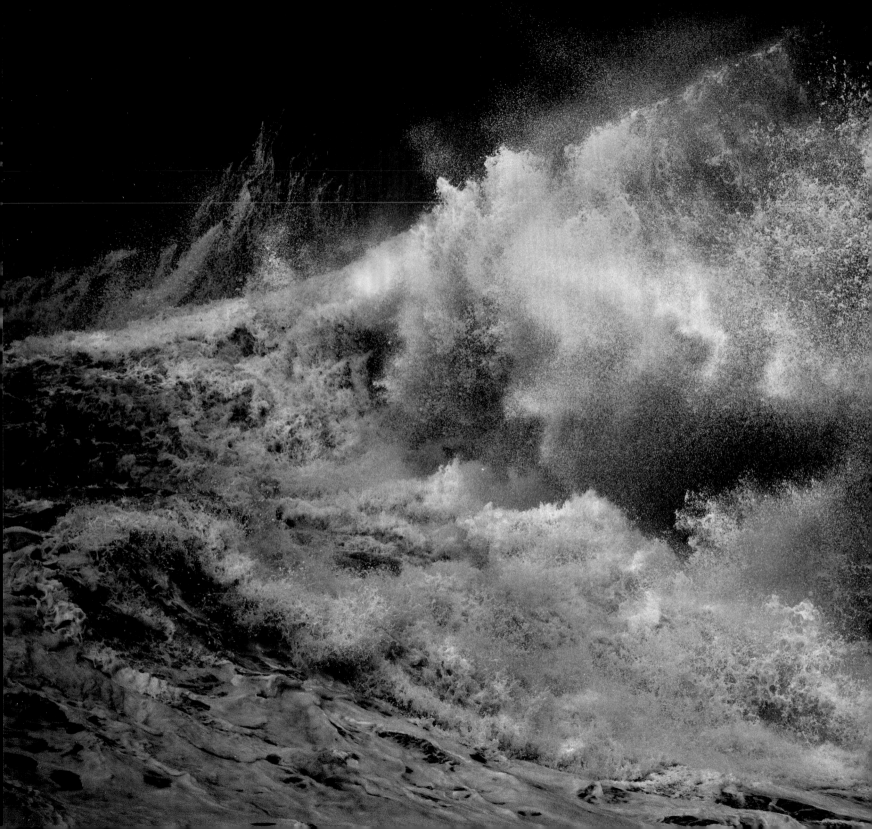

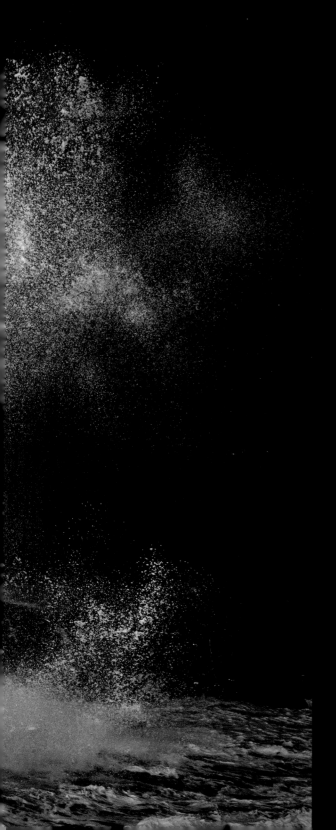

STORM BRIAN

HELL IS EMPTY
AND ALL THE
DEVILS
ARE HERE

THE TEMPEST. WILLIAM SHAKESPEARE

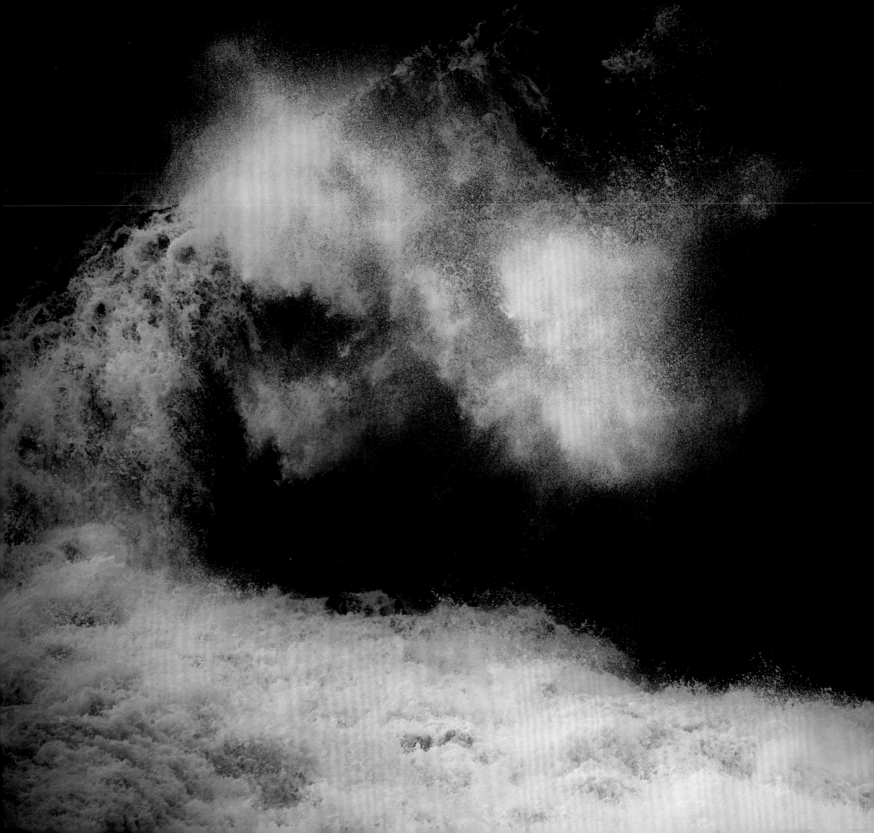

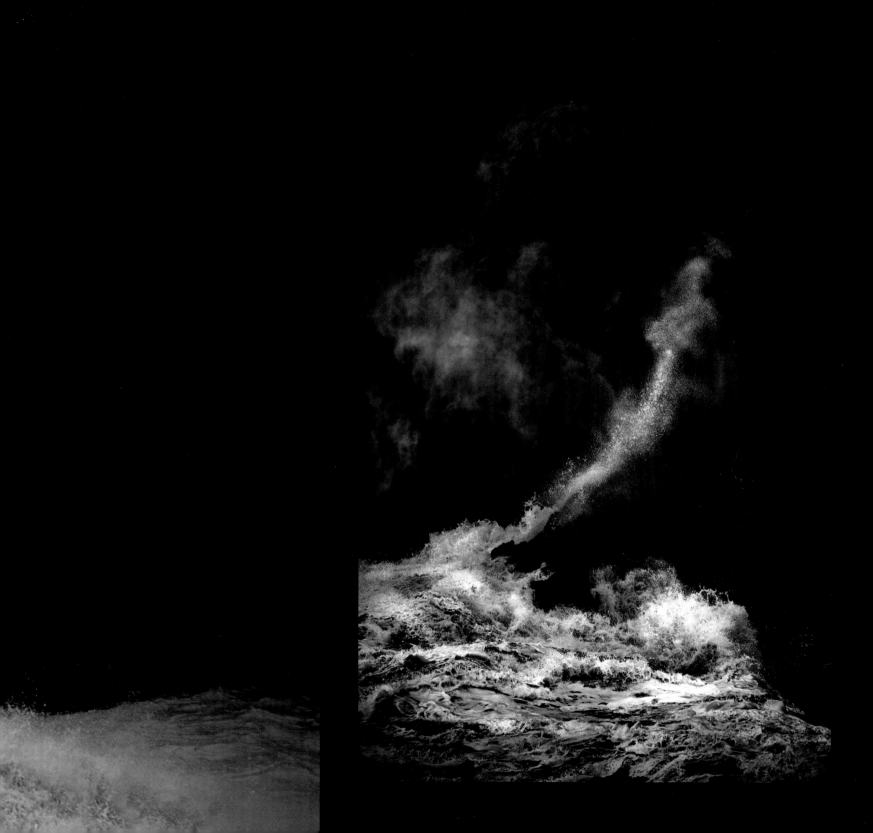

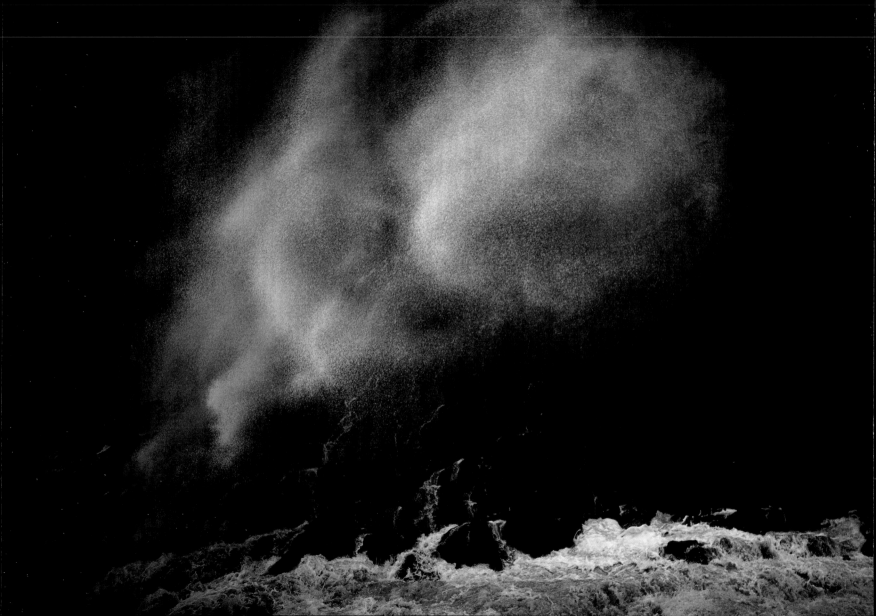

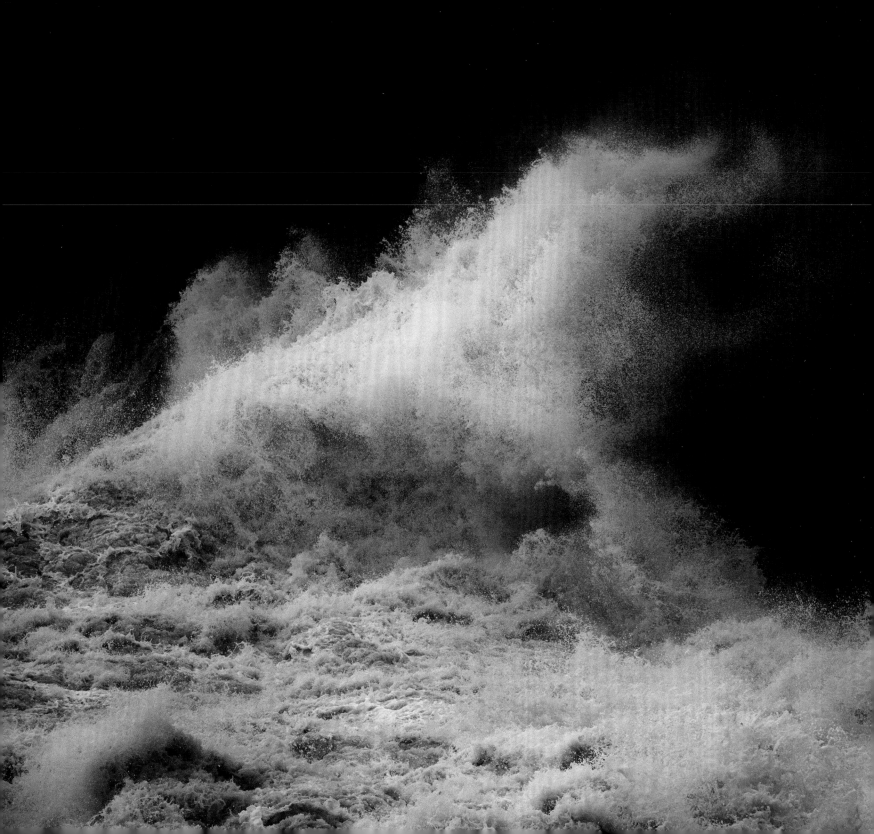

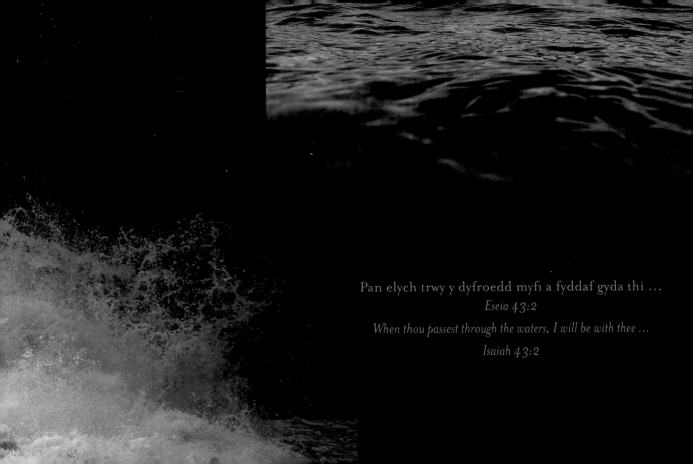

Pan elych trwy y dyfroedd myfi a fyddaf gyda thi ...
Eseia 43:2

When thou passest through the waters, I will be with thee ...
Isaiah 43:2

MÔR
SEA

BODDI
DROWNING

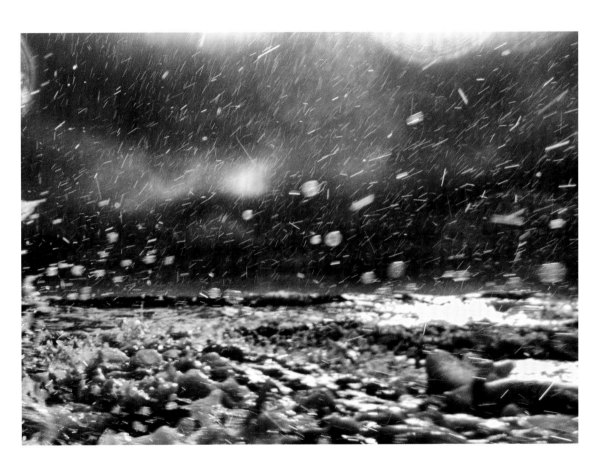

'Diwrnod hyll ond gwych ym mis Tachwedd ar draeth Druidston.
Methu cael y llun o'r lan, felly 'roedd rhaid cerdded mewn i'r môr'

'A beautifully ugly day in November on Druidston beach.
Couldn't get the photograph I wanted, so I walked into the sea'

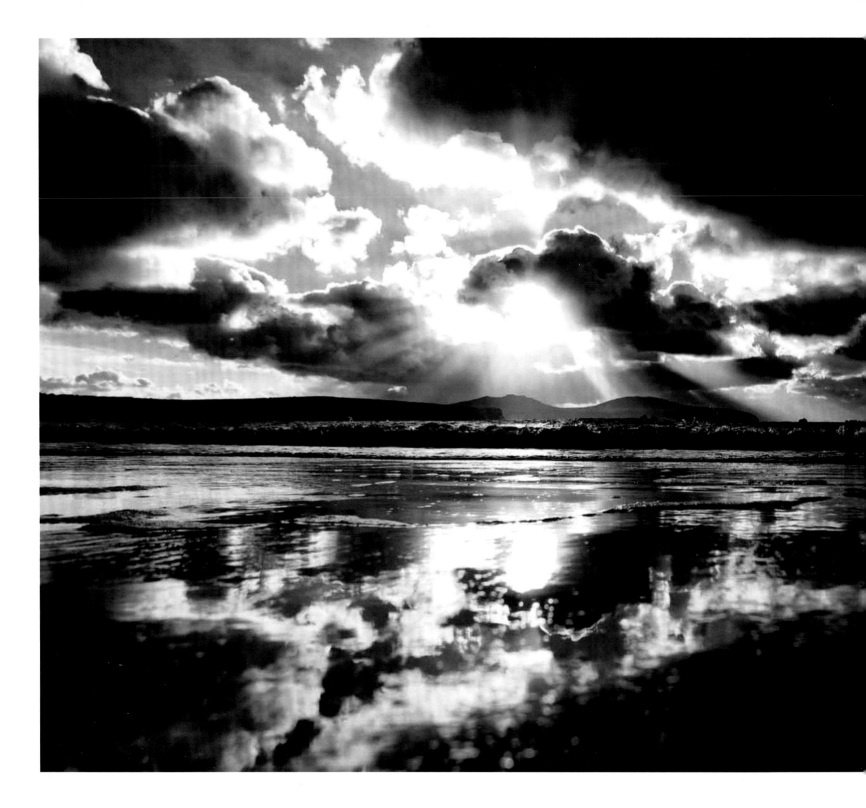

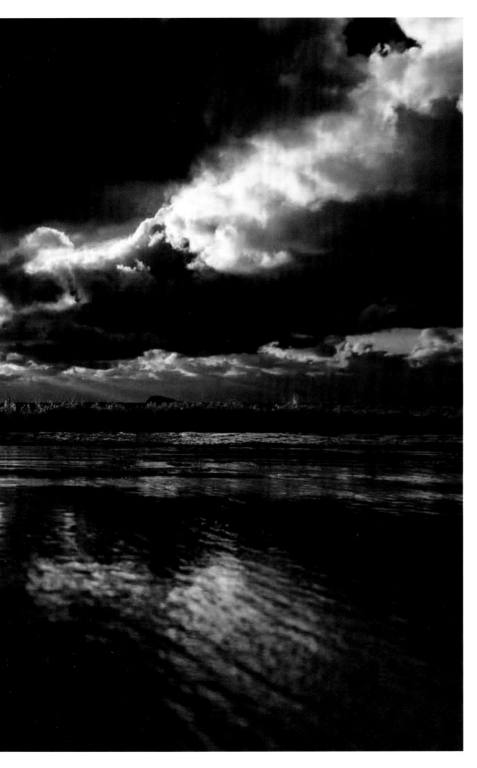

Traeth Porth Mawr
Whitesands Bay

Llonyddwch
Tranquility

Dyw angylion
 ddim yn gadael ôl eu traed
 ar y tywod.

 Angels don't leave footprints in the sand.

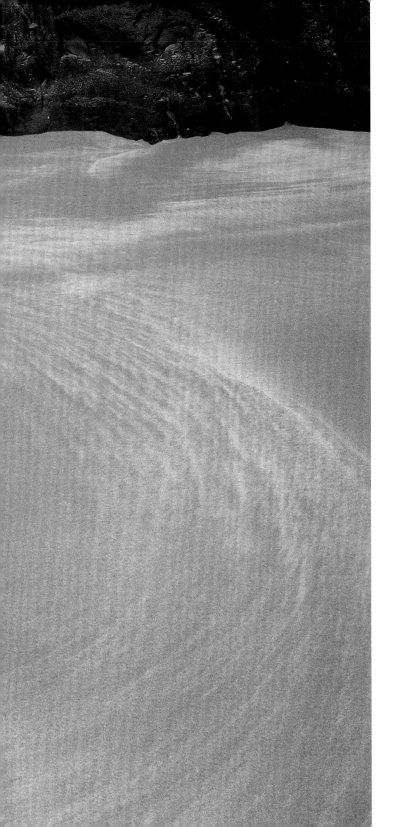

TYWOD
SAND

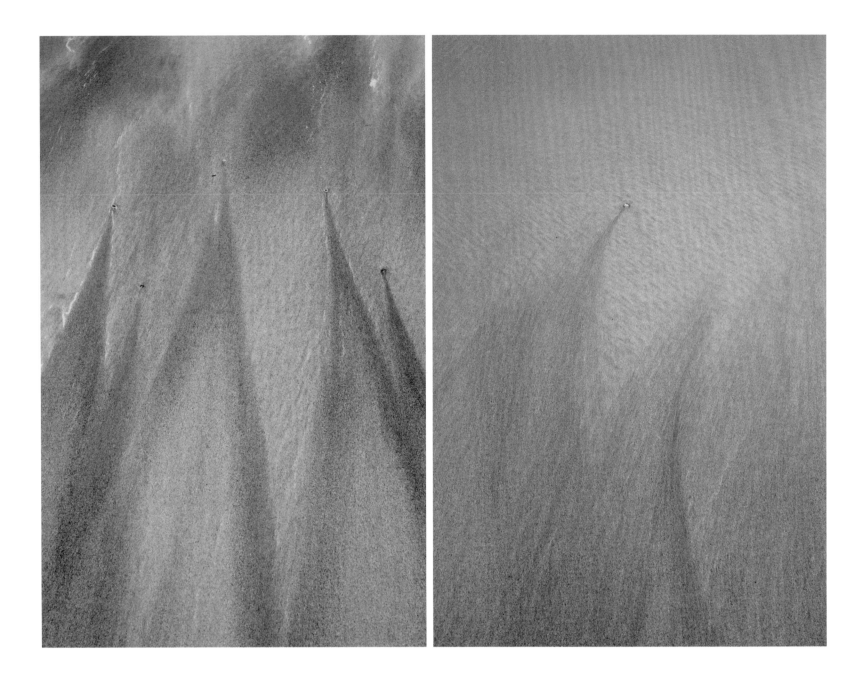

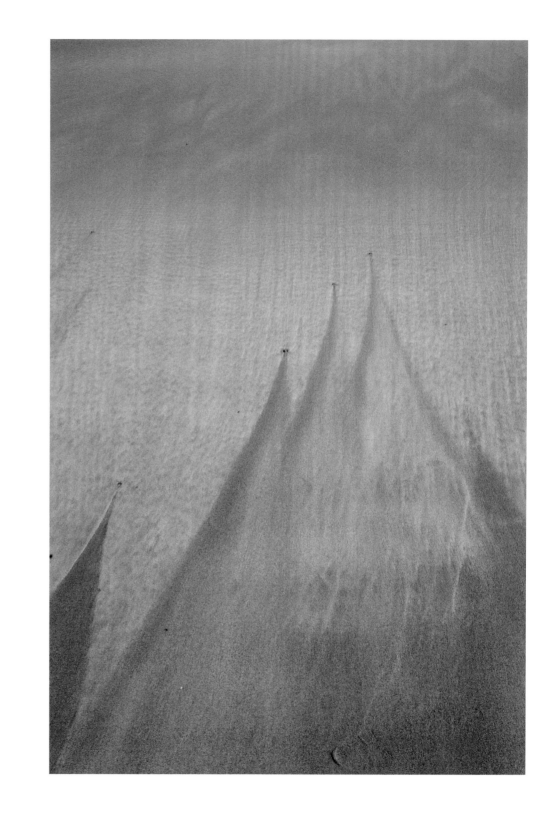

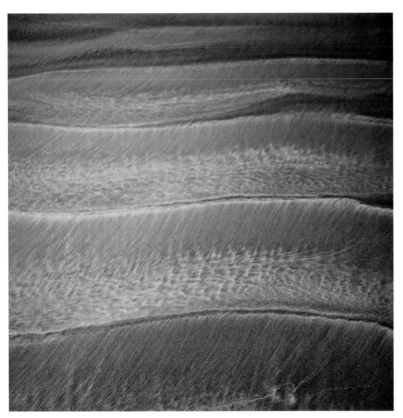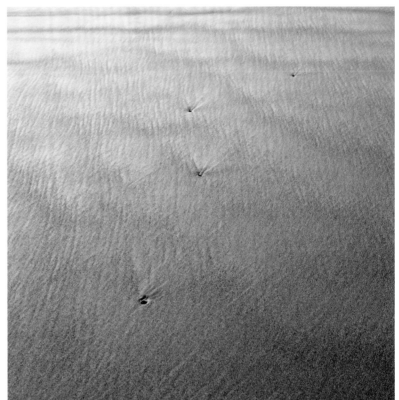

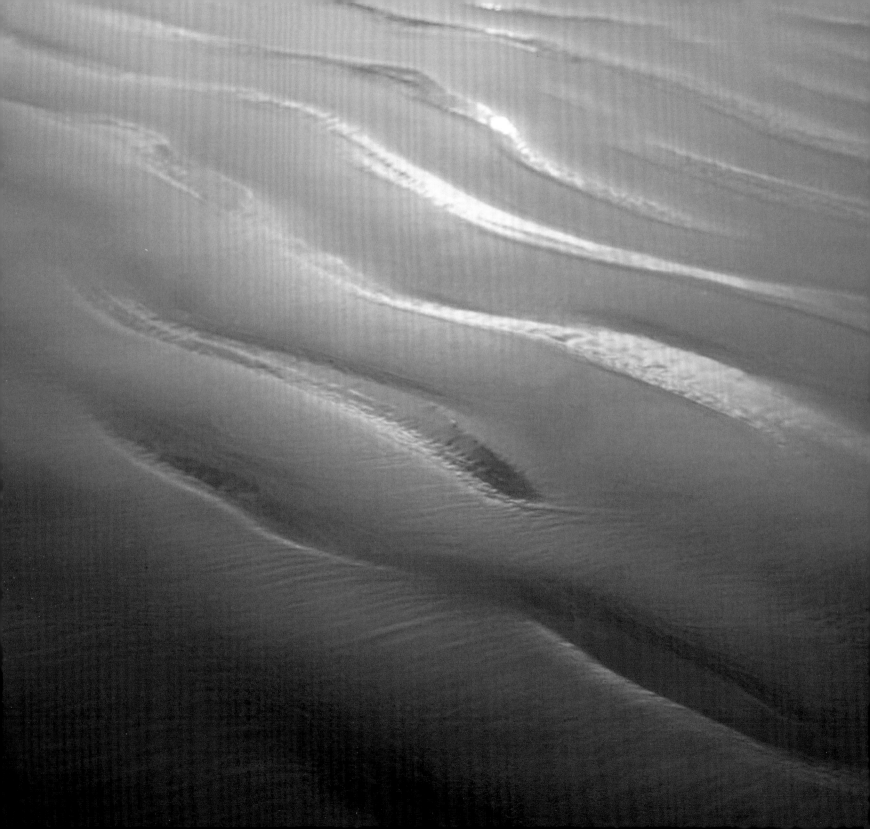

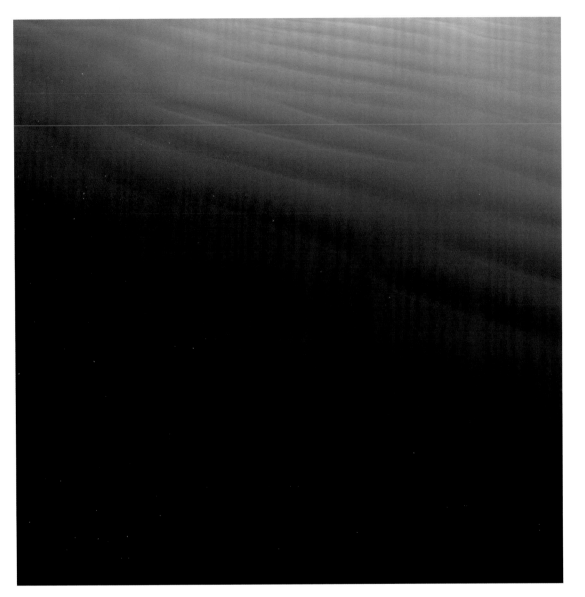
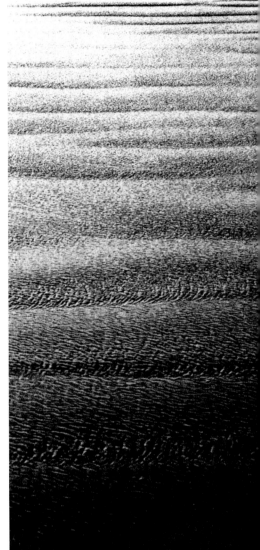

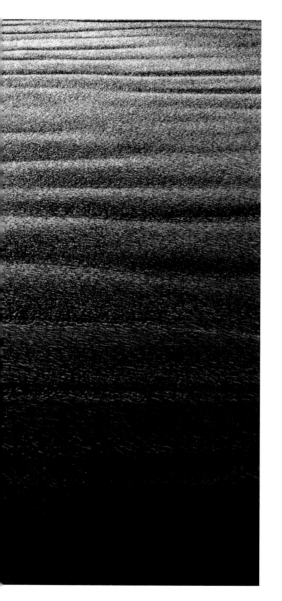
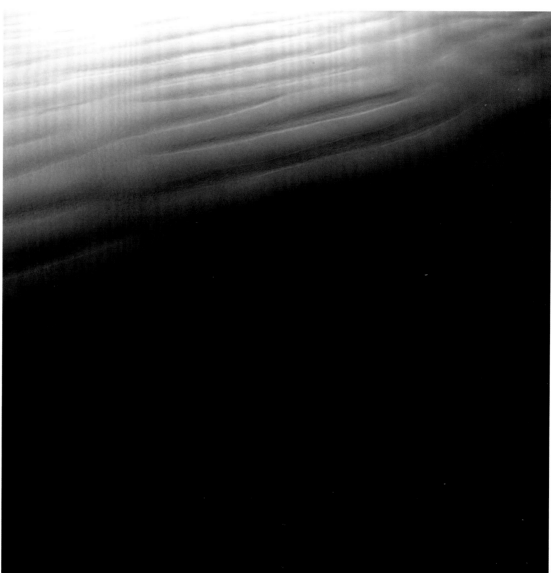

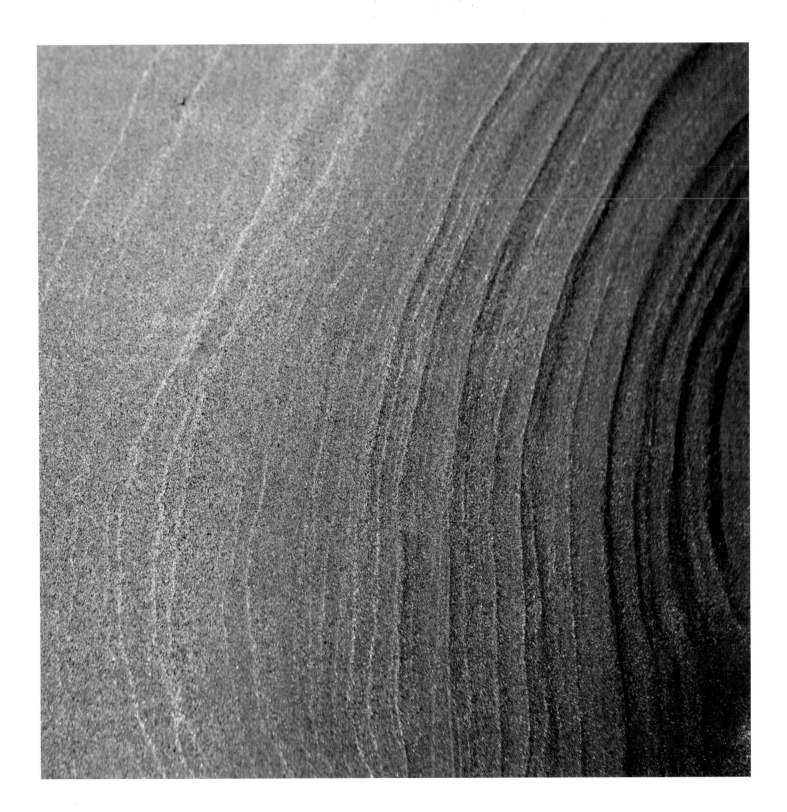

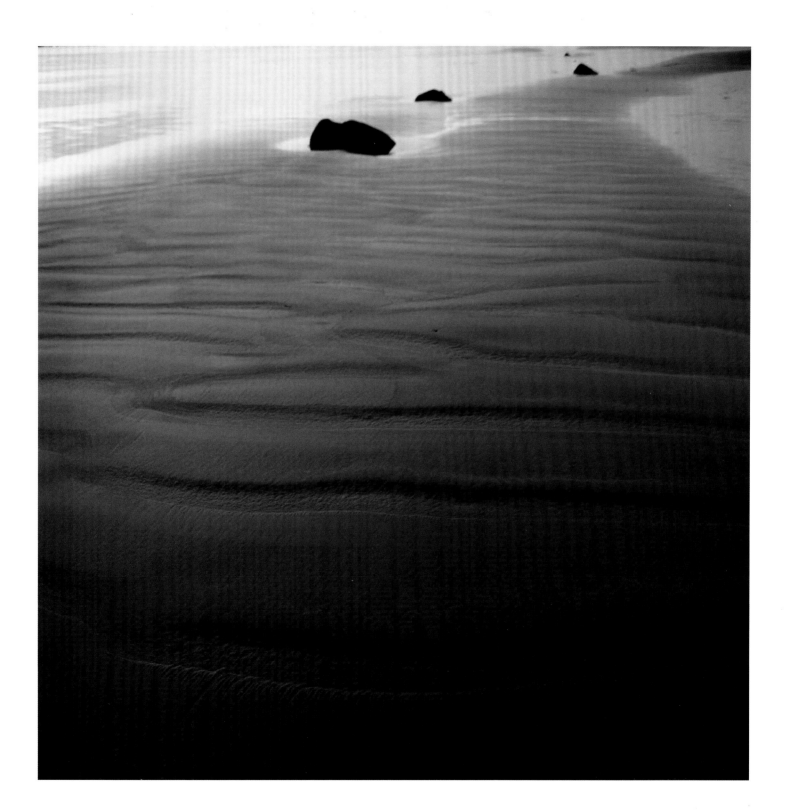

OLEW

OIL

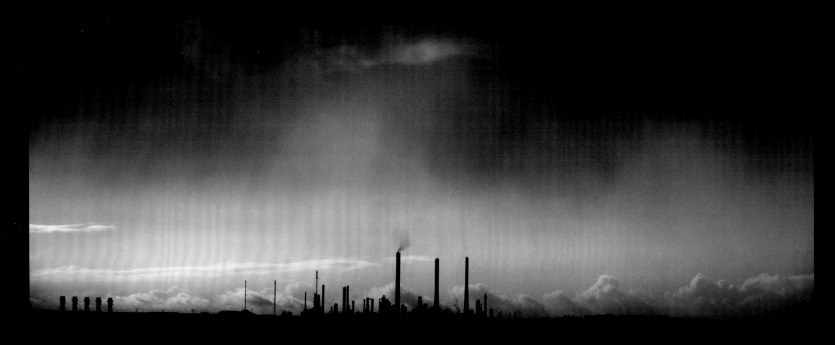

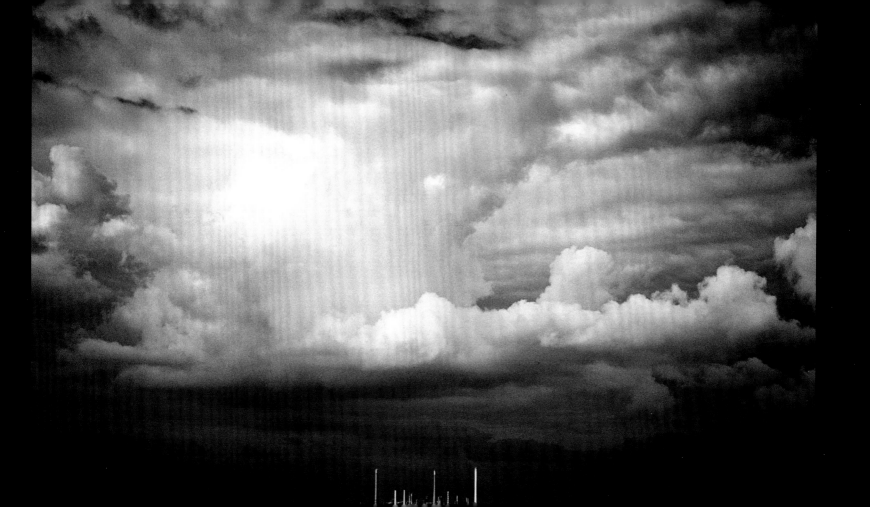

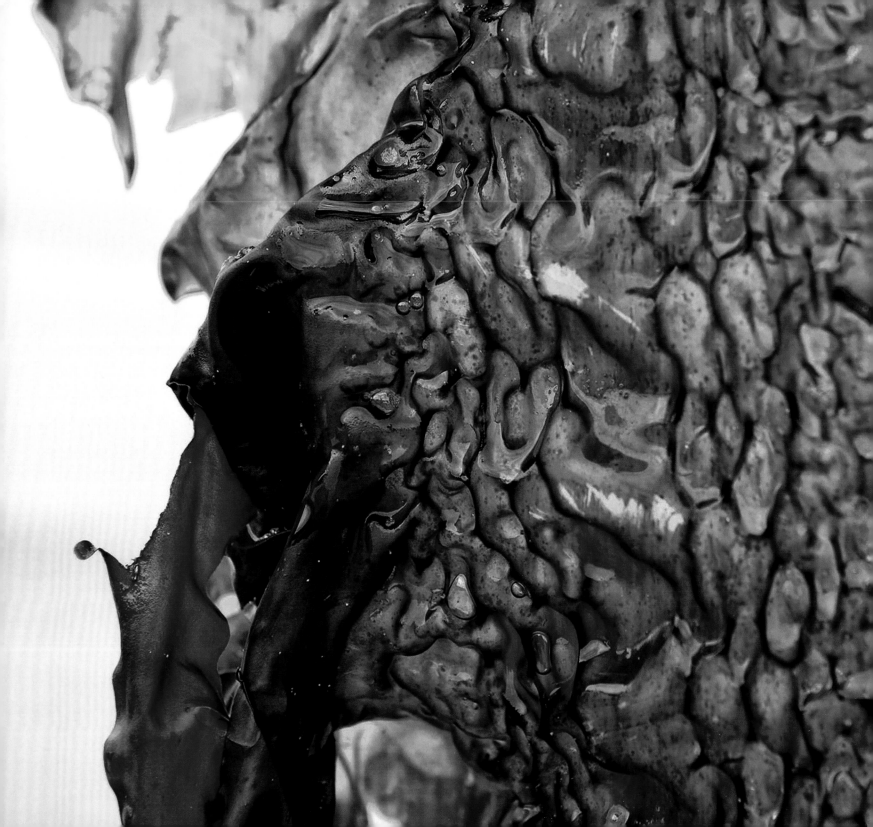

GWYMON

Seaweed

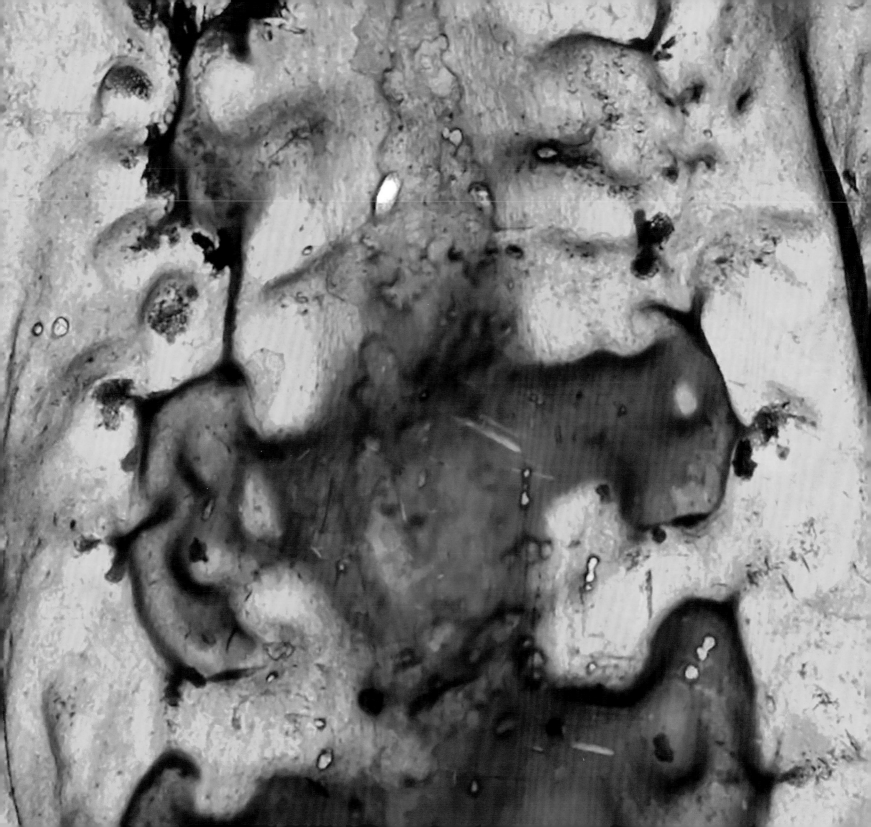

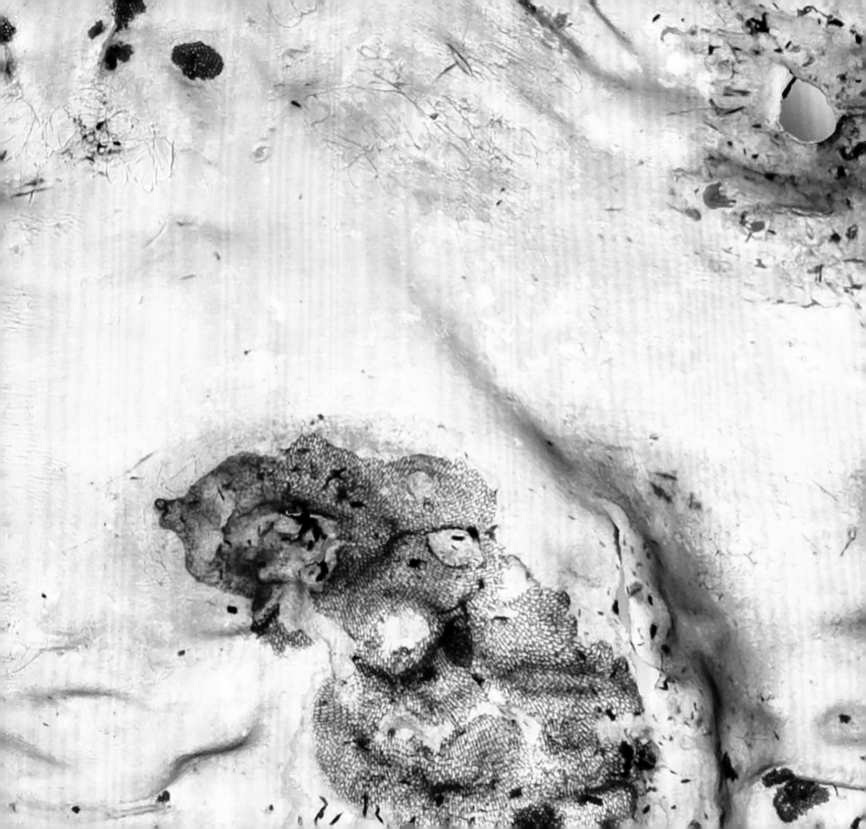

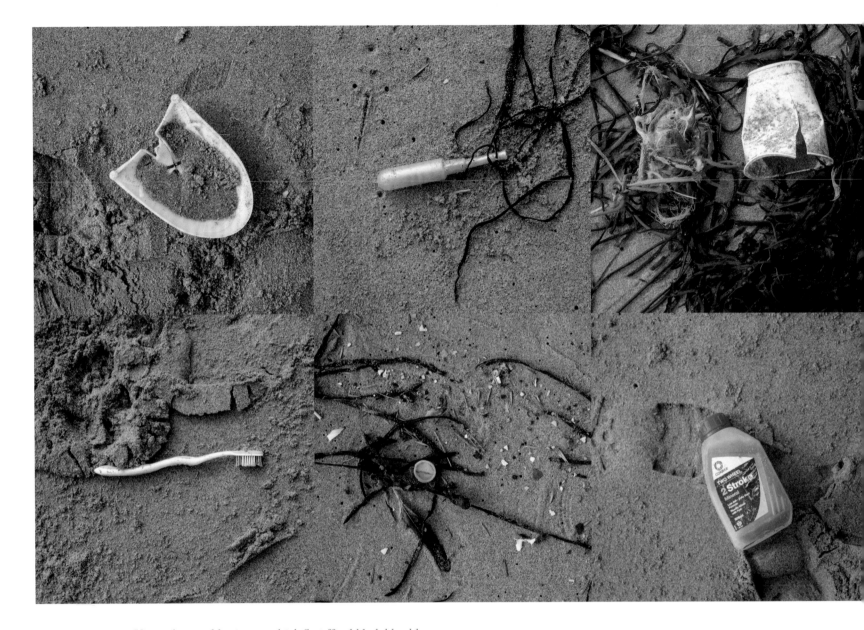

1. Y mae digon o blastig yn cael i daflu i ffwrdd bob blwyddyn
i amgylchynu'r ddaear bedair gwaith.
The amount of plastic thrown away annually is enough to encircle the earth
four times.

2. Y mae digon o blastig mewn potel litr o ddŵr
i adael darnau bach ar bob traeth yn y byd.
A litre water bottle contains enough plastic to leave a small piece
on every beach in the world.

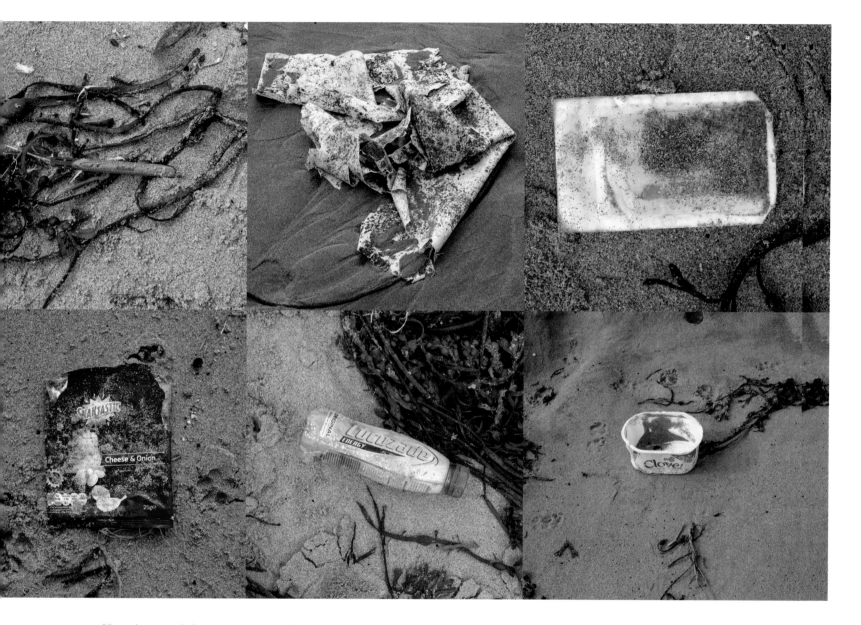

3. Y mae'n cymryd rhwng pum cant a mil o flynyddoedd
 i blastig bydru.
 It takes between five hundred and a thousand years for most plastics
 to biodegrade.

4. Y mae miliwn o adar y môr a chan mil o famaliaid
 môr yn cael eu lladd gan blastig bob blwyddyn.
 Plastic causes the death of a million sea birds and a hundred thousand
 sea mammals every year.

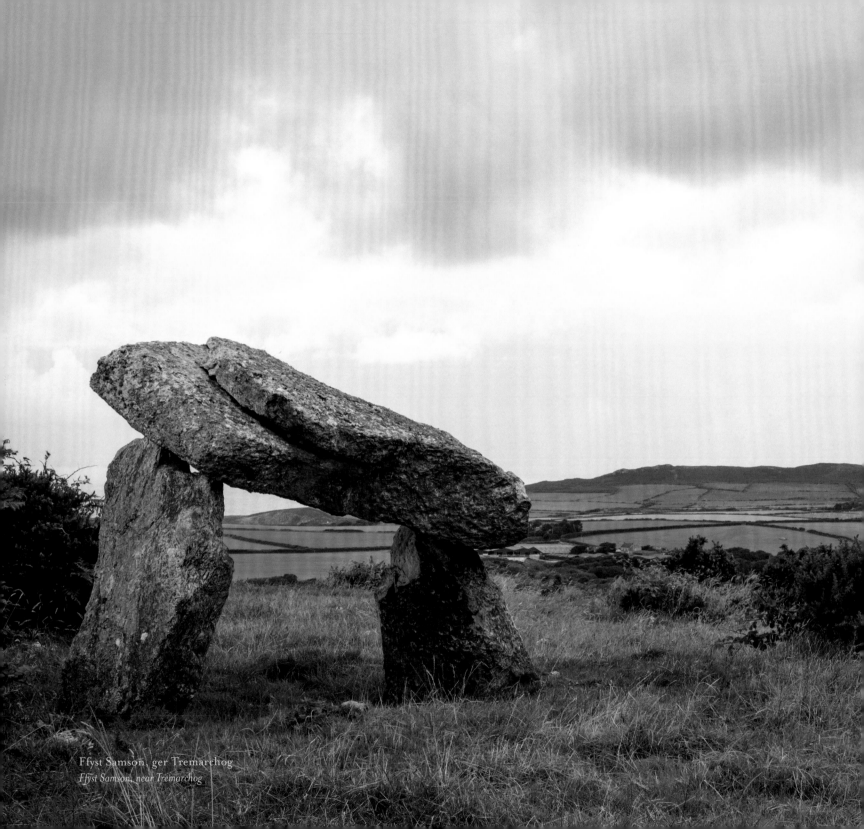

Ffyst Samson, ger Tremarchog
Ffyst Samson, near Tremarchog

CERRIG

Stones

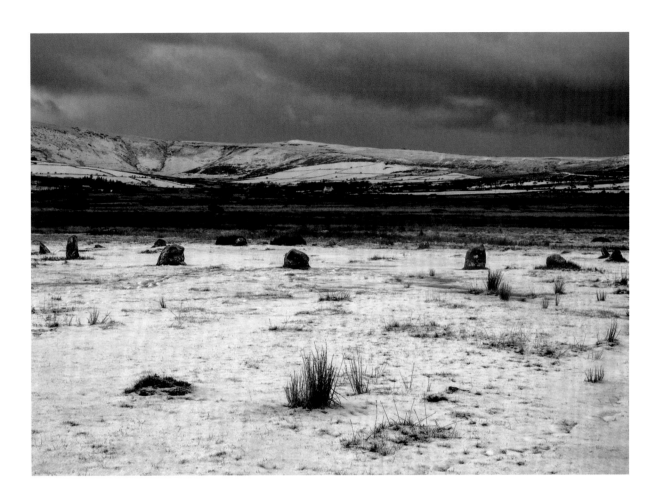

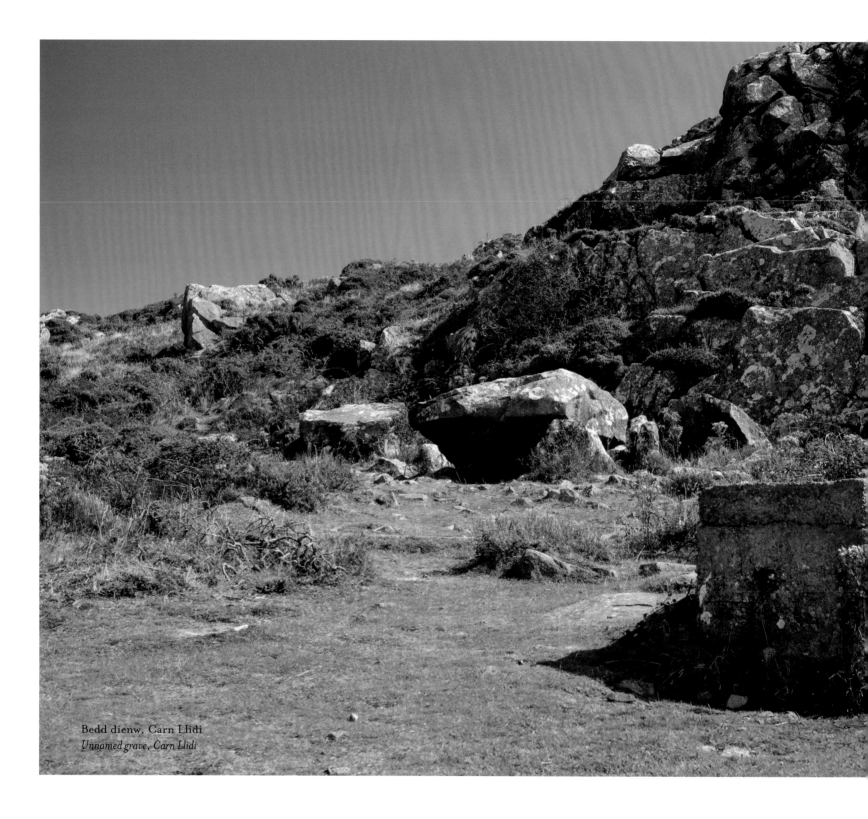

Bedd dienw, Carn Llidi
Unnamed grave, Carn Llidi

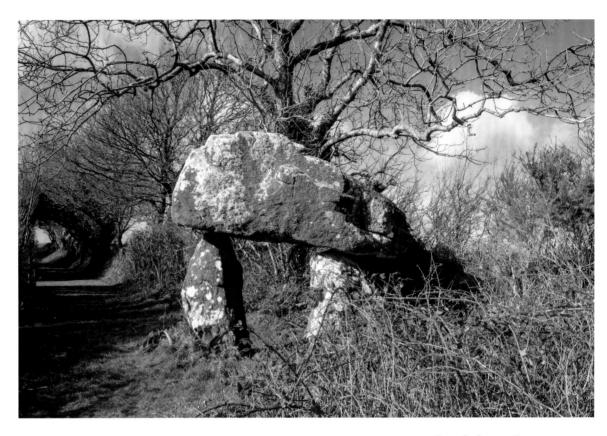

Cromlech grog Burton
Hanging stone at Burton

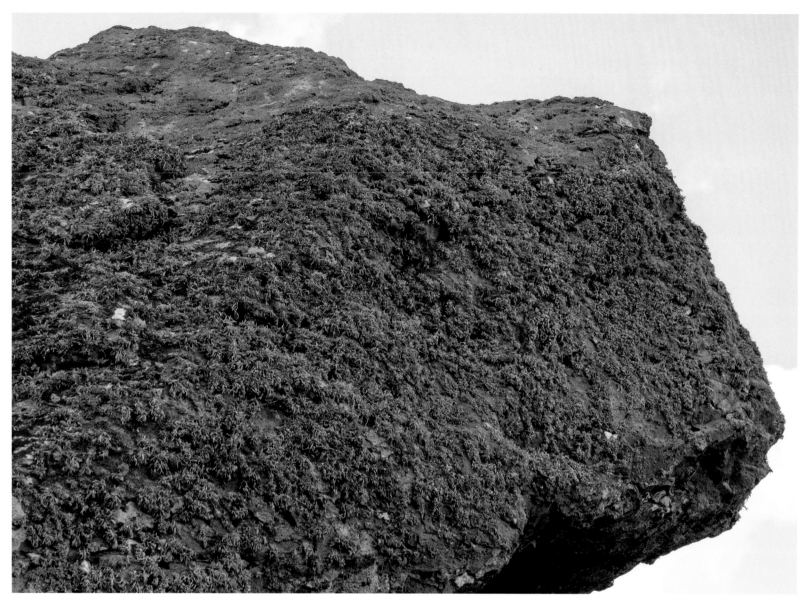

Carreg Samson, Mathri

Cen ar gromlech Coeten Arthur, Trefdraeth
Lichen on Coeten Arthur, Newport

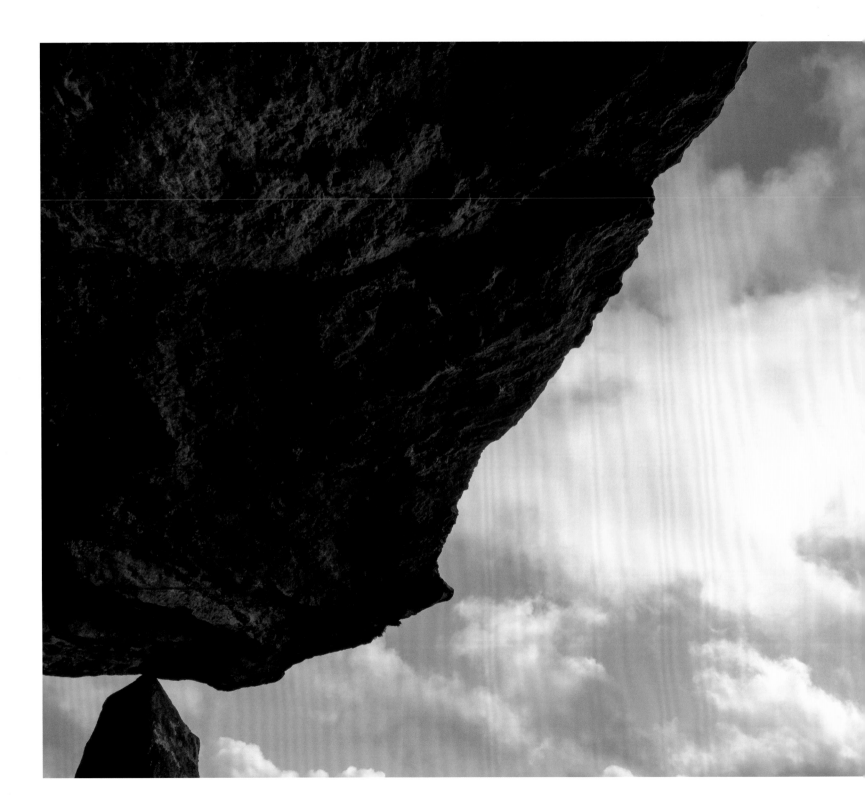

Cromlech Pentre Ifan

Cerrig ar gerrig geirwon, – y deall
 Rhwng duwiau a dynion;
 Ias hen hil sy'n ei holion,
 Hud hen fyd dan fwa hon.

Gerallt Lloyd Owen

In awe of the Cromlech at Pentre Ifan

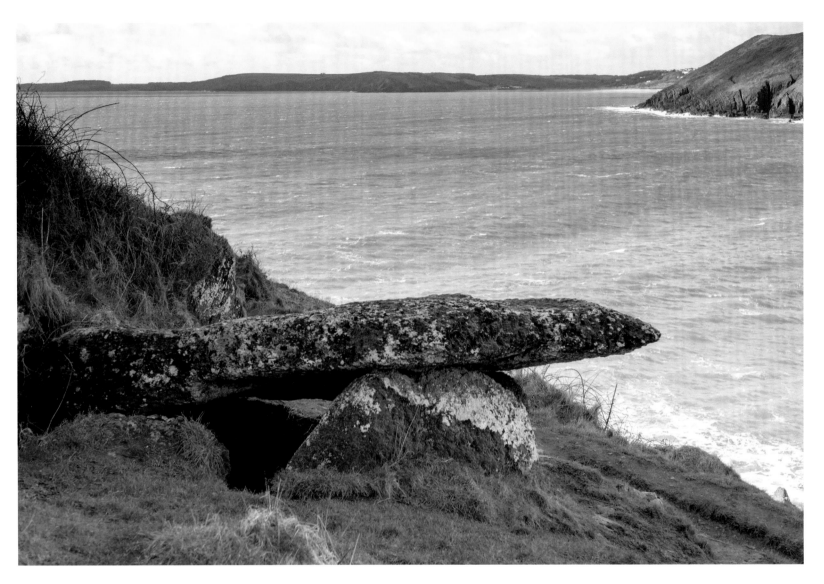

Coeten y Brenin, Maenorbŷr
King's Quoit, Manorbier

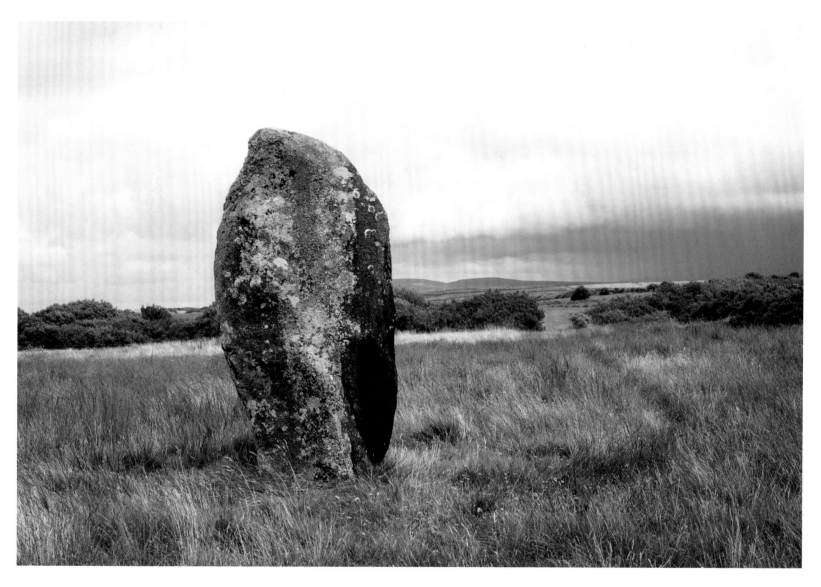

Maen hir ger Tremarchog
Standing stone near Tremarchog

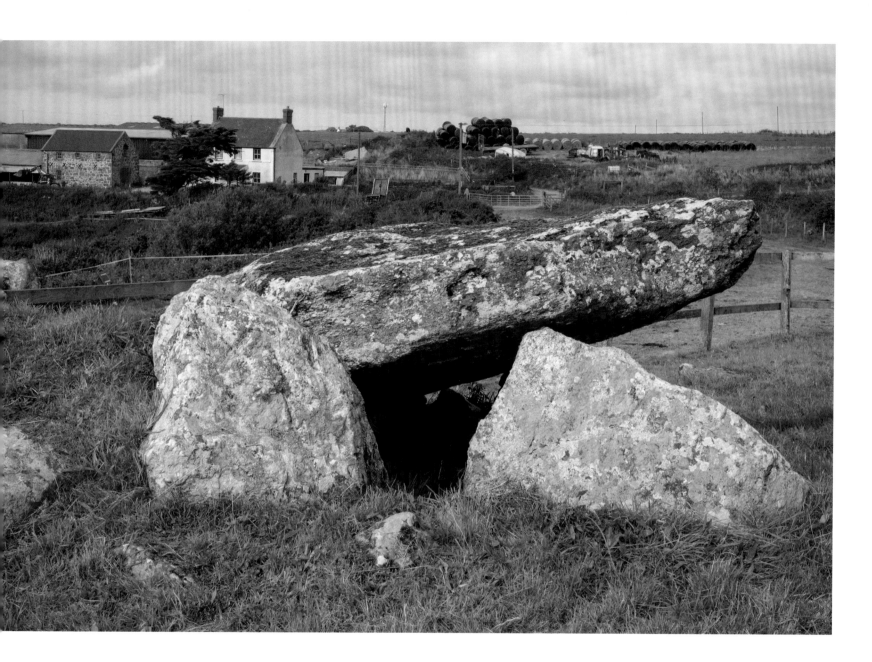

NANHYFER

NEVERN

Mae'r gwaed a redodd ar y groes
o oes i oes i'w gofio;
rhy fyr yw tragwyddoldeb llawn
i ddweud yn iawn amdano.

Robert ap Gwilym Ddu, 1766–1850

The Bleeding Yew

Yr oedd William Lewis yn byw yn Abermawr. Yr oedd yn wehydd carpedi cain, yn emynydd ac yn aelod yng nghapel y Bedyddwyr, Llangloffan. Y mae ei gartref a'i garpedi wedi hen ddiflannu ond mae ei emyn yn para hyd y dydd heddiw.

William Lewis lived at Abermawr. He was a weaver of fine carpets, a hymnist and a member of Llangloffan Baptist chapel. The house and carpets have long disappeared but the hymn endures.

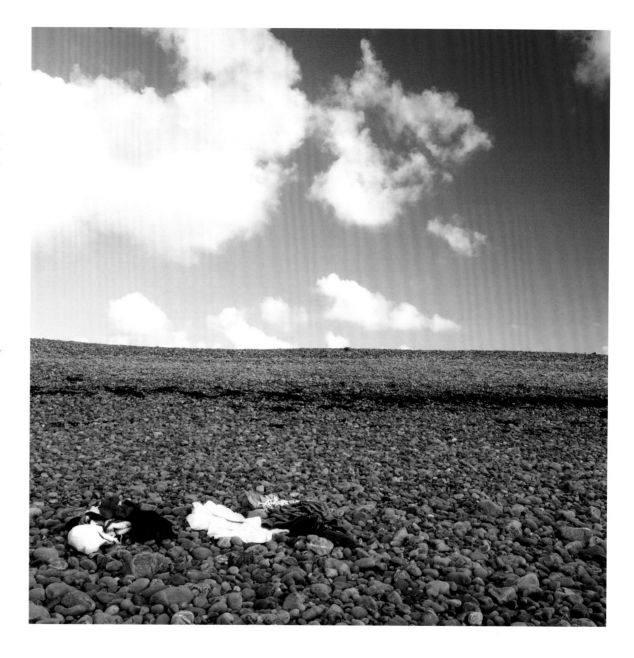

Pe meddwn aur Periw
 A pherlau'r India bell,
Mae gronyn bach o ras fy Nuw
 Yn drysor canmil gwell.

Pob pleser is y rhod
 A dderfydd maes o law;
Ar bleser uwch y mae fy nod,
 Yn nhir y bywyd draw.

Dymunwn ado'n lân
 Holl wag deganau'r llawr,
A phenderfynu mynd ymlaen
 Ar ôl fy Mhrynwr mawr.

William Lewis

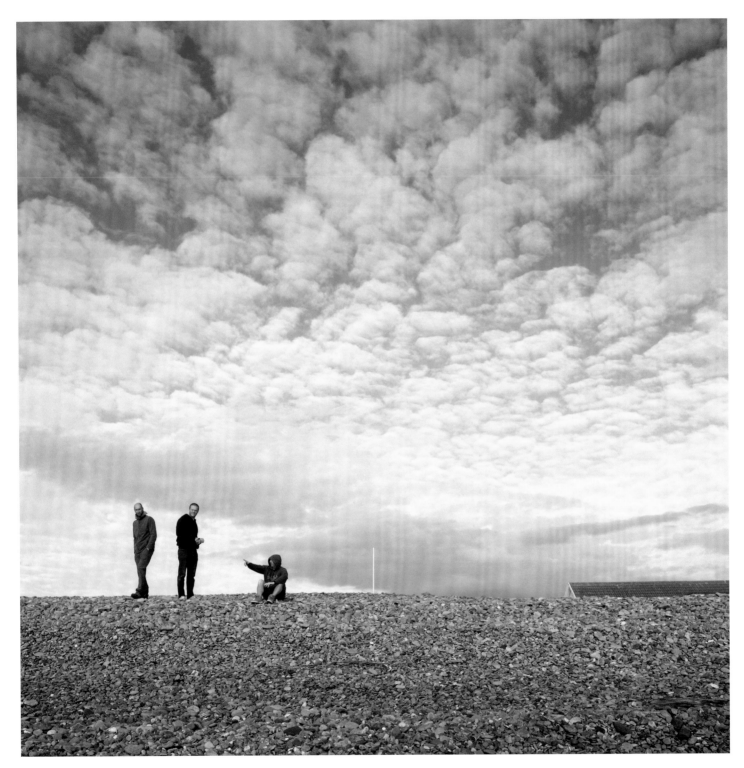

Niwgwl, Rhif 1 *Newgale, No 1*

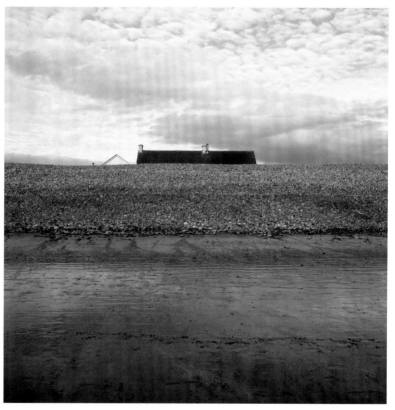

Niwgwl, Rhif 2
Newgale, No 2

Niwgwl, Rhif 3
Newgale, No 3

LLWCH AR BALMANT TRAGWYDDOLDEB

DUST ON
ETERNITY'S PATH

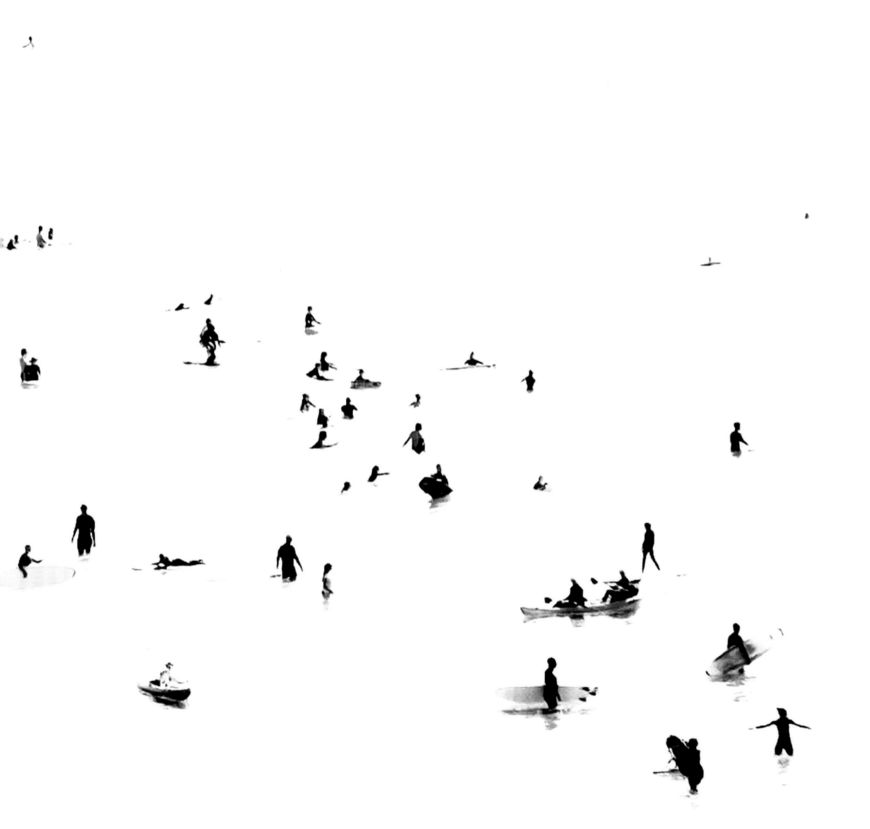

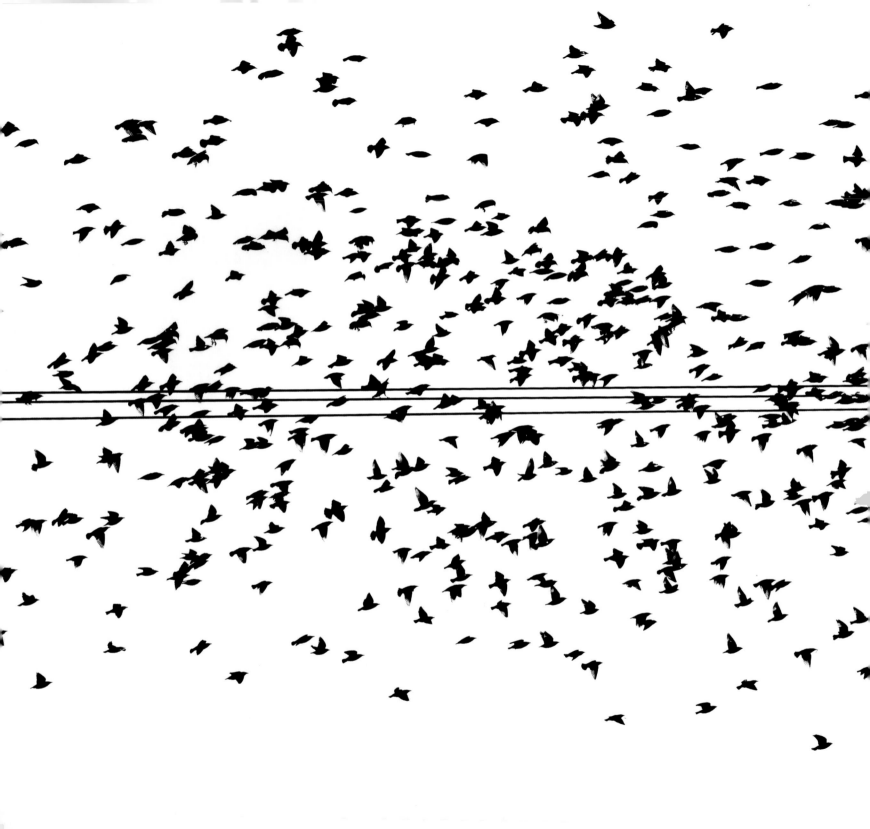

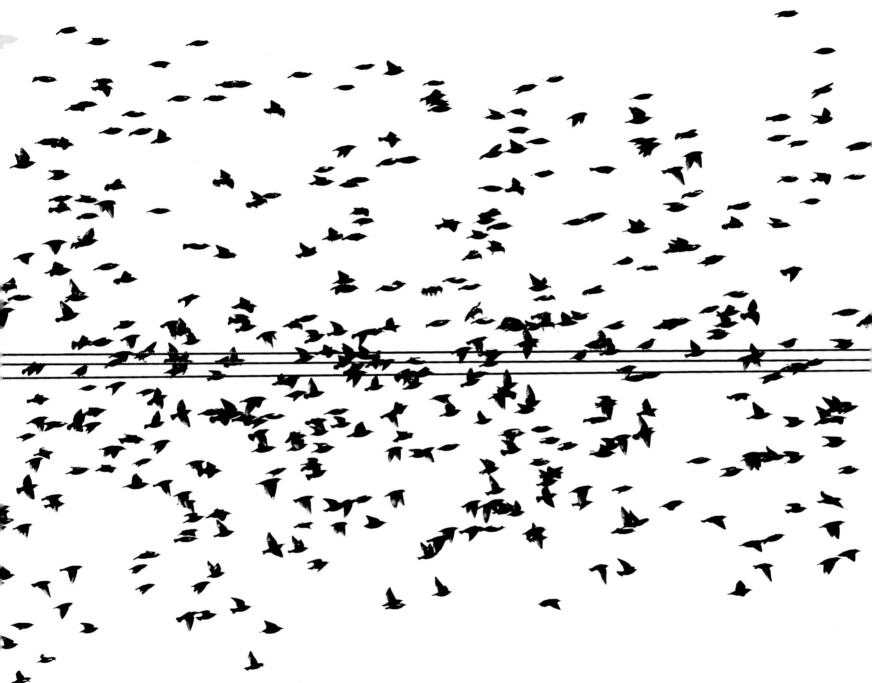

Sturnis Vulgaris

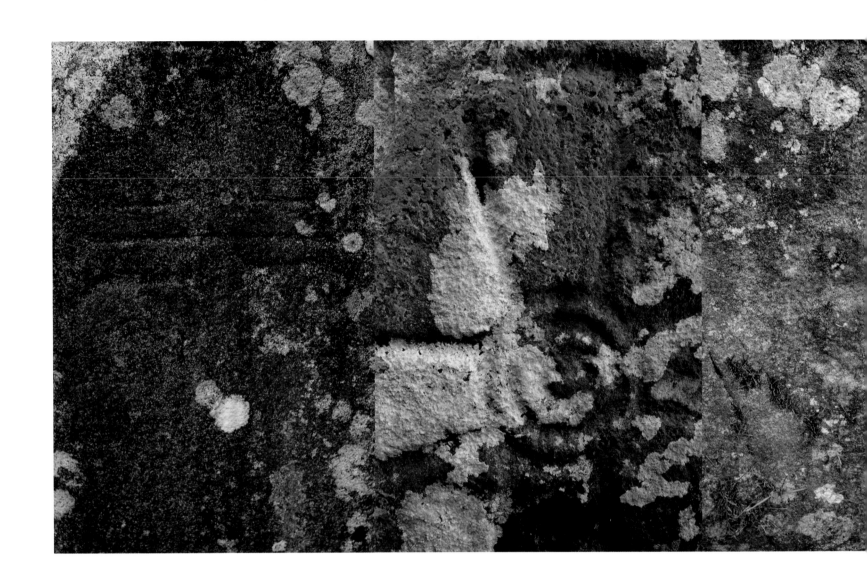

FFORDD Y PERERIN

Pilgrim's Way

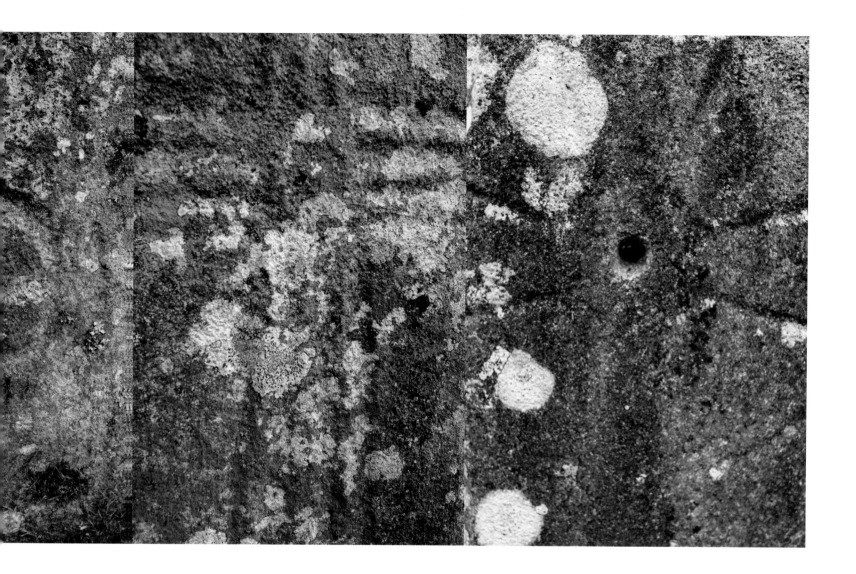

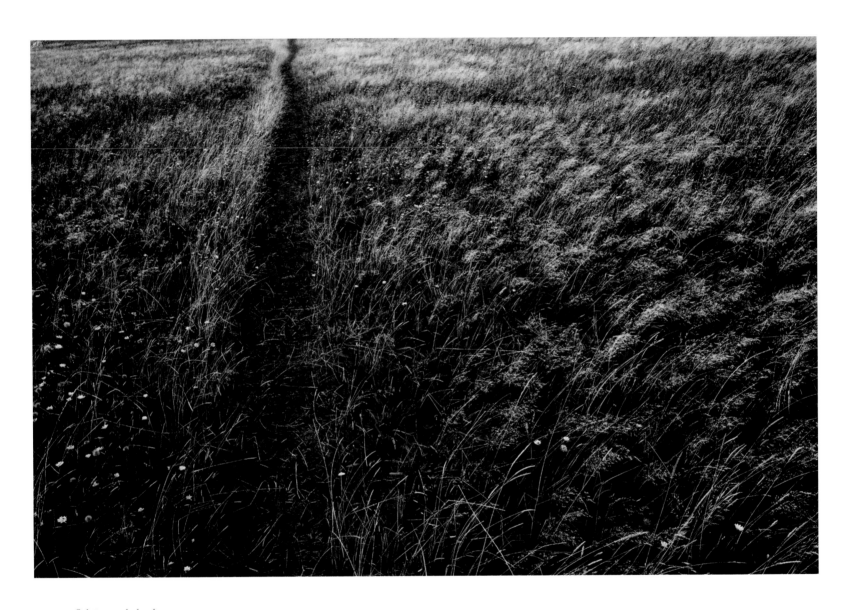

Solvitur ambulando

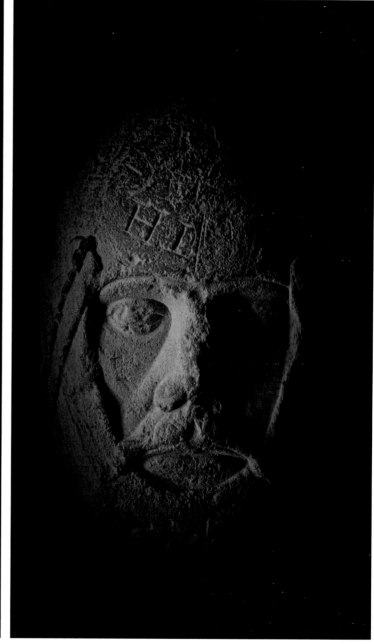

Allor Tyddewi
An altar at St David's

Delw o'r Arglwydd Rhys, Eglwys Gadeiriol Tyddewi
Effigy of Lord Rhys, St David's Cathedral

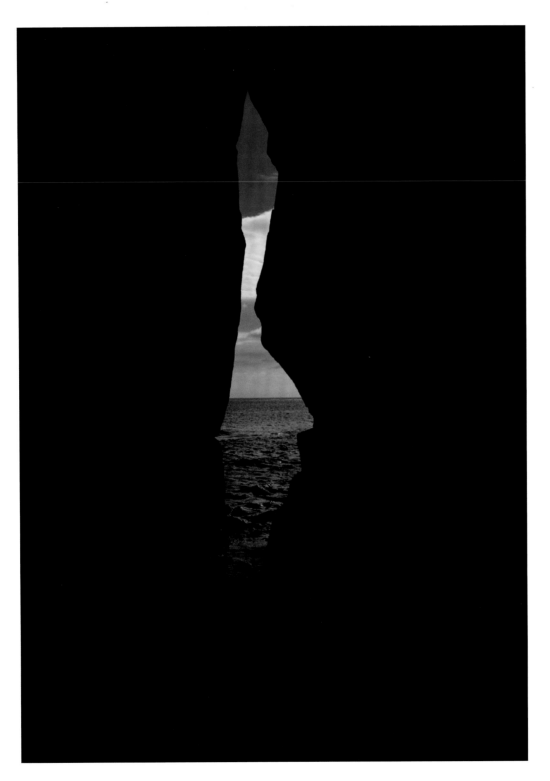

Ffenest liw Sant Gofan
Stained-glass window, St Govan

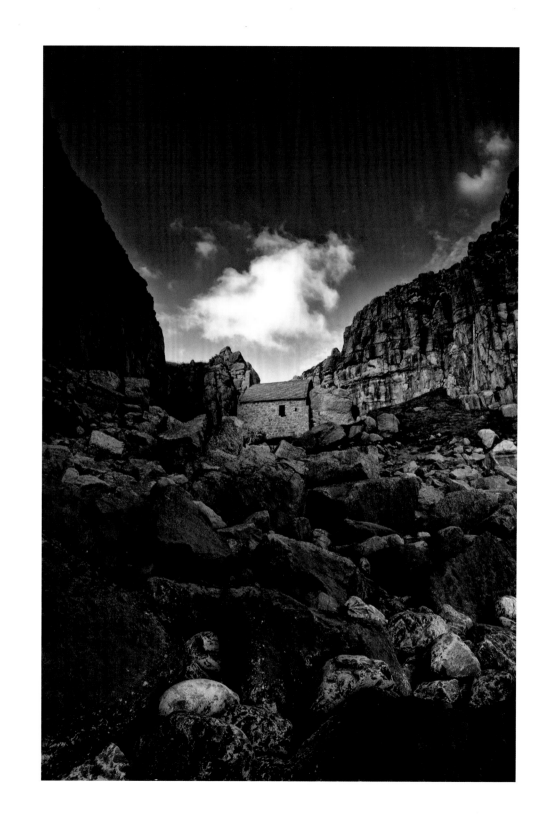

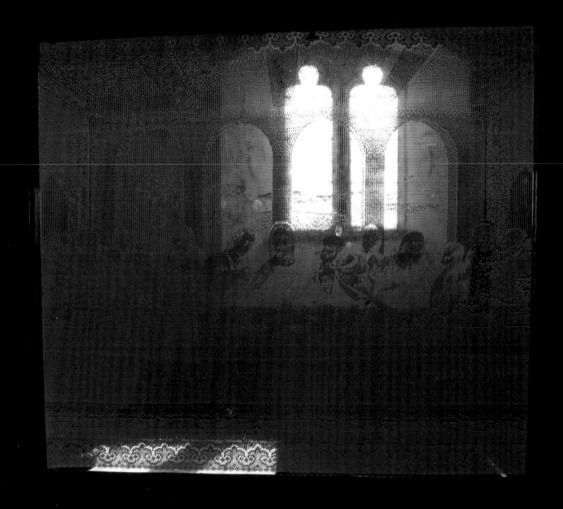

Eglwys Breudeth
Brawdy Church

Y swper olaf
The last supper

St David – the healer

Pan fyddo'r byd yn fwrn a chwerw'i ddant
Mae balm pob clwy ar randir Dewi Sant.

Eirwyn George

Emynau
Hymns

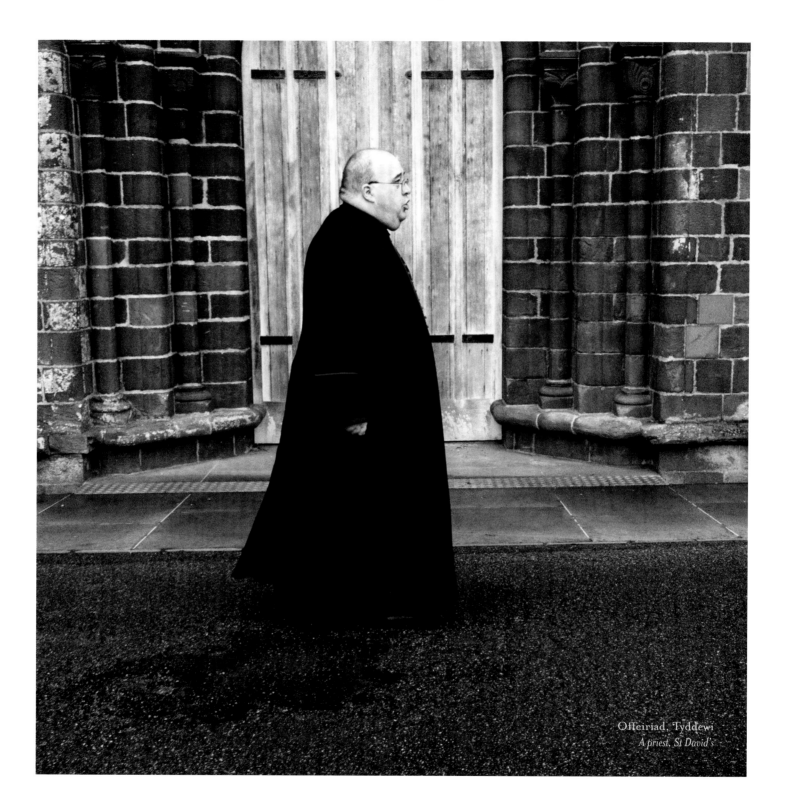

Offeiriad, Tyddewi
A priest, St David's

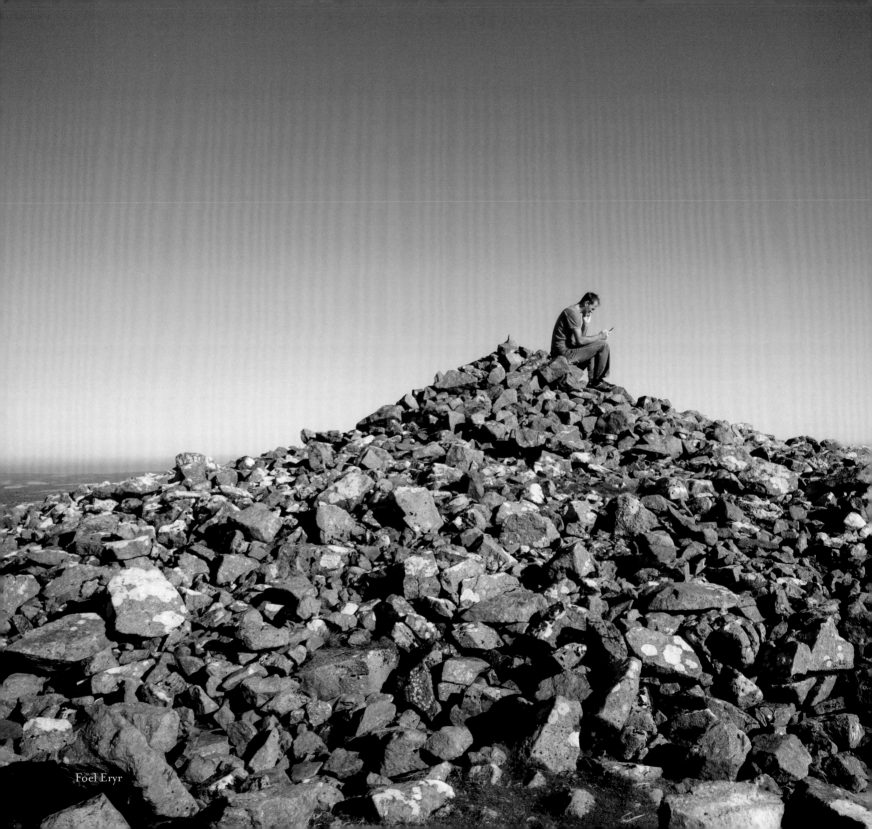

Foel Eryr

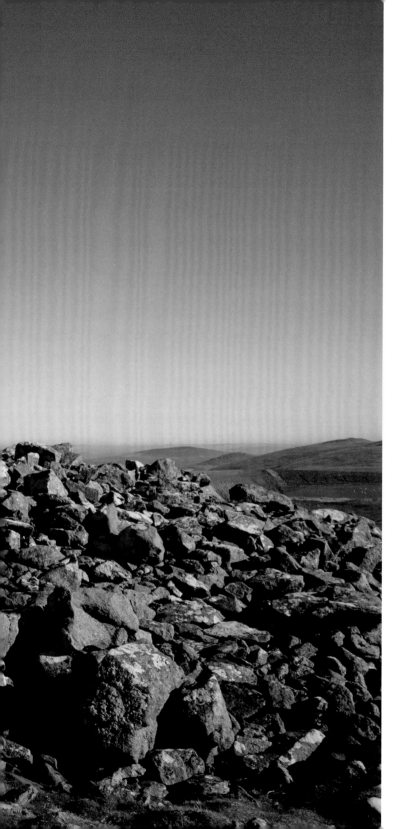

Salm 121

Dyrchafaf fy llygaid i'r mynyddoedd,
o'r lle y daw fy nghymorth.
Fy nghymorth a ddaw oddi wrth yr Arglwydd,
yr hwn a wnaeth nefoedd a daear.
Nid ad efe i'th droed lithro:
ac ni huna dy geidwad.

Wele, ni huna ac ni chwsg ceidwad Israel.
Yr Arglwydd yw dy geidwad: yr Arglwydd
yw dy gysgod ar dy ddeheulaw.
Ni'th dery yr haul y dydd, na'r lleuad y nos.
Yr Arglwydd a'th geidw rhag pob drwg:
efe a geidw dy enaid.
Yr Arglwydd a geidw dy fynediad a'th ddyfodiad,
o'r pryd hwn hyd yn dragywydd.

I will lift up mine eyes unto the hills, from whence cometh my help.
My help cometh from the Lord, which made heaven and earth.
He will not suffer thy foot to be moved:
He that keepeth thee will not slumber.
Behold, he that keepeth Israel shall neither slumber nor sleep.
The Lord is thy keeper: the Lord is thy shade upon thy right hand.
The sun shall not smite thee by day, nor the moon by night.
The Lord shall preserve thee from evil: he shall preserve thy soul.
The Lord shall preserve thy going out and thy coming in from this time
forth, and even for evermore.

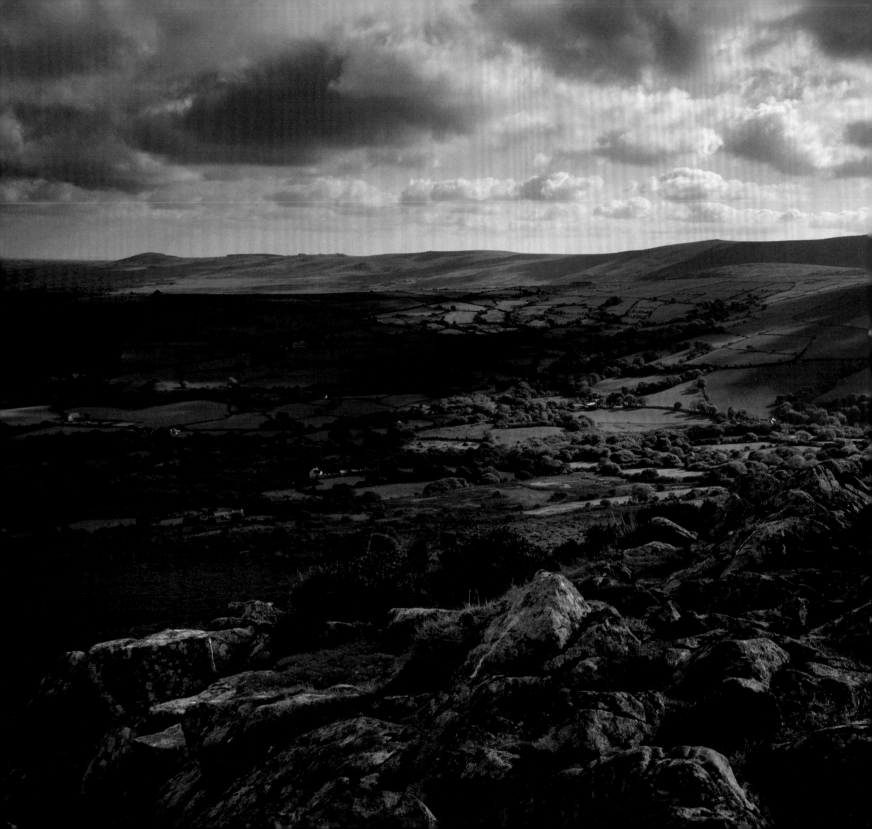

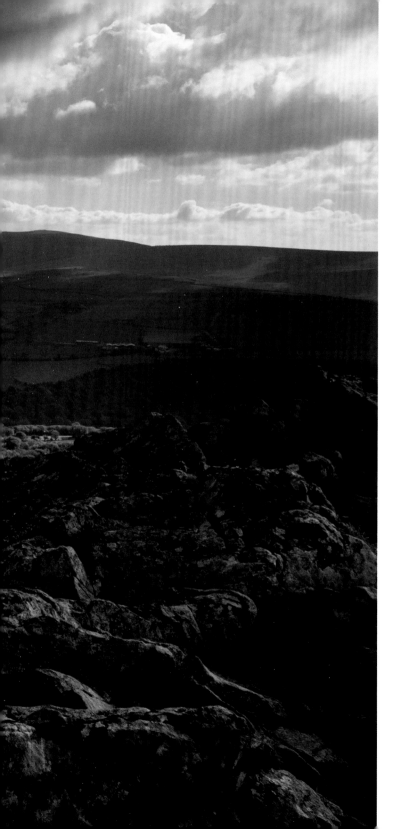

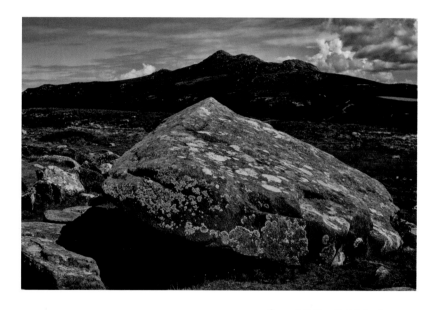

Carn Llidi o Fedd Arthur
Carn Llidi from Arthur's Grave

Y Preseli o gopa Carn Ingli
The Preseli from the summit of Carn Ingli

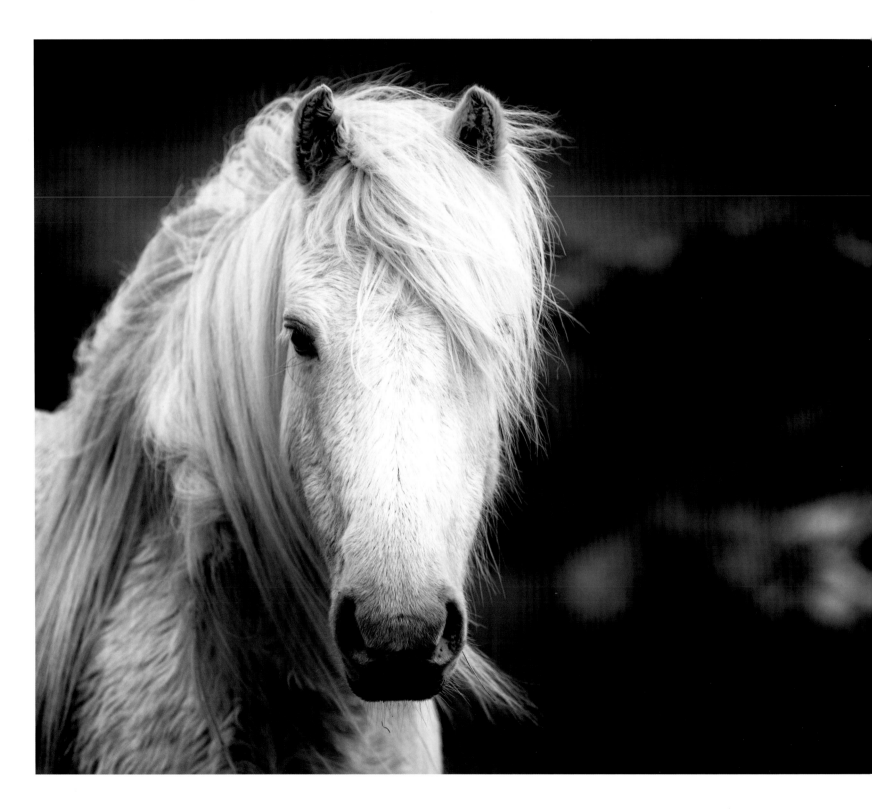

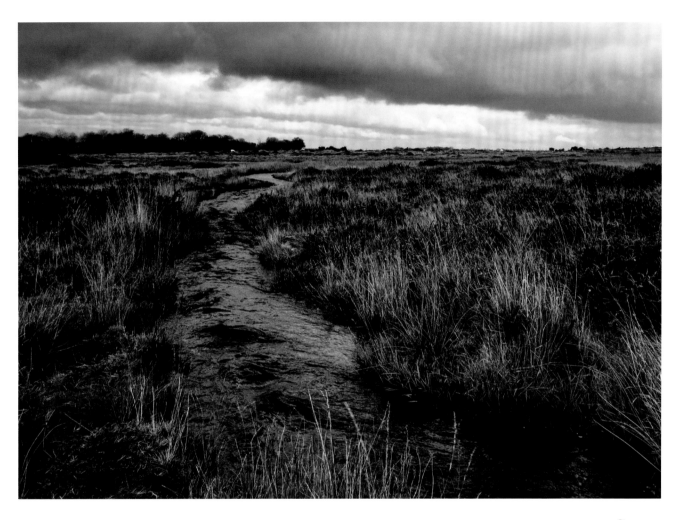

Cors
Marsh

Llamrai — Ceffyl Arthur
Llamrai — Arthur's horse

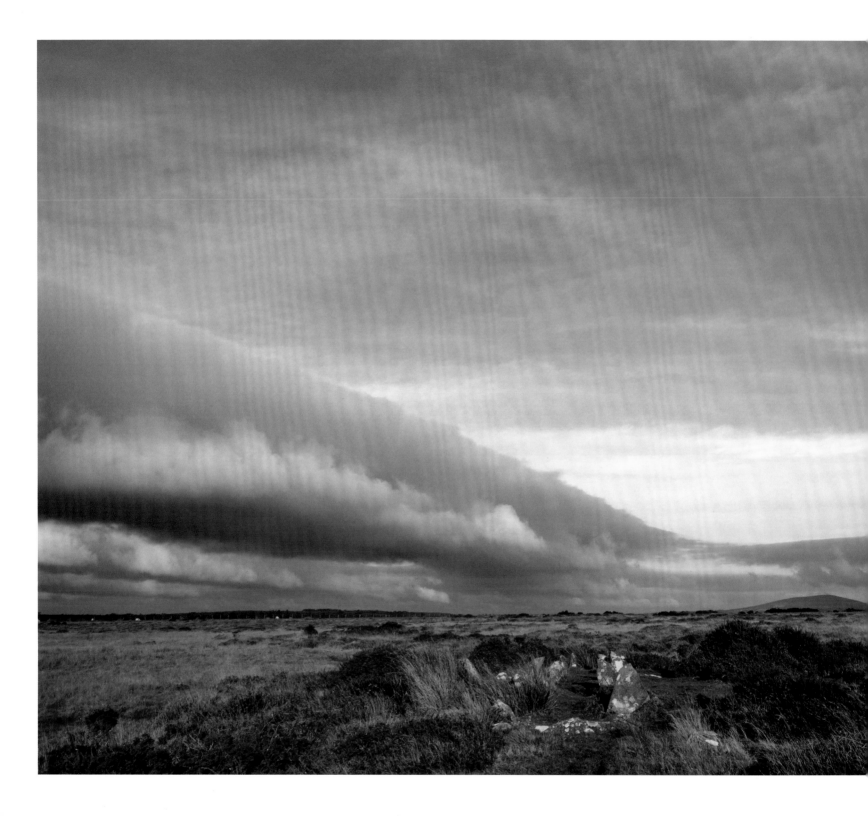

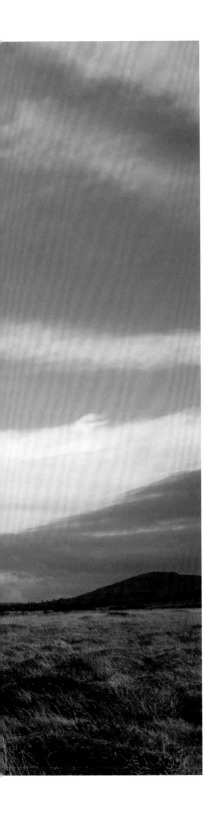

Bedd yr Afanc, Brynberian

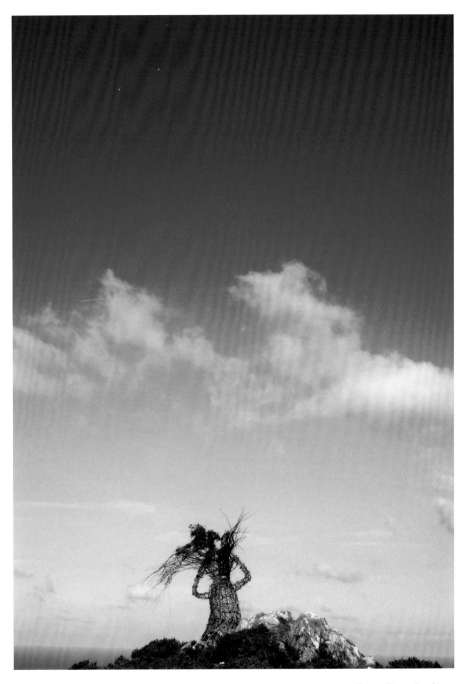

Copa Carn Ingli
Carn Ingli summit

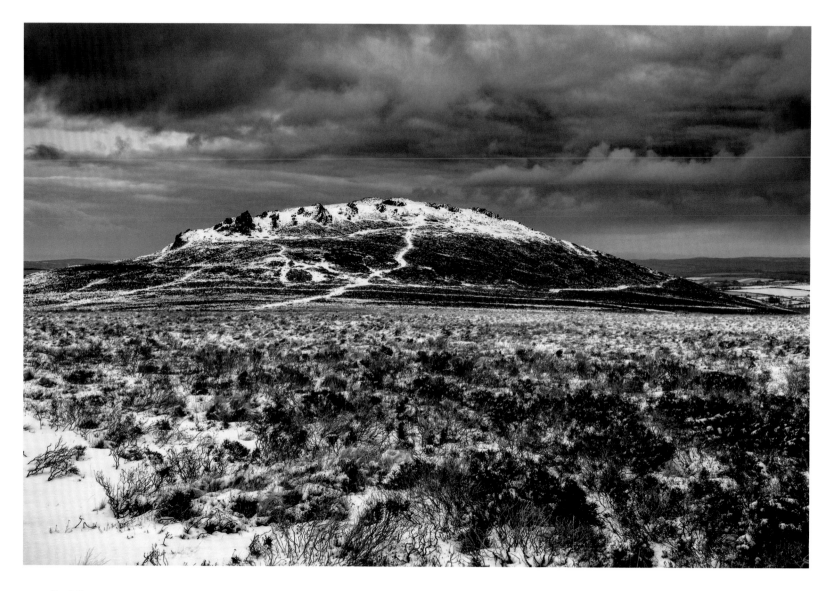

Foel Drygarn

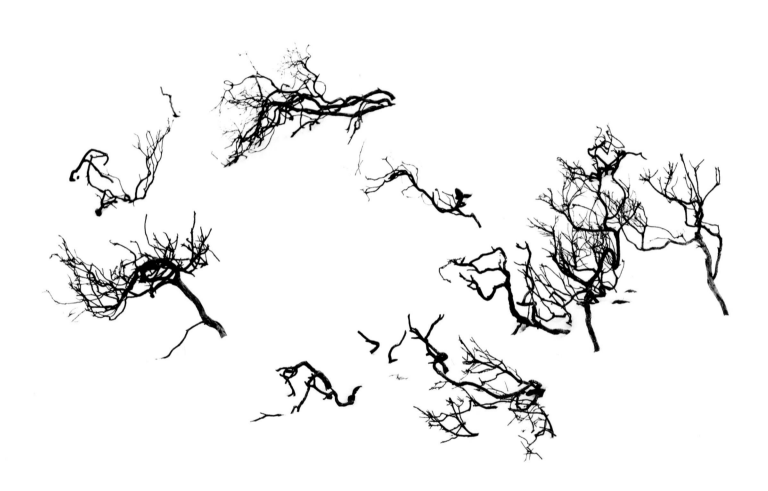

Grug
Heather

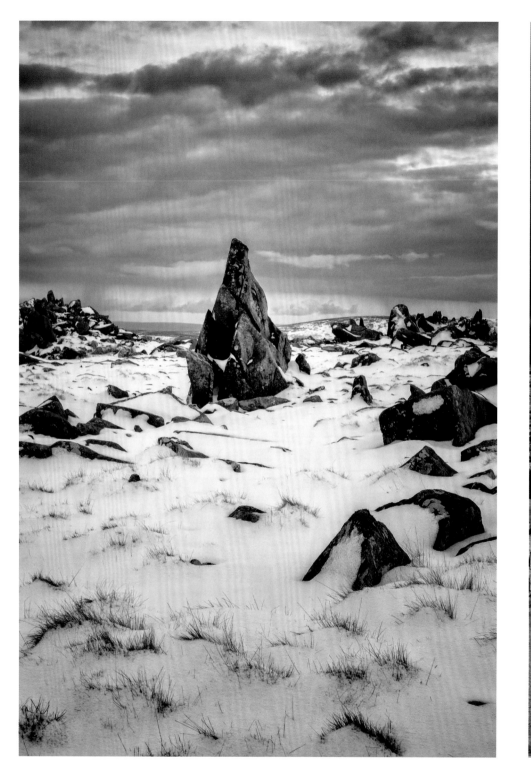
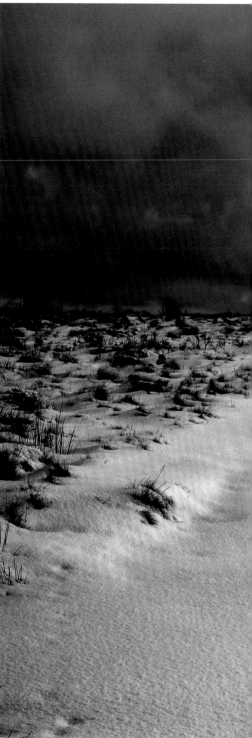

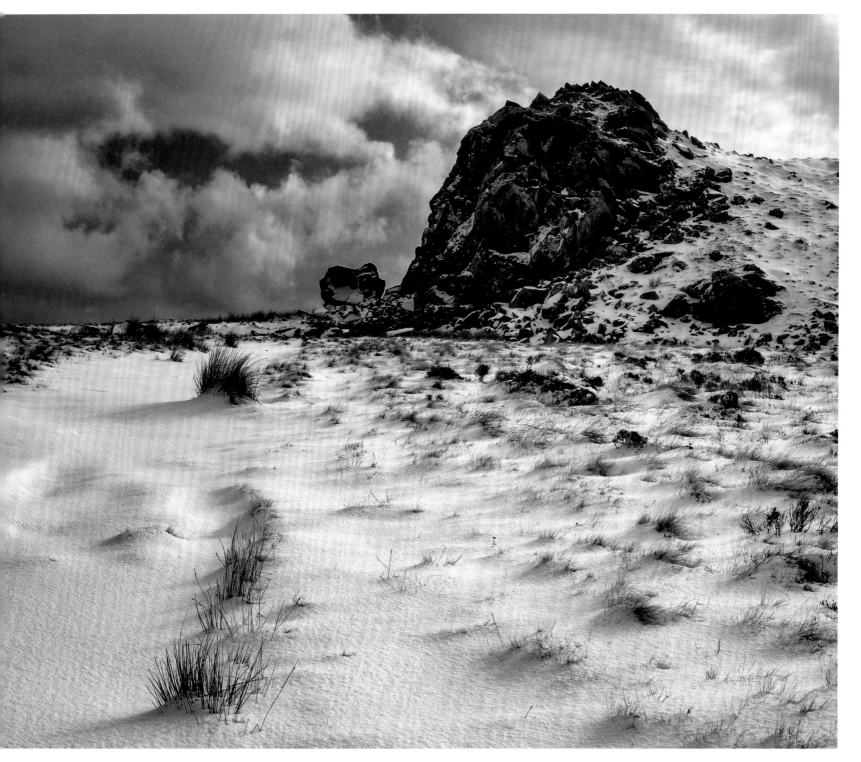

Carn Meini

A leda'r hwyrnos drosom?

Gyr glaw ar y garreg lom,

Eithr erys byth ar ros bell.

Gostwng a fydd ar gastell,

A daw cwymp ciwdodau caeth,

A hydref ymherodraeth.

O, mae gwanwyn amgenach

Ar hyd y byd, i rai bach.

Waldo Williams

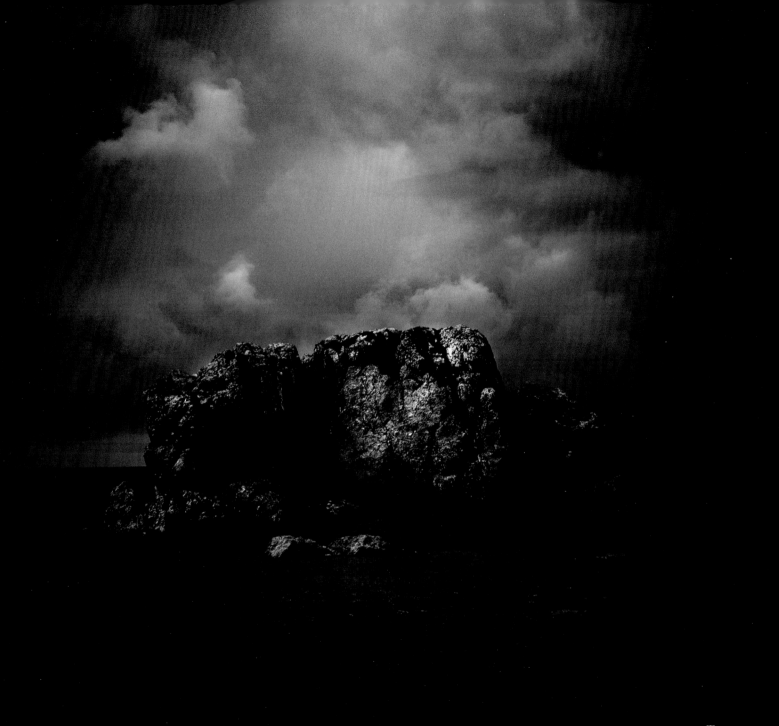

Trewman
Plumstone Mountain

BIOLOGICAL SCIENCE 1

Organisms, Energy and Environment

N.P.O. GREEN B.Sc., C.Biol., M.I.Biol.
Headmaster
Sutton Manor High School for Boys, Sutton

G.W. STOUT B.Sc., M.A., M.Ed., C.Biol., F.I.Biol.
Headmaster
International School of Bophuthatswana, Mafikeng/Mmabatho,
Republic of Bophuthatswana, Southern Africa

D.J. TAYLOR B.Sc., Ph.D., C.Biol., F.I.Biol.
Head of Biology
Strode's Sixth Form College, Egham

Editor
R. SOPER B.Sc., C.Biol., F.I.Biol.
Formerly Vice-Principal and Head of Science
Collyers Sixth Form College, Horsham

*The right of the
University of Cambridge
to print and sell
all manner of books
was granted by
Henry VIII in 1534.
The University has printed
and published continuously
since 1584.*

CAMBRIDGE UNIVERSITY PRESS
Cambridge
New York Port Chester
Melbourne Sydney

Published by the Press Syndicate of the University of Cambridge
The Pitt Building, Trumpington Street, Cambridge CB2 1RP
40 West 20th Street, New York, NY 10011–4211, USA
10 Stamford Road, Oakleigh, Melbourne 3166, Australia

First published 1984
Ninth printing 1989
Second edition 1990
Reprinted 1991

Printed in Great Britain by Ebenezer Baylis & Son Ltd
The Trinity Press, Worcester and London

British Library cataloguing in publication data

Green, N. P. O. (Nigel P. O.)
Biological science.
1. Biology
I. Title II. Stout, C. W. (C. Wilf) III. Taylor, D. J.
(Dennis James) *1947–* IV. Soper, R. (Roland) *1921–*
574

ISBN 0 521 37784 6 Volume 1
CAMBISE ISBN 0 521 38785 X